Journeys around my hotel rooms

獻給爸爸、媽媽、姊姊、弟弟。

For my father and mother, sisters and brothers.

在旅館房間裡旅行

Vancelee Teng

丁一

Journeys
around my
hotel
rooms

創意是生命的旅館

鄭振煌（中華維鬘學會理事長、《中華寶筏》雜誌社長兼總編輯）

生命是一連串的創意，創意使生命留下風情萬種的旅館。

丁一，光從名字看，就是精采的創意。在百家姓中，丁的筆畫最少，只有兩筆；一是最簡單的中文字，連不識字的人都會寫。

丁一，象徵丁一這個人的性格，簡單得一眼看透。唯其歸零，所以能零極限，創意無窮。

初識丁一，是在幾年前的吉隆坡八打靈（Petaling）。清晨爬完山，在山腳下的一家印度早餐店，學印度人施展五爪功，丁一和他的朋友依約翩然來到。之後他來臺北看我，也參加過我在馬來西亞金馬崙（Cameron Highlands）的大圓滿禪修營，我到曼谷時也會見面，我們變成靈性上的朋友。

他的中文很好，英文更不賴，走遍全球五大洲的五十幾個國家，觀察入微，見多識廣，善於融入情境。他的攝影和設計功夫一等一，幫我的一本書設計過封面。

他在旅行的過程中，以設計師的眼光看旅館，強調建築風格、歷史定位、人文精神、生活品質、傳統文化、環保理念，都是當今世界所亟需的。

透過這本書，我們與古往今來的世界頂級建築師、旅館經營者神交，真箇是臥遊天下、知性感性充分滿足。

二○一二年九月二十六日於深圳旅次

隨著丁一的心、眼遊走

盧智芳（天下雜誌群《Cheers》雜誌總編輯）

第一次讀到丁一的文字，我心中馬上浮起的感受是：「作者真的在泰國嗎？怎麼中文造詣這麼好？」

之後邀請丁一在《Cheers》雜誌擔任專欄作家，撰寫旅遊見聞，這也是我從很多原本不認識丁一，到後來成為他的「固定收視群」讀者身上，看到最多的第一時間反應。

閱讀丁一的文字，搭配他以獨特觀點呈現出的鏡頭下圖像，是一種很大的享受。不管是舌尖的一段氣味，或玻璃上的一片雨霧，丁一總能透過細膩的筆觸，一層一層拆分出當中的豐富意涵。而且它們不是無謂的"murmur"，那裡面有社會的思索、文化的比較，還有對人情濃濃的好奇與關懷。

於是，跟著丁一的遊走之道（這也是他在《Cheers》的專欄名稱）探索世界，不僅是場豐盛的感官之旅，也是場拓展的心靈之旅。

丁一的文字與影像有這麼大的魅力，我想和他的人、工作、生活方式都有很大的關係。作為一個在專業上表現極其傑出的創意人，丁一透過旅行累積的觀察、感受、觸類旁通，毋寧是他工作上最好的養分。事實上，這也是《Cheers》雜誌邀請他作為專欄作家的另一個理由——我們相信，在這個講求體驗、創新、跨界激盪的新經濟體系中，一個真正優秀的工作人絕對不是工作狂，反而必須是個懂得自我涵養的生活家。

很高興見到丁一的作品集結成冊後，能和臺灣讀者見面。別懷疑，從翻開第一頁開始，你就會一路浸淫於他的筆下世界，enjoy it!

二〇一二年九月二十四日於臺北

旅館，文化觀察的前哨站

王玉麟（中華民國室內設計協會理事長）

旅館，是旅途中文化觀察的前哨站。讓我們可以觀察到「設計」在不同文化中被落實與實踐的方式。本書中所介紹的都是當今全球最具話題性的旅館，不僅擅長營造感官的經驗，讓停頓其中的人們身心充分被安頓。每次在旅館的停泊與歇息，對設計專業者而言，往往也是設計靈感的醞釀期。住旅館就像旅途中的逗號，每一個停頓，都是設計靈感的重新反芻，也是啟動下一個創意的開始。

旅遊可以窺探當地文化的精華，旅館好像這個文化的小縮影，它反映當地文化與國度的時代精神與當代美學。如本書所介紹的位於中國杭州西湖旁的法雲安縵（Amanfayun）以古代村落體現了全然中式的人文生活，一切盡在不言中。而西班牙美國之門旅館（Puerta America），也是讓設計人驚喜的另一個夢幻逸品，當西班牙擁有了畢卡索以及高第的聖家堂（Sagrada Familia）之後，會有美國之門旅館的誕生也不令人意外，它邀請了十九位世界頂尖大師共同設計，創造史無前例的設計體驗，展現西班牙向來毫不畏懼的大膽創意。

透過全球各地精采的旅館，以設計專業者身分而言，我們可以從中去反思，臺灣也應有屬於自己文化上可以與設計對接的可能性。閱讀這本書，就如同行遍五大洲，透過作者細膩的觀察與詮釋，進一步將旅館最美好的一切，凝結在讀者面前。相信只要對空間美學感興趣的讀者，透過閱讀本書的啟發，將獲得極大的樂趣與收穫。

二○一二年十月四日於臺北

我喜歡丁一的文筆，喜歡他看待事情的方式，更喜歡他心中蘊藏著華人溫暖的哲思。

——王彩雲（《動腦》雜誌社長）

真是一本很過分的書，去了那麼多美麗到很過分的地方，拍了那麼多漂亮到很過分的風景，住在那麼多精緻到很過分的飯店，我居心叵測的推薦這本書給大家，希望有一天我也要和丁一一樣，做這樣過分的事情。——阿牛（知名歌手、電影演員、導演）

丁一在阿里拉和我學過廚，他對素材的應用很細膩。寫作和下廚其實滿相似，前者是詞藻的精挑細選；後者則是新鮮材料的創意搭配。好好享受他的文字饗宴！——沙提卡（峇里島阿里拉度假村首席廚師）

Nyoman Santika

一位作家可以用五年寫一本書，但一位攝影家卻只有百分之一秒可以完成一張作品。丁一用了三年的時間走訪書裡面的二十一家旅館，每家旅館最多待個三至四天，但從他的鏡頭中，你會發現他彷彿浸淫其中已有好一段時日。——查倪・提瑪尼Chamni（泰國皇家攝影學會榮譽會員、知名攝影家）

Thipmanee

丁一的洞察力異常尖銳，透過他的視角所呈現出來的景觀，往往叫我為之一怔。他為Rachamankha掌鏡的圖片，有許多我每天見到卻從未發現的自然美。——保羅・瓦克爾（泰國清邁Rachamankha駐館經理）

Paul Walker

旅行‧旅途‧旅館。

丁一

住旅館，是旅行的一部分，旅途中的一泊一食都在裡頭度過。和天然景觀或名勝古蹟並排在一起，旅館更貼近道地的風土民情。

住一家好旅館，可以讓你窺探別人所看不到的人文風景。

越過四大洋，走過五大洲，住過全球各地風格迥異的旅館，它們成了我的旅途上不可或缺的精神探險。

一家旅館的所在地址，有可能是一段遠古歷史的場景。像安縵集團的安縵薩拉（Amansara），曾是柬埔寨西哈努克（Norodom Sihanouk）親王的休閒宮邸；或是杭州的法雲安縵，其舊址可追溯到唐朝的茶農聚落。

一家旅館的設計裝潢，也許匯集了一整個民族的文化意識。像西藏拉薩高原的瑞吉度假旅館（St. Regis），臥室內的壁畫靈感來自於金剛乘的佛教圖騰，甚至是一個門把、一張毛毯、一盞桌燈都和藏人息息相關。

一家旅館的餐飲品味，隨時可以呈現出一個國家的生態風貌。像西班牙巴塞隆納的奧姆旅館（Hotel Omm），藉助首席名廚菲利普‧魯夫利（Felip Lufriu）的號召力，以加泰隆尼亞（Catalunya）美食擄獲住客的心。這座被美食家譽為建在舌尖上的旅館，利用當地食材配以創新的烹調手法，研發出一道道足以迷幻味覺與嗅覺的餐飲，讓每位享用

者的感官留下難忘的飲食記憶。

一家旅館的服務款待，更是立刻呼應出一個民族的內涵與修養。像泰國清邁的文華東方度假旅館（Mandarin Oriental Dhara Dhevi），服務人員簡單的一個合掌或一絲笑容都發自於內心深處，萬笑之都的雅稱並非空穴來風。

一家旅館的名稱由來，多少都蘊含著一個鮮為人知的故事。像尼泊爾加德滿都的多爾利卡村落旅館（Dwarika's Village Hotel），源於喜愛收藏老窗戶的男主人的俗名；而印尼峇里島上的阿里拉度假村（Alila Villas），則來自於梵文中「驚為天人」的寓意。

普利茲克獎（Pritzker Architecture Prize）得主、葡萄牙籍建築大師阿爾瓦羅·西塞（Alvaro Siza）曾說：「建築的生命不在本身，而在其空間裡。只有當建築的空間與周遭的人事物發生美麗的關係時，建築本身的魅力才會顯現出來。」

這或許就點出旅館在空間的營造上的用心與否！

體驗旅館，往往也是體驗異地生活最直接的方式。脫離常軌，面對陌路，讓不慣於變化的心，放寬，再放大。

二〇一二年九月九日於泰國曼谷

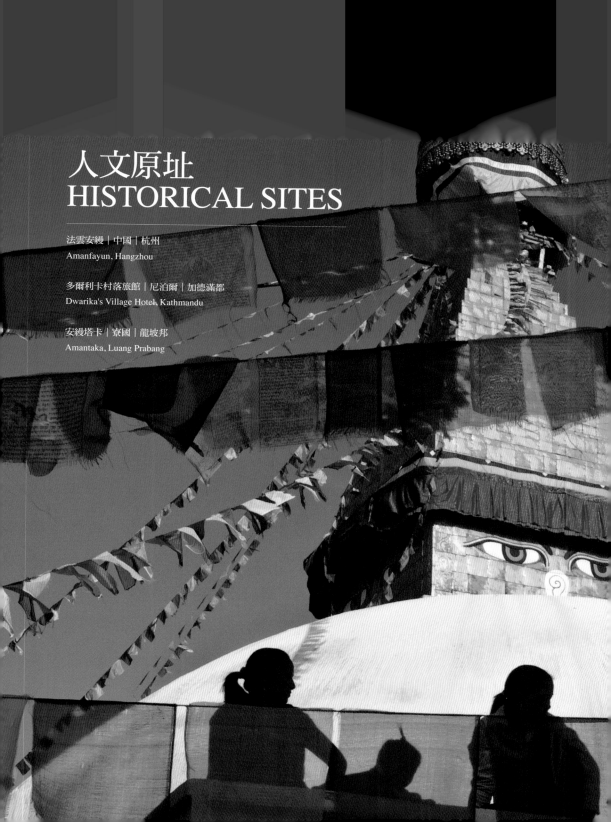

人文原址
HISTORICAL SITES

法雲安縵｜中國｜杭州
Amanfayun, Hangzhou

多爾利卡村落旅館｜尼泊爾｜加德滿都
Dwarika's Village Hotel, Kathmandu

安縵塔卡｜寮國｜龍坡邦
Amantaka, Luang Prabang

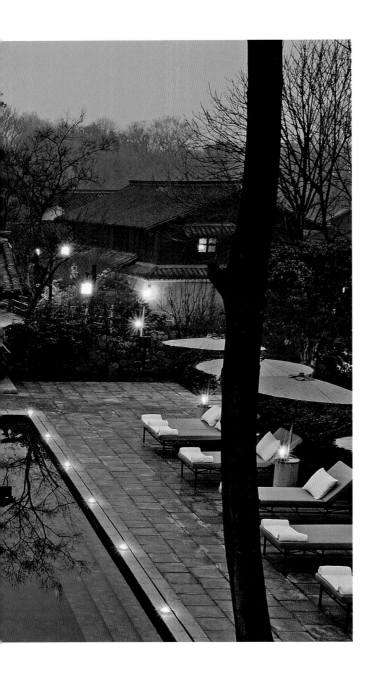

OI

法雲安縵

中國・杭州
Amanfayun, Hangzhou

民居弄巷的
驚喜偶遇

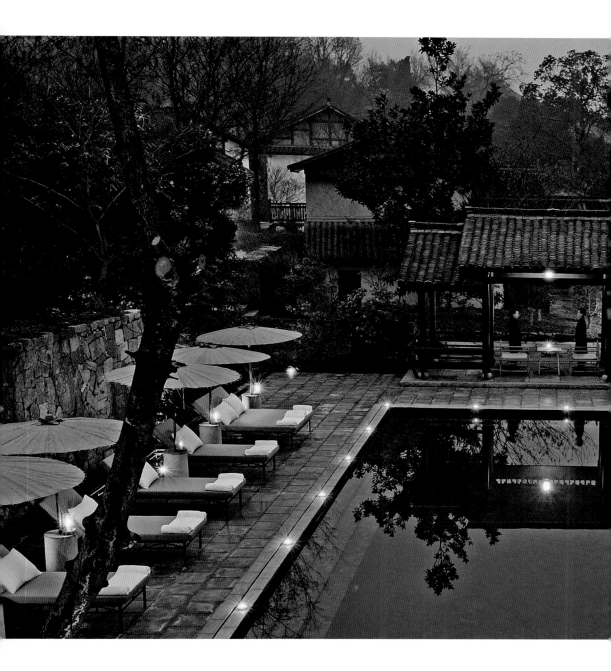

法雲安縵 Amanfayun

地　　址｜中國杭州西湖風景名勝區西湖街道法雲弄22號 310013

電　　話｜+86-571-87329999

電郵信箱｜amanfayun@amanresorts.com

網　　址｜http://www.amanresorts.com/amanfayun/home.aspx

造訪時間｜2011年9月

房　　號｜Camphor Village Villa

白居易寫了三首〈憶江南〉，江南名城之中，其最愛是蘇杭。可見杭州由古至今已是文人墨客的至愛。

乾隆皇帝八十多歲時，還騎馬出巡，不愛待在紫禁城，常聞「上有天堂，下有蘇杭」的他，尤對杭州西子湖百遊不厭。它的美，蘇東坡一句「淡妝濃抹總相宜」描摹得最淋漓盡致。

安縵在老北京落腳後，自然也沿著古今文人墨客的尋幽足跡，來到西子湖以西的溪谷，找到一塊自唐朝以來就住著茶農山民的千年古村，沿襲古時代的生活節奏，四十七間別墅套房以茅屋的方式呈現，四周古樹參天，古剎滿山，法雲安縵（Amanfayun）亦應景而生。

精心安排 細心照料

入口處的兩旁翠竹成蔭，小徑蜿蜒深入，潺潺清溪橋下而過，落日填滿秋山，臨風聆聽暮蟬，杳杳晚鐘聲從林中古剎傳來，在這種意境下抵達一家旅館，有點像墜入夢鄉的一剎那，神識不知該往何處去。

法雲安縵接待總檯的木門斑痕滿目，腳下發亮的石板已被踏過數個世紀，爬滿青苔的石階和土牆見證了茶農的簡樸。我開始懷疑自己不是身在一間旅館內，早先來機場接我的房車也不用ＢＭＷ或賓士，而用土黃色的豐田，為的就是不想譁眾取寵，一切回歸樸素低調。

一輛接送客人的房車也要經過安縵的精心安排，設想之周到遠超過一般五星旅館的門面工夫。以客為尊是首要，但能洞悉房客的心機更為上智。喧賓奪主向來不是安縵癡客

（Amanjunkies）的作風。

入住的村莊別墅，仍舊沿襲古早農村茅屋的建築模式，在不破壞原址的前提下，以傳統作法和工藝修繕一新。磚牆瓦頂，土木結構，走道及地板均鋪上當地石材，而且每戶房間各有命名特色，如藏花樓、清汲、香樟苑等。

打開門，淡淡的檀香味撲鼻而來，雙層閣樓內的柱梁、梯板、床榻、桌椅都是上等榆木。臥室在上，客廳居下，私人按摩室則藏在通往浴室的長廊上。室內的採光，以古代傳統油燈為借鏡，利用低明度的光環突顯室內設計的細節，視覺上雖給人一種昏暗的錯覺，感覺上卻最貼近農村茅舍的氛圍。安縵對光線的講究與堅持，令同業者汗顏。套句邱吉爾的老話：「態度是小事，所造成的區別卻是大事。」

公眾大道 自由進出

法雲安縵的美，美在變化，四季顧盼有情。春夏有柳浪風荷，秋冬有湖月橋雪；不止四季，晨昏亦格外動人。度假村內還有一條開放給公眾的法雲徑，總長六百公尺，乃整個度假村的主幹道，連接所有客房及旅館設施。

晨光熹微的時刻，常見三兩僧侶或農民結伴而行，這不是電影場景中的臨時演員，而是真實的生活風貌。試想有哪一家旅館會讓一條公路貫穿其度假村內，並利用活生生的人物以紀實的方式讓住進法雲安縵的房客融入其中。安縵與眾不同之處，往往體現在小細節裡。

我這才體悟出安縵時常強調的人文體驗，每回住進安縵，總有一種穿過時空觸摸到記憶脈絡的幻覺，心塵往事常會在旅館中一些不起眼的角落默默上演。

臥房一隅

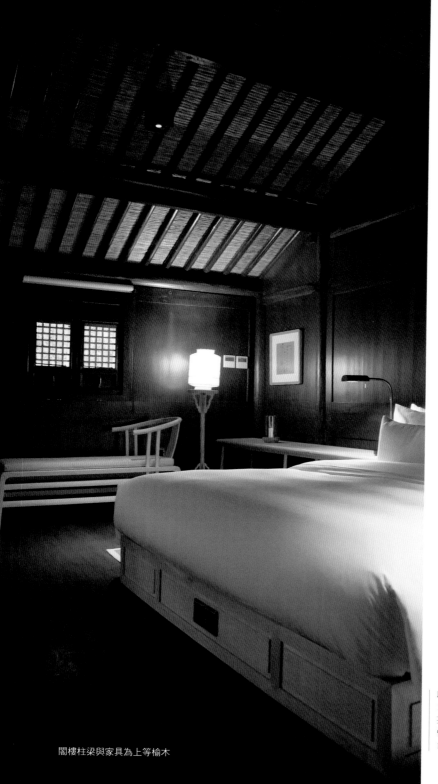

踽踽獨行於法雲徑，忽聞琵琶聲，循著泓泓絃聲找到了法雲舍。這座多功能集一處的核心建築，有雕花窗格及飛簷翹角潤飾著各個角落，專為住客提供諮詢服務，介紹考古遺址、傳統聚落或歷史文化。法雲舍共分上下兩層，上為雪茄廳及閱讀休閒室，下為典雅客廳，提供網遊消遣、國樂欣賞或下午茶，三點至五點這段優雅時光，斜臥於舍外的長榻上，半根菸、半杯竹葉青，快活似仙也！

閣樓柱梁與家具為上等榆木

邱吉爾 (Winston Churchill)
1874～1965
英國政治家
曾任英國首相
1953年獲諾貝爾文學獎

偶爾，駐館經理會來個研討會或講座，佛教文化、中國藝術、古蹟考察、茶道、草藥、養生無所不涉。

入鄉隨俗　就地取材

入住法雲安縵那天恰逢八月中秋，在西子湖的蘇堤賞完月，一時興起，踏著月色到靈隱寺尋找月中桂子。想起白居易在八月桂花暗飄香的良夜，時而舉頭望月，時而俯首細尋，那意境何等美麗動人，情與景合，意與境會，怎不引人入勝？

我當然找不到傳說的月中桂子，卻在安縵若水寮的木盆裡洗了個桂花澡。若水寮藏在法雲徑的最深處，四周環繞竹林、茶圃和玉蘭樹，外人不易察覺。隨著木梯拾級而上即是足療室，由後門出，沿一石徑便可通往水療館。SPA療程配方因季節交替而更換，春夏為龍井與竹；秋冬為桂花與薑。同一個配套因材料不同，療效也迥然而異。

熱衷太極、瑜伽或冥想者，此處的氣場充沛，是個絕佳的靈修場地。先天之氣受於父母，後天之氣得看個人的際遇了。

做完SPA，試試蒸菜館（Steam House）的餃子或杭州蘭軒菜館（Hangzhou House）的道地乞丐雞和東坡肉，也絕對不能少了和茶館（Tea House）的龍井茶，若能以虎跑泉泡之，茶韻更佳。嗜茶成癖的乾隆，還曾著茶詩、題茶區、敕封杭州的十八棵茶樹。

還有一家齋菜館（Vegetarian House）是以禪食為主，標榜吃在地、吃當令的蔬果五穀；而且，全由靈隱寺的僧者掌廚。佛門清規，酒肉不沾，殺業重者，若能如素，消業障、斷病痛、積福德。

法雲安縵緊鄰靈隱寺，多少也沾染此靈秀之氣。一間享譽全球的頂級旅館能夠放下崇

右：法雲徑
左：石徑小道，農村氛圍

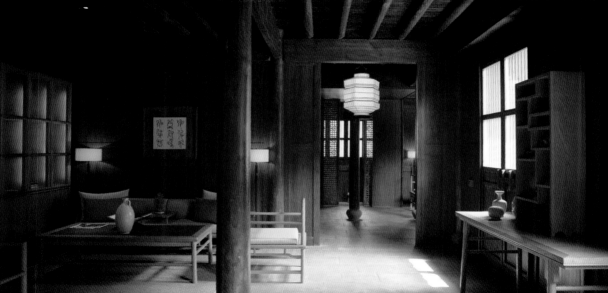

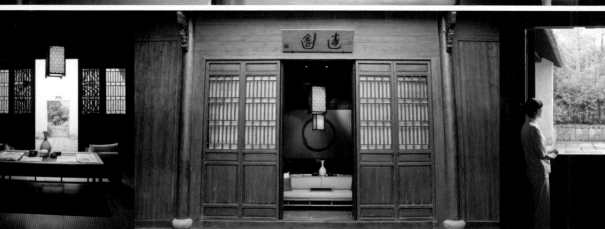

上：若水寮內觀
下：法雲舍裡外

高身段，入鄉隨俗，就地取材，開了間齋菜館配合周遭的人文環境，安縵的用心，值得旅客同樣好好用心去體會。

專供西式珍饈的吟香閣，堂內掛滿了對聯字畫，乍看之下，誤為甲骨文，趨近再看，赫然是用二十六個英文字母去變化組成的英文詩詞。怪不得住客往往看不懂以為是哪個年代或哪個名家的草書。

一段旅程 一生改變

早起愛蹓躂的，可造訪香火裊裊的永福寺，聽早課，作禮拜，在霧氣朦朧的竹林裡遠眺飛來峰上的佛像石雕；腳力好一點的人，不妨繞過林蔭車道，緩步到西子湖岸邊的樓外樓用膳，歷來佳賓不乏達官顯要，孫中山、魯迅、毛澤東、周恩來都曾是慕名而來的座上客。

義大利最偉大的航海旅行家馬可・波羅，於元朝時從威尼斯出發，通過絲綢之路來到中國。他曾形容杭州為「世界的天堂城市」，時隔七百多年，杭州依然是全中國最絢麗的都市之一。

對全球各地的安縵癡客而言，來杭州的主要目的是安縵。不惜千萬里的旅程，只為了晨早醒來能夠依偎在安縵的懷抱裡。

由著名女攝影師安妮・萊柏維茨（Annie Leibovitz）掌鏡的LV平面廣告，文案完美又貼切地詮釋了一切：「每個故事裡蘊含著一段綺麗的旅程。」

這段旅程可以改變一生，可以反省反思，可以鼓舞人心，也可以讓你遇見自己。

重要的是，你踏出大門那一步了嗎？

馬可・波羅 (Marco Polo)
1254～1324
義大利旅行探險家｜口述旅行
經歷，由魯斯蒂謙(Rusticiano)
寫出《馬可・波羅遊記》

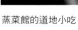

蒸菜館的道地小吃

法雲舍前庭

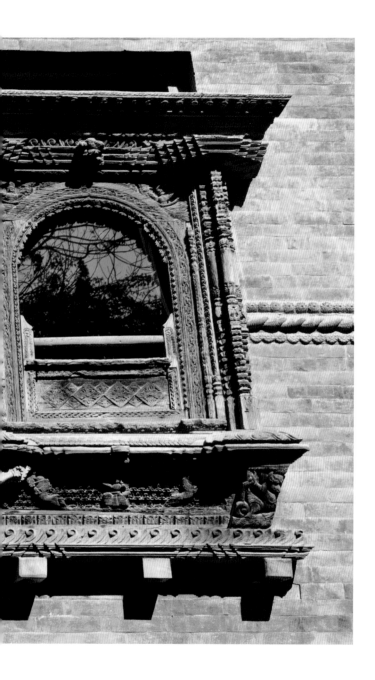

02

多爾利卡村落旅館

尼泊爾‧加德滿都
Dwarika's Village Hotel, Kathmandu

老窗外的人文景致

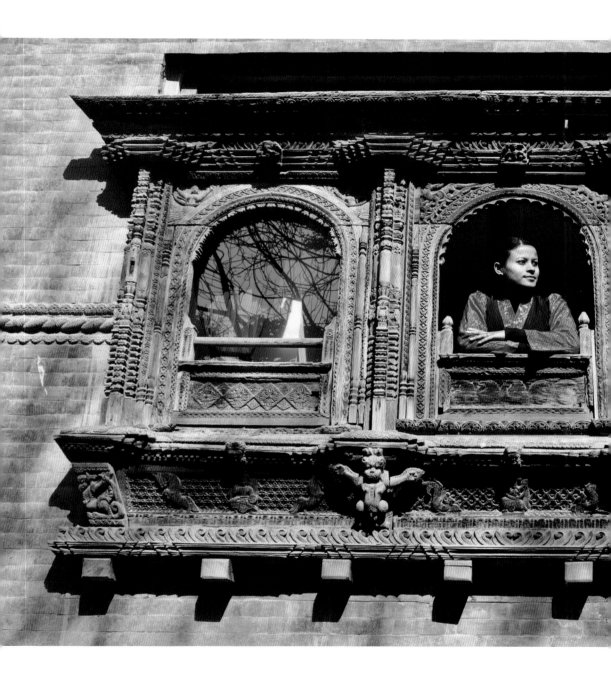

多爾利卡村落旅館 Dwarika's Village Hotel
地　　址｜P.O.Box-459, Battisputali, Kathmandu, NEPAL
電　　話｜+977-1-4479488/4470770
電郵信箱｜info@dwarikas.com
網　　址｜http://www.dwarikas.com/
造訪時間｜2010年1月
房　　號｜Heritage Suite

離飛機降落的時間尚有二十來分鐘，從機艙右側的窗口望出去，可以窺見巍峨壯麗、白雪皚皚的喜馬拉雅山脈。世界第一峰珠穆朗瑪峰（又名「聖母峰」）幾乎是伸手可及。

在下方約三萬五千英尺處，是一大片互相交錯的枯褐色峽谷。傳說幾千年前曾是一個大湖泊，文殊菩薩路經此地，用其寶劍將山脈一分為二。湖水流盡了，盆谷出現了，加德滿都文明也漸漸成形。很難想像在這個古雅山城中的窄巷內，竟然隱藏著一座極富傳奇色彩的道地旅館。

提起Dwarika's村落旅館，就不得不提及旅館創辦人多爾利卡（Dwarika）。流傳在民間口耳相傳的軼事不少，其中一則是他在晨跑途中，撞見一個農民正在拆解一扇百年木窗，準備拿它燒材煮飯。由於不忍目睹古老木雕文物毀於一旦，遂用錢買下那扇窗當作收藏。這一收藏就是幾十年，用盡畢生的積蓄，換來的是堆滿後院、爬滿蜘蛛絲的木窗。

最後在經濟拮据的情況下，多爾利卡不得不另謀出路，突發奇想地在他的住家旁蓋了一棟小旅館，收留遠地而來的背包旅客，從中牟取蠅頭小利。這棟小旅館就是Dwarika's的前身，始於一九七七年，最初僅有三個小房間，全部都鑲上百年雕藝的華麗老窗子。當地人或許不屑一顧，但歐美旅客卻趨之若鶩。Dwarika's村落旅館的名聲也不脛而走。而今已有七十九間套房的Dwarika's名列《Hip Hotels of the World》及《Asia's Legendary Hotels》，接應來自五湖四海、對古文物情有獨鍾的旅客。有了旅館的盈利為後盾，多爾利卡更加馬不停蹄地四處拯救即將面臨厄運的老木窗，甚至連門框及梁柱也不放過。

右：旅館露天中庭
左：百年雕藝老窗

左頁：雪山峽谷下的古雅小村寨

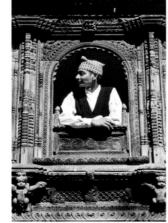

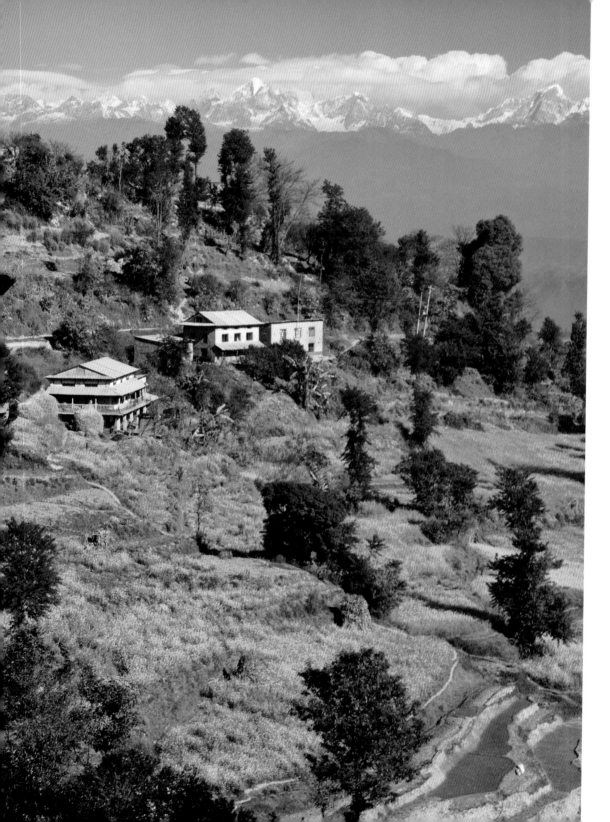

從旅館進入文化之窗

瑞士地質學家東尼・哈根（Toni Hagen）曾描述Dwarika's：「它是南亞的夢境之地，身處其中，宛如置身中古世紀。多爾利卡透過旅店業來搶救本土文化是明智之舉。同時讓我們看到，好的旅遊格局規劃並不會破壞本土文化，反而會加深草根性的大眾覺知。」

甫抵達Dwarika's，旅館門外的深紅磚牆率先奉上一股親切感，舒緩我在都市生活中緊繃的神經，以手指輕撫過粗礪的牆面，企圖用指尖感受不帶矯飾的原始風情。跨過一扇舊禿禿的長方形木門，穿過一樓欖欖翁鬱的夜茉莉，映入眼簾的是一座座堅韌的紅磚宅樓，或高或低，忽明忽暗，躲藏在幽閒的角落，靜靜地侍候著牆面上的主人公——兩百又十二扇既樸素又繁麗、雕藻豐富的老木窗。

一條條深淺分明的雕紋爬滿整個窗口；一刀刀用澄淨的心方能刻畫出來的圖騰，透過早冬的陽光，從殘舊的木隙中偷偷突顯出來。光線彷彿穿過一輪輪百年樹紋，枯萎的生命像點燃了生機，每個窗口驟然間活靈活現起來。其中有扇八百年的大窗曾被垂死的老翁分切成兩半，當成家產留給他的兩個兒子。多爾利卡費時二十一年四處探聽搜尋，才得以讓這兩半分別散落西東的窗再次相聚。而今這扇窗已成為旅客漫遊中庭時，必會駐足欣賞的焦點，連美國國務卿希拉蕊・柯林頓也為之陶醉。

行住坐臥 巧思處處

先別急著check in，不妨到大廳火爐旁的沙發上坐坐，見識納瓦里族（Newari）高超純

晨曦中的巴克塔布

紅磚宅樓，華麗老窗

旅館裝潢爬滿文化的根

熟的木雕手藝。旅館內所有的木造家具及擺設品一律出自名匠之手。多爾利卡的另一項

創舉是擁有自家的木雕藝術工作坊，工匠占旅館員工人數的三分之一。任何破損的木雕

文物來到 Dwarika's，不消幾個月，即能重現往昔的光輝與驕矜。除了修復旅館文物及保

留本土木雕手藝以外，也培養了一批技藝超群、年輕有為的師傅級人才，為尼泊爾木雕

文化開拓出一條更長、更遠的路。

我坐著的沙發上鋪滿來自巴克塔布（Bhaktapur）的手工刺繡枕頭，而沙發下的地毯則

巧妙運用荷蘭籍版畫大師艾薛爾（M. C. Escher）一九三八年的名作〈天水一方〉（Sky and Water）為圖案設計。這天與水的搭配，象徵著自然空間裡地水風火的和諧結合。如

此巧思在Dwarika's村落旅館處處都得以見證。

另一處唯美之作是後庭的現代化泳池，大膽仿摹五世紀巴坦（Patan）朝代皇家浴池的

尊貴原貌。灰崗石刻成的Naga祥龍從池中央破水而出，水柱從龍口傾瀉而下，灑落在池

底的壇城圖案，激發出一波波漣漪，似幻似真，再加上古代石砌地下導水系統的點綴，

名副其實的帝王享受，難怪請得動英國查爾斯王子前來開幕助興。

餐桌上的修持

多爾利卡在世時曾言：「文化的保存對於一個民族，甚至一個國家的興衰，是唇齒相

依的。」在保留紅磚宅樓的建築美與其文化遺產的同時，也加入現代化便捷設施，對講

究舒適與風格空間氛圍的旅人來說，Dwarika's或許是體驗尼泊爾老宅樓的最佳落腳處。

除了落實在原有的硬體外，Dwarika's也順勢將風土民情的人文精髓展現在服務細節

上。入住的房客上Krishnarpan餐館用膳，佳餚上桌時，侍者會為客人示範，先將一丁點

天水一方

老宅樓外

廚子

祥龍水柱，池底壇城

食物放在小碗內敬奉神明，此乃尼泊爾人的生活習俗，在享用食物前先感恩大地神明的恩賜，我個人覺得這是個很好的餐桌禮俗。

我的皈依上師，尊貴的梭巴仁波切（Lama Zopa Rinpoche），來自Boudha大佛塔山上的喀磐寺，他曾授予我一個至好的觀念：吃飯的時候，若能以利益眾生的心態吃，每一口吃下的飯，都是成就無上菩提心的修持；每一口飯都能帶來無盡的功德。

這和Krishnarpan餐館的理念同出一轍，難怪信奉金剛乘的不丹皇后亦慕名而來，堂而皇之親身體驗尼泊爾深入民心的餐桌傳統。

搶救本土文化義不容辭

英國大文豪王爾德說過：「記憶是我們與生俱來，直到死還帶在身邊的一本日記簿。」而對多爾利卡的遺孀——七十八歲的安米卡（Amica）女士來說，那一扇扇經過歲月洗禮的老窗口，不正是一本本寫滿文化記憶的日記簿嗎？

告別Dwarika's村落旅館的前夕，我倚在老窗下的涼椅上啜茶，耳畔的iPod傳來挪威作家兼鋼琴家——凱特爾·畢卓斯坦（Ketil Bjornstad）的音樂。這位多才多藝的創作家在風聞自己最鍾愛的羅森柏錄音室（Rosenborg Studio）即將被拆除，特地風塵僕僕從巴黎飛回奧斯陸，為的就是錄製一張紀念專輯。沒想到這張專輯反而救活了羅森柏錄音室，讓它免遭拆除的厄運。

多爾利卡當年拯救老窗的義舉，冥冥中也造就了Dwarika's村落旅館的誕生因緣。

凱特爾·畢卓斯坦
(Ketil Bjornstad)
1952～｜挪威作家、鋼琴家
音樂風格以冷冽、低迴與靜謐
為基調

王爾德 (Oscar Wildes)
1854～1900｜愛爾蘭作家、英
國唯美主義藝術運動倡導者
首本《詩集》出版後，開始在
文壇嶄露頭角

梭巴仁波切
(Lama Zopa Rinpoche)
1945～｜藏傳佛教上師
護持大乘佛教法脈聯合會精神
導師

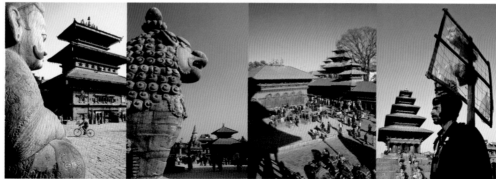

上：啜一口fusion
下：旅館周遭的人文景致

03

安縵塔卡

寮國‧龍坡邦
Amantaka, Luang Prabang

來旅館房間裡
療傷

安縵塔卡 Amantaka
地　　址｜55/3 Kingkitsarath Road, Ban Thongchaleun Luang Prabang, LAO PDR
電　　話｜+856-71-860333
電郵信箱｜amantaka@amanresorts.com
網　　址｜http://www.amanresorts.com/amantaka/home.aspx
造訪時間｜2010年7月
房　　號｜Khan Suite 07

一八八八年二月，窮困潦倒的荷蘭籍畫家梵谷，從巴黎的里昂車站搭上了南下的火車，來到普羅旺斯名叫阿爾的小鎮，隔年五月他被送進聖雷米一家修道院內的精神療養院。

在大家認為他的藝術生涯即將殉滅之際，梵谷的繪畫奇蹟卻驟然出現！短短一年多，他創作了包括〈星夜〉在內的一百四十八幅畫作。

我常竊想，難道是醫院裡與世隔絕的寧靜，讓精神錯亂的梵谷找到一絲歇息的空間，創意的泉源也由此爆發？

突破常規 醫院變旅館

今時今刻，矗立在我面前的也是一所醫院，建於法國殖民時期，而後經修繕粉飾成了一棟度假旅館。我站在廊外一條鋪滿灰石的狹長走道上，良久做不出抉擇，內心交戰著，住旅館和住醫院好像沒有什麼落差。

略懂英語的人都知道，醫院叫 hospital，旅館接待叫 hospitality。單看字面上的關係，這兩個地方在身心療養方面根本沒有抵觸。膽敢突破常規將醫院變成旅館，唯有 Aman 創辦人艾德里安・澤查（Adrian Zecha）的獨到眼光及勇氣，方能水到渠成。

聽說，有位女房客特地從美國遠道而來，只為了一睹當年自己的出生地，真正入住 Amantaka後，卻完全認不出來。古字層樓、小院迴廊、花園清池、原木禪房，處處逸致可掬，令人神往。真的無法發現一絲一毫醫院的痕跡，反而像是外婆的老家般安詳靜謐。無論晨昏，裡裡外外各角落，隨處皆是賞心悅目的景致。

硬著頭皮住進去之後，原先的心理陰霾也一掃而空。

梵谷 (Vincent Van Gogh)
1853～1890 | 荷蘭後印象派畫家、表現主義先驅
畫作〈星夜〉、〈向日葵〉、〈鳶尾花〉等聞名於世

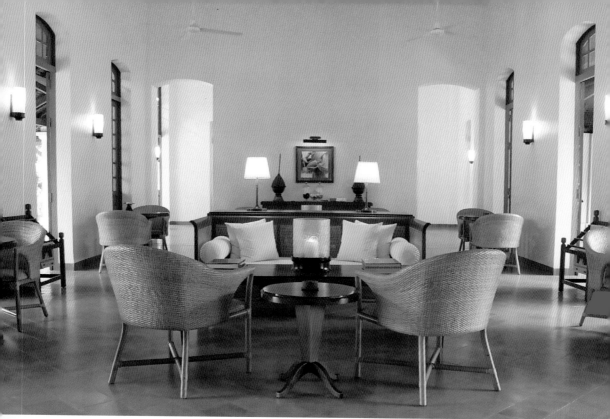

上：淡然脫俗，古都風韻
下：醫院搖身變旅館

僧侶是活生生的文化標本

素有「人間最後淨土」美譽，隱居在北部山谷中的龍坡邦（Luang Prabang），是寮國的古都聖城，坐擁六百七十九座法、寮風味殖民建築，乃東南亞保存最完整的古城，勾畫出迷人的景觀街道，《紐約時報》曾經推薦為旅人一生必訪的旅遊聖地。

貴為聯合國教科文組織世界文化遺產之都的龍坡邦，古名「龍蟠」，左瞰湄公河（Mekong River），右眺甘漢河（Khan River），極目所望，盡是遠遠近近的山影、明明暗暗的林蔭大道，及閃閃爍爍的金黃寺頂。

這裡，廟宇變成文物古蹟，而僧侶則成了活生生的文化標本，頗有「山路逢人半是僧」的意境。

這棟建於十九世紀末的法式風格建築揉合了當地設計細節，和周遭的莊嚴廟宇及古樸民房毗鄰，Amantaka在外觀上一點也不遜色。

一大截雪白低矮半牆，圍繞著純潔秀雅的Amantaka，非比尋常的低調風格，沒有張揚的富麗堂皇，沒有鋪張的奢華排場，設計格局逐一巧思策劃，或許所費不貲，但看起來總是淡然脫俗。

接待大廳寬敞明亮，服務態度溫文有禮，四周掛滿了德籍攝影師伯格（Hans Georg Berger）的黑白圖片，以聖潔的祥和之地為景，穿插人文景致為軸，整個會客大廳隱隱約約醞釀著神祕原始的古都風韻。右側的長廊設有餐廳及酒吧，前側為圖書館，可以一睹旅館原址的醫院風貌。

聖潔的祥和之地

僧侶是活生生的文化標本

人間淨地　難得一宿

露天中庭採開放式，黑底泳池讓倒影更加清晰可見。SPA館和健身房分居中庭兩邊。

過了泳池，觸目盡是綠茵茵的草坪，二十四間精緻套房散布其中，有山為景，有天為幕，不踏出房院半步，也可盡收美景。

臥房的底色以淺綠為主，茅綠為次。配以木製家具及土色地磚，灑脫中又不失高貴風範。臥房和客廳隔著一條迴廊，向暮時分夕照下的Khan Suite，多了一分嬌媚動人。客廳的沙發長榻又寬又大，可以當作小憩的臥床。

典雅的立燈倚立在筆直的高窗邊，打開窗，面對著萌生綠意的庭園，享受陽光帶來的暖和，以及風從林中吹來的涼快，人與大自然的關係變得更親近美好。那種人在房間裡依舊可以感受自然之美的設計，日籍建築師安藤忠雄做得最出色。

在朝旭未露前騎著自行車雲遊蹓躂，常會碰上沿街化緣的僧侶們，近數百名，橘黃的僧袍交織出一條長長的光環，穿梭在霧靄溟濛的民居弄巷中，是龍坡邦古城裡的一大奇觀。人間最純美的互動與互持，仍在此地上演，沒有任何矯情和造作。

布施是佛陀大力提倡的善行，在這裡，員工們似乎也懂得施比受更快樂。

早餐時間侍者端著剛出爐的麵包、糕點供房客挑選。無論是低卡路里的甜食、高鈣的奶製品、低脂肪的牛油或無咖啡因的拿鐵，一應俱全的料理，一呼百應的服務，在此處享用早餐可好好消磨一段時光。

午後，泡在套房內院的個人泳池裡，喝著沛綠雅，仰望隱隱叢山，濃淡層林的松西塔（That Chomsi），深沉的銅鐘聲喧闐盈耳。此時，山光照檻，雲樹滿窗，幾近人間淨地，遇上有風的晚午，松濤聲沙沙作響，樹影映射在水波連連的池畔，整個身子好像脫

沿街化緣的僧侶們

安藤忠雄 (Tadao Ando)
1941～｜日本建築師
1995年獲普利茲克獎，捐出十萬美元獎金濟助神戶大地震孤兒。代表作為大阪的光之教堂

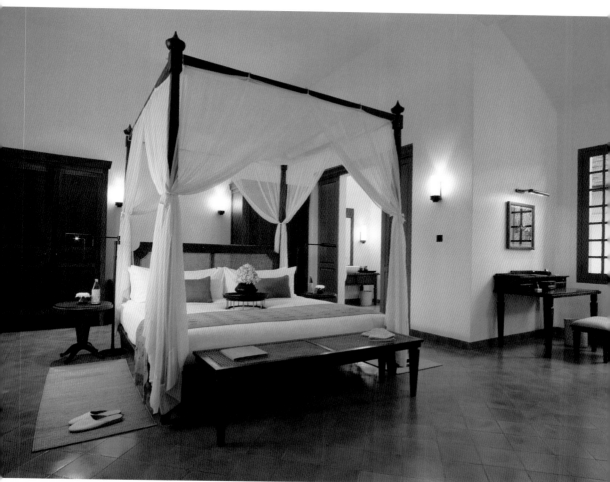

原木禪房

小院迴廊

離地心引力，隨風飄盪似的。

時間彷如靜止，心跳的微弱氣息徘徊在想像的邊緣上。

華燈初上，光影點點，與旅館咫尺之隔的法國街（Sisavangyong St.），成了熱鬧的夜市攤，山地苗族的攤販用精巧的手工換取生活的食糧。

美在不言中 無聲勝有聲

住在龍坡邦的居民，向來慣過「山中無甲子，寒盡不知年」的日子。由於少了招牌及指標的索引，許多寮人至今尚且不知這裡乃一棟度假旅館，更遑論千里迢迢而來的旅客了。

這種天地有大美而不言的氣勢，釋放著與生俱來的自然與自信。美在不言中的Amantaka，確實是無聲勝有聲。住在Aman的感覺很難說得上來，它只是幽幽然在心裡慢慢催化滋生，並非強烈的肢體感受，它不是碧螺春，較近似淡雅的龍井。

二十世紀備受尊崇的法國攝影大師布列松曾說：「攝影並不吸引我，是生活的多采多姿促使我拿起相機。」

Aman創辦人艾德里安・澤查也是在機緣巧合下涉入旅店業，對他來說，旅店業不應只局限於房間與膳食，而是提供一種結合地理環境、建築體系與風土人文的生活體驗。

從美學的角度側觀Amantaka，會發現它懷有一種其他飯店所欠缺的淡雅飄逸，一種非Aman莫屬的消閒生活主義。

對酷愛深度旅遊的客人而言，從Amantaka開始，再適合也不過了！

布列松 (Henri Cartier-Bresson)
1908～2004
法國攝影家
偏愛黑白攝影，被譽為「二十世紀的眼睛」

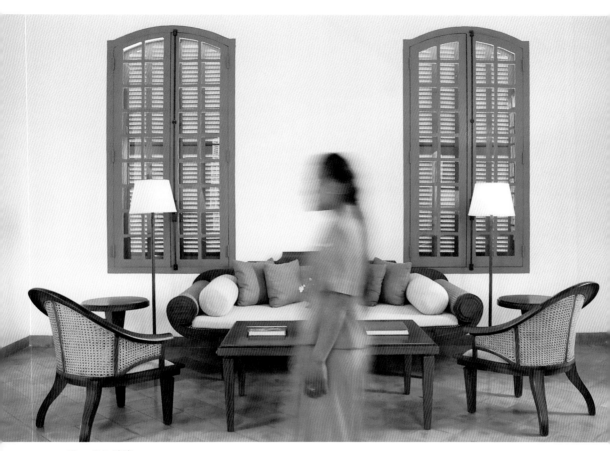

Khan Suite客廳

綠茵草坪，古宇層樓

211

設計上品
DESIGN DELUXE

圖書館旅館｜泰國｜蘇梅島
The Library, Koh Samui

營地之家｜西班牙｜巴塞隆納
Casa Camper, Barcelona

美國之門旅館｜西班牙｜馬德里
Puerta America, Madrid

圖書館旅館 The Library
地　　址│14/1 Moo.2 Chaweng Beach, Bo Phut, Koh Samui, Suratthani 84320 THAILAND
電　　話│+66-77-422767-8
電郵信箱│rsvn@thelibrary.co.th
網　　址│http://www.thelibrary.co.th
造訪時間│2011年8月
房　　號│Page 10

我不算是村上春樹的忠實讀者。依稀記得看過他的幾部著作，其中之一是《海邊的卡夫卡》。書沒看完，卻對一段情節印象頗深。

書裡的主要場景是一間建在海邊的圖書館，男主角離家出走後，有很長的一段時間是靠看書過日子的。

圖書館內有一片很長的落地玻璃窗，可以飽覽海邊的天光水色，午後五點的陽光穿透玻璃窗，弄黃了一張張爬滿字體的書頁。

在這間圖書館裡，男主角找到了人生最大的慰藉⋯看書。

我不敢斷定旅館的主人是否看過村上這本書，但旅館取名為 The Library，十之八九應該和書本扯上了關係。

這家建在泰國蘇梅島上的旅館，中心建築就是這間我正躺著看書的圖書館；而又恰恰好座落在海灘邊上，很難讓人不聯想起村上春樹的小說。

書中自有天地寬

旅館內的草坪上、樹蔭下、走廊邊擺放著九座白色人身塑像，體積大小和真人近似。

它們的共同點是都在看書：坐著看、站著看、躺著看或趴著看，這群名為「閱讀者」（Readers）的人塑，來自於細膩入微的行為觀察。

「許多人在度假時都會隨身帶著幾本好書，看書似乎成了休閒時最奢侈的消遣。」男主人笑著說：「我想營造出一個適合看書的環境，才會將圖書館的構思加進旅館裡。」

館內的藏書都是男主人從世界各地的小書店一本一本找來的，從藝術、人文考古、科學地理、設計到歷史都有。想到自己喜愛的書能和他人分享，是值得開心的一件事。

村上春樹 (Haruki Murakami)
1949～
日本小說家、文學翻譯家
1987年《挪威的森林》在日本暢銷四百萬冊

旅館入口

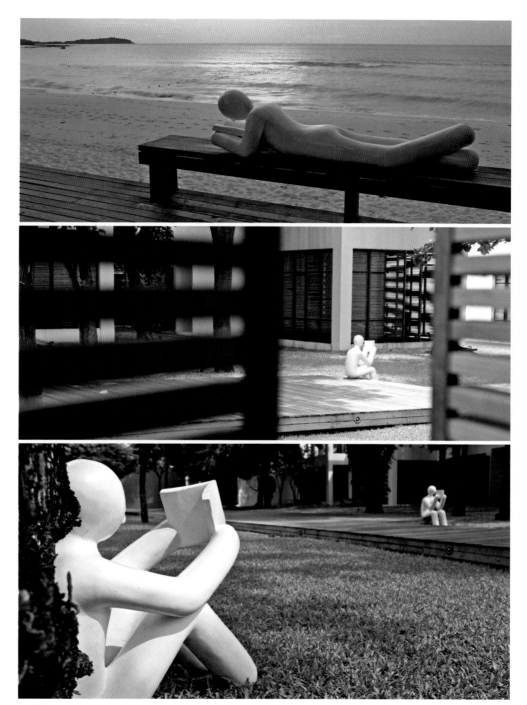

閱讀者

看來我這個愛書人真是找對地方了！

一踏進臥房，沒有五星級飯店的華麗奪目，沒有沾染香水味的鮮花，沒有五十五吋液晶電視，沒有水晶吊燈，也沒有鬆軟大床或是伶俐機巧的對話機。

映入眼簾的是寬敞明亮、樸實無華的房間和浴室，淡淡的禪境，沒有多出來的布置；小床一張、沙發一套、樟桌一面、清茶一壺，它的靜謐，耳得之而為聲；它的素雅，目遇之而成色。偶瞥西藏頌缽在床頭一角，仔細端詳，可摩可玩，連黃銅也變得玲瓏剔透。

放下行李，我急於上圖書館。

用光細心雕刻的空間

八年前走訪建在大阪的司馬遼太郎紀念館，一跨過門檻，即被書山書海圍繞。那天早晨的陽光不太強，光線從非常多不同比例或不同透射度的玻璃窗頂灑進來，映照在足足有十一公尺高的書架上，架上堆疊了超過兩萬本書。在這裡，沒有書的房間和沒有靈魂的軀體沒兩樣。雖未到寧可食無肉、不可居無竹的境界，但一天不看書，猶如一天沒沐浴更衣般渾身不舒適。

安藤忠雄不愧為光的雕刻家。透過他的靈魂之窗所展現出來的光，像一把利刃，把建築物的每個輪廓都刻畫出獨特的個性。

他認為一座好的建築必須把「隨著時間改變而移動的光影，吹過的風所攜帶的味道，響遍建築裡頭的人們交談聲，在周邊漂浮的空氣對肌膚的觸感」一起考慮進去。

The Library的圖書館正是如此，館裡的三面牆都是玻璃底，光線彷彿從暹羅灣（現稱

休閒室　　　　　　浴室

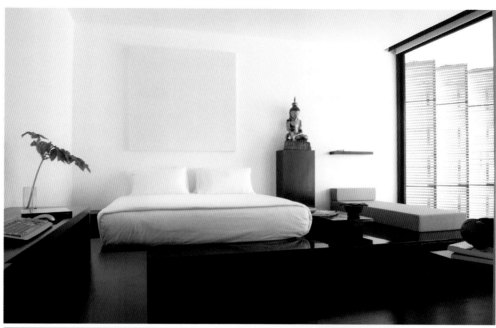

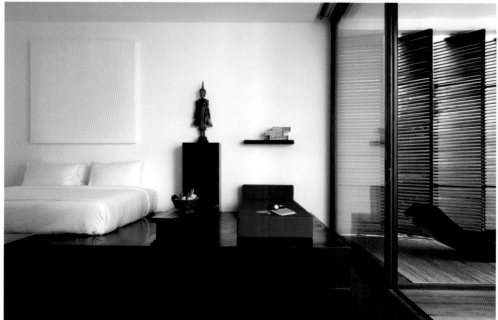

臥房

為「泰國灣」）裡逃脫出來，從一本書跳躍到另一本，而影子也不甘示弱，在書背間隙躲躲藏藏，發現影子時，光線已準備潛逃。另一面則堆滿了一排又一排的書，提供精神糧食給休假中的大腦。

借了幾本書到泳池邊慢慢消磨整個下午，血紅色的池底，在藍天碧海的襯托下，顯得異常突出，叫人心神悸動，有點兒像懸疑小說中剛發生了命案的現場，縱身躍下泳池前真的會遲疑一下。二○一○年，它曾獲得Trip-advisor旅遊網站推選為全球十大最酷炫的旅館泳池。

走出文字障才能感覺美

The Library只有二十六間臥房，門號皆以書頁「Page 1」到「Page 26」標示。每個房間就像一頁白紙，入住的客人是作家，二十六間房裡填滿了各式人生故事。這麼說來，整棟旅館則像是一本書。長年累月，來自全球各地的住客將迥異的生命情節及個人故事一頁一頁寫滿，共同創作了一冊內容多元的著作。

這讓我想起當代最具影響力的美學評論家約翰‧伯格（John Berger），同時身兼藝評家、小說家、電影劇作家等多重角色。他和瑞士攝影家尚‧摩爾（Jean Mohr）合力探究攝影本質的經典之作《另一種影像敘事》（Another way of telling），嘗試透過一連串的照片，沒有意圖紀實、沒有隻字片語，只有純然的影像，訴說蘊藏在生命裡自由無羈的故事。

我又想起不久前剛整理過的陳年舊照，目睹那一張張泛黃的影像，試圖找回某些逝去的意義，少了文字的指引，想像愈加活潑生動。

血紅泳池

約翰‧伯格 (John Berger)
1926～
英國文化藝術評論家
著有《影像的閱讀》、《藝術與革命》、《另類的出口》等

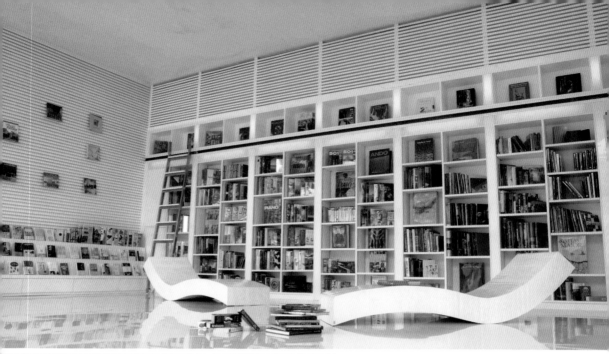

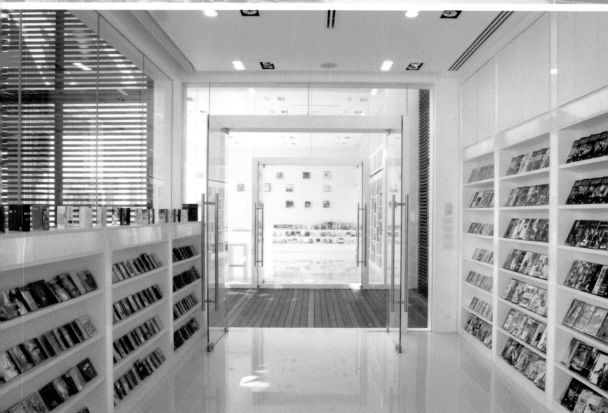

圖書館、影音室

以空靈之音風靡一時的冰島樂團席格‧若斯（Sigur Ros）出過一張沒有命名的音樂專輯，只以兩個括號（）蘊含無窮盡的可能性，曲目中的八首歌全以〈無題〉為名。

首位獲得諾貝爾文學獎的東方詩人泰戈爾，他也曾創作過無以計數的無題詩歌，深受世人青睞。

畫家的創作裡最常見沒有標題的作品，如寫作畫家勞倫斯（D. H. Lawrence）、超現實主義畫家馬格利特（Rene Magritte）、塗鴉畫家巴斯奎特（Jean Michel Basquiat）、抽象表現主義畫家波洛克（Jackson Pollock）及色面派畫家羅斯科（Mark Rothko）等。

羅斯科深信，強行為任何藝術作品加上言辭說明，即否定或壓抑了作品自身的語言。解讀藝術的絕佳方式，是讓作品直接和觀看者的心靈進行自然而然的交流。

這些拒絕被文字限定的影像，十分類似羅蘭‧巴特（Roland Barthes）所提到的觀點：影像就像飄浮在意義之海裡，從不凝固於一處，而圖說這類的附注文字就像錨，讓原本隨風飄盪、任人划動的影像意義，被釘死在固定一角。

美在看不見

同樣的，就算掏空了The Library的文字金庫，或許也找不到最適合形容它的字眼。這座用文字砌築而成的時尚旅館，需要用心慢慢去感受與解讀，套句泰戈爾《漂鳥集》（Stray Birds）裡的一段小詩：「啊！美呀，不要到你鏡子的諂諛去找尋。」

有時，真正的美，常是匿藏在眼睛所看不見的地方。

《海邊的卡夫卡》（英文版）第三三六頁這麼寫著：「晨曦中無人的圖書館，對我而言，有一股難以言喻的吸引力。文字的靈魂彷彿飄逸在祥和的空氣裡，久久不散。」

泰戈爾 (Rabindranath Tagore)
1861～1941｜印度詩人、作家、哲學家和藝術家
作品充滿人道主義，開啟印度現實主義文學先河

旅途中有書為伴最幸福

還沒告別旅館上路前，我再到圖書館走一回。館中寥無一人，只有自己的腳步聲，從漫漶走向清晰。

我在書海裡踽踽獨行，太多文人的命運，在這裡裸裎。

營地之家 Casa Camper
地　　址│C/ Elisabets 11, 08001. Barcelona, SPAIN
電　　話│+34-933-426280
電郵信箱│barcelona@casacamper.com
網　　址│http://www.casacamper.com/barcelona/
造訪時間│2011年4月
房　　號│Camper King 31

愛走路的人，少不了一雙好鞋，有了它，走路成了一種享受；而住旅館要住得舒服，就像穿鞋子要選對鞋一樣，精挑細選為上。

從迷上Camper步鞋開始，出門在外總離不開它，來到設計之都的西班牙，說什麼也不會錯過入住Casa Camper的機會。

顧名思義，Casa Camper即是國際步鞋品牌Camper的延伸。從步鞋業一腳踏進旅店業，Camper以設計鞋子的簡約舒適理念，如法打造出世上絕無僅有、超大尺寸的休憩空間。先論外觀，這棟不像旅館的十九世紀哥德式建築，匿藏在巴塞隆納鬧市中的拉巴爾（El Raval）老巷區，入口處的櫥窗設計猶如精品店，掛在天花板上的自行車，又令人誤以為闖進了自行車專賣店。

進入接待大廳，Casa Camper無疑更像一家餐館，一整排風雅淡色系原木桌椅，出自於Vincon家具設計師費南多・阿瑪特（Fernando Amat）圓熟的手藝，整個空間流露出濃郁的Café Art風格。

Tentempie Buffet Bar全天候開放，夜半三更跑下樓來吃宵夜是天經地義的事，就像在自家的寓所裡，肚子餓了隨時可以打開冰箱找東西吃。我喜歡這種輕鬆自如、不刻意經營的餐飲方式，不用看侍應生的臉色，不用猜讀不懂的菜單，更重要的是，不用付費，一切都已包含在房價內，check out時乾淨俐落。

一把鑰匙 兩個房間

進到客房，原來別有洞天，衷心佩服建築師喬迪・提歐（Jordi Tio）的設想周到，一把鑰匙，兩個房間。牆面上了紅漆的是睡房，白的是客廳。同行的旅伴若不想早睡，

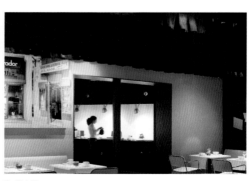

全天候餐飲開放　　　　　　　　　　Buffet Bar

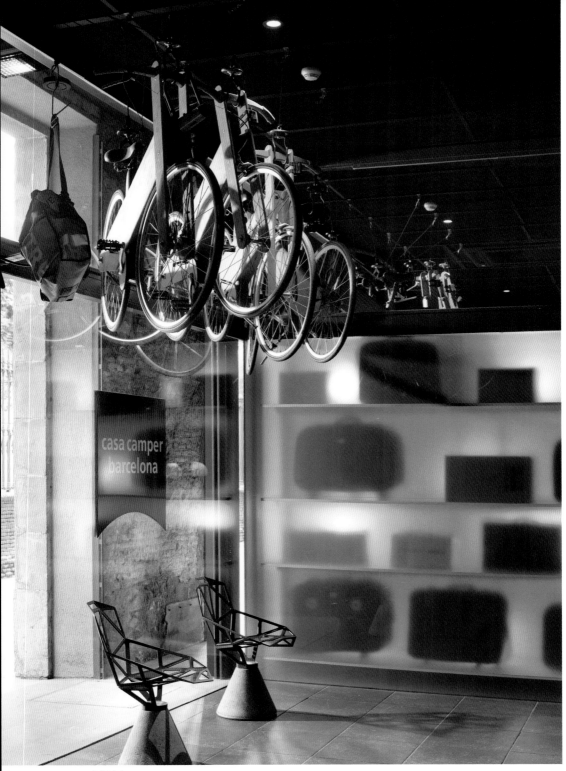

入口處的櫥窗

待在客廳的沙發或吊床上看電視，絕不會干擾另一人。好的設計並不需要很炫、很高科技，而是要符合人性。如此體諒他人的細節，多虧了設計者的用心。

睡房內的紅牆下，單獨一張鬆軟舒適的大床，此情此景讓我聯想起剛剛在馬德里的提森博內米薩博物館（Museo Thyssen Bornemisza）看過愛德華‧霍珀（Edward Hopper）一九三一年的名畫〈旅館房間〉（Hotel Room）。

霍珀偏愛旅館、火車及街景的主題，著力表現光影下的色彩及情緒變化，善用明暗的對比、空寂無人的空間或單獨出現的人物，暗示現代生活的空虛、失落和疏離。

一個人住進這裡，靜靜地坐在床邊，臉埋進陰影中，行李箱隨意置放房內，一種靜默彌漫開來。我彷彿闖進了霍珀的畫境中，突然之間讀懂了畫中的孤獨、靜謐、冷漠與隔離。

除了床和一盞閱讀燈，睡房內找不到任何衣櫃，整排長衣架安在其中一面牆壁上，開放的儲藏空間，目的在於減少旅客退房時遺留下任何物品。太多抽屜或暗格只會讓房客花費更多時間尋找擱放的行李，對入住旅館頻密的客人而言，是個既方便又體貼的設計。

空間少 花樣多

一目瞭然的客房陳設，在日常使用上更便捷、整齊又美觀，房客自然住得舒適。廁所和浴室是L字相連，燈源是共用的，節省電能外，亦可省卻空間。洗臉盆的外牆乾脆改用玻璃設計，天然光源可以自由進出，在刷牙時可悠閒地欣賞由一百三十八株綠盆栽組合成的直立式花園。

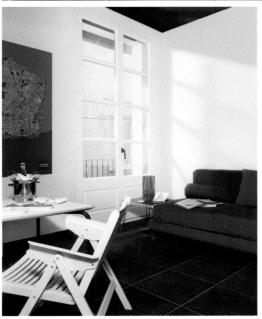

上：客廳
下左：地圖壁報
下右：臥房

我頗欣賞Casa Camper在局限的空間裡玩出各種新花樣。以我在世界各國背包旅遊的經驗，那些小得不能再小的客房通常充塞了許多不必要的硬體配件，使原本狹窄的空間變得更局促難耐。

自認不太懂得住旅館的臺灣作家舒國治，十分同意旅館只用來睡覺的觀點。最好沒有箱箱櫃櫃導引人好奇去翻看，甚至沒有鏡子勾引人去獨攬自照，更好是連浴缸也沒有，徒然四壁，倒頭就睡。若他碰上Casa Camper，應該頗能一拍即合，安心住進這樣的旅館吧！但一晚的房價要兩百五十歐元，也許還是只能當個門外漢！

為了提倡自給自足的環保生活，旅館裡許多角落留下可愛的宣言：比方在電梯內有「Walking is better for health.」，鼓勵住客少用電梯多走路；廁室內有「Do things right, do not rush.」，採用再生循環的沖洗系統；大廳內有「Walk, not run.」。此外，更出租太陽能自行車給外遊的住客，為綠化地球盡一份薄力。

最昂貴的旅店套房，裝潢往往太過奢華而令人喘不過氣來；最精緻的設計旅館，又因噱頭太過花俏而不切實際，住進去卻睡不着。能夠物盡其善、兩者兼得的首推 Casa Camper。

深思熟慮的空間創造

一家旅館留給房客的印象有多深刻，取決於其設計細節及實用價值。誠如近代建築大師柯比意（Le Corbusier）所認同的：「建築是生活的機器。」對他來說，建築不是一種封閉自戀的專業，而是一種生活方式。不實用的建築即是設計不當的作品，完全沒有美感可言。

柯比意 (Le Corbusier)
1887～1965
法國建築師、都市計畫家
現代高科技設計先驅，被稱為
「現代建築旗手」

直立式花園

盥洗室

另一位建築大師路易‧康（Louis Kahn）也寫到：「建築是深思熟慮的空間創造過程。」

建築源於人的創造力，絕大多數的建築物純粹只為了使用機能而建造，但人都有追求視覺美感的天性，建築物因而在創意思維下成了豐富的有機體。房子不再只是個冷漠的硬體，而躍升成為孕育情感的所在。

一個房間到底可以注滿多少情感？美籍作曲家哈羅德‧巴德（Harold Budd）的氛圍音樂專輯《房間》（The Room）似乎包含所有。十三首以不同房間命名而組成的專輯，注重樂器所營造出來的氣氛，背景下合成的婉轉碎音由鋼琴娓娓道出，宛如裊裊升起隨即消散的青煙。

專輯中第四首鋼琴曲〈房間裡的角落〉（The room of corners）是此時此刻的最佳心情寫照。單單是房間一隅，也可以讓我心悅誠服地待上一整天。

五星飯店美中不足的地方，往往是看起來富麗堂皇，用起來卻諸多不便。當實用價值被華麗的外表出賣，旅館房間即刻淪陷為囚禁肉體的獄室。

Casa Camper的設計純粹以人為本，無論身在旅館中的任何一個空間裡，都能感受到舒適的氣氛。在這之前，建築師或已站在那個方位上感覺和思考過無數次。旅館中的各個空間，看似突顯本身的設計格調，卻又完美無瑕地融合在一起。

渴望照顧和被照顧是人與人之間最純美的互動關係。美應該是生命的豁達、悠閒與從容，從Casa Camper的角度出發，腳步肯定放鬆許多。

路易‧康 (Louis Kahn)
1901～1974
美國建築師、建築教育家
設計風格深受古代遺跡影響，
傾向於宏偉龐大

上：拉巴爾市景
下：光和影的把戲

06

美國之門旅館

西班牙‧馬德里
Puerta America, Madrid

在旅館房間裡發
建築白日夢

美國之門旅館 Puerta America

地　　址｜Avenida de América, 41 Madrid 28002, SPAIN
電　　話｜+34-917-445400
電郵信箱｜hotel.puertamerica@hoteles-silken.com
網　　址｜http://www.hoteles-silken.com/hotel-puerta-america-madrid/en/
造訪時間｜2011年5月
房　　號｜Zaha Hadid Room & Norman Foster Room

初聞馬德里，是從三毛《流浪記》的小說中。

那時對它的印象特深刻，覺得它是亂世中的一處天堂；熱情友善的西班牙人，讓這個城市充滿著人情味。

二十多年後來到小說中的城市，我從馬德里冷瑟的街道中，彷彿見到了三毛筆下的景物。終能體會三毛對這座城市的厚愛，非原於自身的感性，而是城市中的創意思維和寫意的生活雕化出一個適合藝術家的駐足地。

還未踏入 Puerta America 旅館的大門，我已像劉姥姥遊大觀園似的目不暇給。這是一個夢想之地，以不同文化詮釋建築設計，透過不同的材料、顏色及形狀，突破一般旅館的空間經營。

不提旅館的建築成本有多高，單是用在設計上的建築師與設計師人數，已是旅館業史無前例，足足有十九位，而且每一位都非等閒之輩，都是世界級頂尖大師。

揮灑三百六十度的空間

先從旅館的外觀開始，法國建築師尚·努維爾（Jean Nouvel）用紅橙黃綠藍靛紫的薄膜包覆整個旅館外牆，藉著法國詩人保羅·艾呂亞（Paul Eluard）〈自由〉（Liberté）的詩句，以各國文字烙印於膜上，營造出二十一世紀的超現代文學幻覺。

往內延伸，接手的是英國極簡建築大師約翰·帕森（John Pawson），一貫主張簡化及淨化生活空間，只以光線和大面積的奶色原木，精煉出穿透空氣的寧靜意境；自然光源透過類似日本傳統千條格子窗櫺漫射進入室內，營造一種獨特的東方禪祕氣氛。加上米色的石地板和拱圓形的櫃檯結構，整個旅館會客大廳給人一種不受拘束的舒暢感覺。

保羅·艾呂亞 (Paul Eluard)
1895～1952
法國超現實主義詩人
題為〈自由〉的詩是法國最著名詩歌

三毛
1943～1991
臺灣作家
將在撒哈拉沙漠生活的見聞，用幽默文筆寫出異國風情

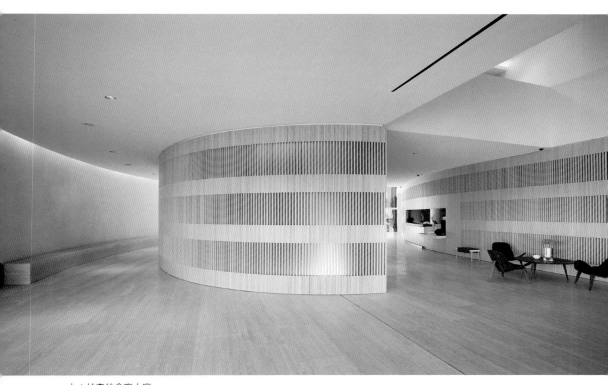

上：帕森的會客大廳
下：旅館外觀

再往上，一樓客房的總工程花費最長的時間和最多的經費，並大量使用高度無接縫技術製作而成的LG豪美思人造石，製造出有點像愛斯基摩人冰屋的純白套房。如此前衛大膽的空間設計，非生於巴格達的扎哈·哈迪德（Zaha Hadid）莫屬。

我把第一晚獻給了這位中東女人，躺在純白的床上，才發現四周一片白茫茫，連地毯都是雪的顏色，桌、椅、床、浴缸、洗臉盆像是從整塊石壁雕刻出來似的，卻不見一點尖錐的角，鹵素光照設施讓整個空間陷入一種深沉寂靜的時空中，整間套房設計像是經由雕塑大師羅丹一氣呵成雕刻出來的代表作；也有點像倪匡科幻小說中描述超越時空的場景。

洗澡時猶如置身於南北極圈似的，還真擔心冰塊會隨著熱水蒸氣融化掉，馬桶來自Alessi的史蒂法諾·喬凡諾尼（Stefano Giovannoni）的設計，坐上去真像一隻正在孵蛋的企鵝，我開始按耐不住內心的疑惑，這到底是不是一個房間？哈迪德的設計猶如把大自然環境都搬進房間裡，她進是懷念起故鄉的景致了。

回到臥房，我再次細細地一寸寸觀察，瞭然入目的是流動蜿蜒的曲線，如流水般的線條一直是哈迪德的設計原點。賦予創新的材料，才孕育出令人過目不忘的視效。她堅持不懈地分享自己對建築的看法，認為我們擁有三百六十度的空間可以盡情揮霍，為何只把注意力放於冰山一角？

這想法和普拉斯瑪工作室（Plasma Studio）兩位年輕的英國建築師伊娃·卡斯楚（Eva Castro）及豪格·凱恩（Holger Kehne）不謀而合。巧妙利用碎型幾何概念，設計出不規則的三角立體幾何不鏽鋼折版，條狀LED燈鑲嵌折線之中，整片牆彷彿由玻璃碎片組成，人飄飄然如置身外太空般，創造出動態空間延伸的驚人張力。這是四樓客房的設計理念。若還不肯臣服的話，再往上一層一層去發掘。五樓注重玩味時尚，由服裝

扎哈·哈迪德 (Zaha Hadid)
1950～
伊拉克裔英國建築師
首位獲得普利茲克建築獎的女性建築師

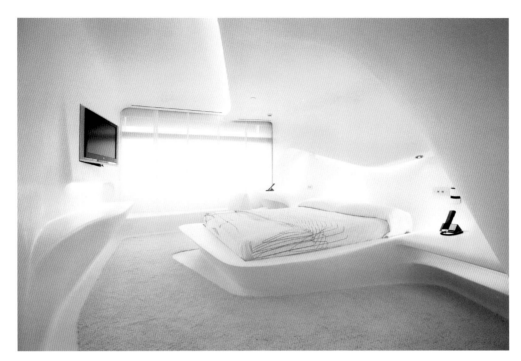

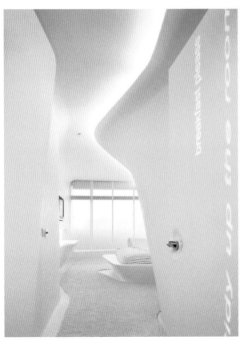

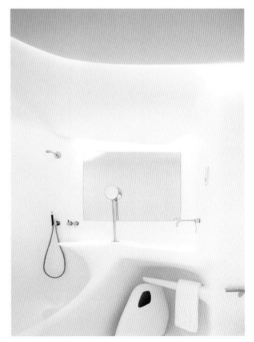

上：哈迪德的冰冷臥房
左：房內房外一片雪白
右：浴室像南北極圈

設計師維托里奧（Victorio）及盧奇諾（Lucchino）巧妙呈現古典又時尚的安達魯西亞（Andalucía）風格。

沒有起點或終點的房間

六樓的酒吧以簡潔、奢華、舒適為主，因設計座椅而聲名鵲起的馬克·紐森（Marc Newson），懷有一雙銳眼及獨特的設計角度，僅以黑白兩色塑造出豐富的空間感。

七樓被以色列藝術家朗·阿列德（Ron Arad）所霸占，其設計名言：「無聊是創意之母。」為他贏得了「藝術老頑童」的稱號。在這個不知哪裡是起點或終點的房間裡，循環往復的空間讓創意的梯子蜿蜒再蜿蜒。

八至十一樓各由蘇格蘭建築師凱薩琳·芬德雷（Kathryn Findlay）、美國建築師理查·格魯克曼（Richard Gluckman）、日本建築師磯崎新及西班牙設計師馬里斯卡爾（J. Mariscal）和薩拉斯（F. Salas）構建出風格迥異的主題套房。

十二樓的頂級套房再交回給法國建築師尚·努維爾。之前在巴塞隆納親眼見證了他的「青瓜」大廈（Torres S.），果真是過人的創意膽識及獨到眼光。在局限的房間裡，努維爾也運用自如，幾道黏上攝影圖像的流動玻璃門，可以自由組合成為大小不一的私密空間。門也可以當作牆，像魔術方塊一樣千變萬化。月色下的馬德里夜景一覽無遺，宛如黏在落地窗上的透明牆紙。如此氛圍下入眠，南柯一夢亦可求。

我最終還是選擇墜入凡間，到二樓和諾曼·佛斯特爵士（Sir Norman Foster）相見。

三樓的大衛·奇普菲爾德（David Chipperfield）略嫌花俏，不合適梳理我在西班牙最後一夜的思緒。

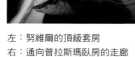

左：努維爾的頂級套房
右：通向普拉斯瑪臥房的走廊

上：阿列德的七樓旅館通道
右：紐森的酒吧
下：磯崎新的浴室

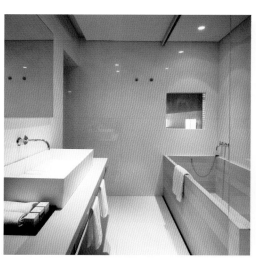

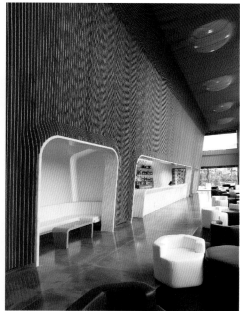

唯一不變的就是變化

第二晚，在二樓的房間裡，第二次讓建築的精髓注入我饑渴的藝術細胞裡。

以簡單的線條、奢華的素材，企圖營造一個可以讓房客暫離城市煩囂，沉浸在寧靜之中的方寸天地。佛斯特保持個人風格慣用的金屬與玻璃材質，搭配高級皮革白牆，創造剛柔並濟的豐富質感。

位於房中的高科技弧眼形玻璃衛浴，像一艘沒有門的太空船，形成整個房間的視覺焦點。瑪瑙象牙大理石洗臉盆、Molton Brown護膚用品、橡木地板、皮革白牆和玻璃浴室，打造出一個有機性質的套房。極簡主義如我者，亦難以自拔。

諾曼·佛斯特擅長營造靜謐的空間，僧窖般簡約大方，空蕩卻富高雅的內涵，闡明了一個人的生活需求委實不多。

佛斯特晚年的作品愈發韻味沉穩，倫敦市的瑞士再保險總部大廈、香港國際機場、法蘭克福商業銀行大樓、曼徹斯特的帝國戰爭博物館，都是外觀簡潔、但內有乾坤的重量級作品。

「建築能夠提升一個城市的靈魂。」佛斯特說過。在創作過程中，永遠不要害怕清空自己的腦袋，然後從頭開始。唯一不變的就是變化。」這是佛斯特一貫秉持的設計宗旨。要為迎接變化而去計畫，變化讓不能預計的事增添了戲劇性。「偶然」總會出現，這是創造力和即興性的框架。

一個地方的所有特點都是靈感的泉源，所有可能或不可能，都是一個地方的靈魂。創意是一個當下的意識活動，遊行於過去與未來之間。七十八歲的諾曼·佛斯特做到了，

諾曼·佛斯特爵士
(Sir Norman Foster)
1935～｜英國建築師
高技派(high-tech)建築師的代表人物

佛斯特的房間

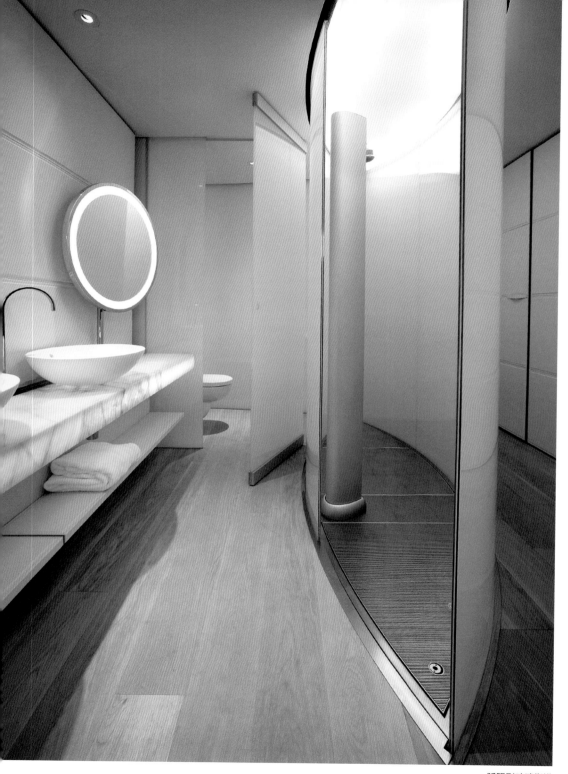

弧眼形玻璃衛浴

他的皮革套房完全刷洗了傳統對旅館房間的印象。

自由之門 永遠敞開

三萬四千平方公尺的自由空間，七・五億歐元的費用，十九位全球極負盛名的建築家及設計師，六百五十名承包工人在三年內馬不停蹄施工，打造出獨一無二的時尚精品旅館——Hotel Puerta America。

十二層樓，十二種貼身了解建築設計的方式，十二款套房讓房客的建築美夢成真。Puerta是西班牙文，意即大門。這扇永遠為全球各地的旅客而敞開的自由之門，通向永無止境的天馬行空。

誠如艾呂亞的詩歌〈自由〉所述：

「在抖擻的征途，在曠野迎風的大路，

在人潮洶湧的集市，我寫下你的名字。

在指引路途的明燈，在奄奄待熄的燭火，

在我們聚結集會的房舍，我寫下你的名字。

在切開兩半的果實，在我的鏡中，在房間，

在我那貝殼般空洞的床鋪，我寫下你的名字。

依賴文字的力量，我再次得到重生。

我一出生就和你相識，也把你的名字給了你——自由。」

房號也別具一格

有了自由，才能天馬行空

CHECK IN 3

奢華別墅
LUXURY VILLAS

阿里拉度假村 | 印尼 | 峇里島
Alila Hotels & Resorts, Bali

W度假村 | 泰國 | 蘇梅島
W Retreat, Koh Samui

綠中海度假村 | 馬來西亞 | 邦喀島
Pangkor Laut Resort, Pangkor

寶格麗度假村 | 印尼 | 峇里島
Bvlgari Resorts, Bali

南海度假村 | 越南 | 會安
The Nam Hai, Hoi An

07

阿里拉度假村

印尼·峇里島
Alila Hotels & Resorts, Bali

跟著韋瓦第的
感覺走

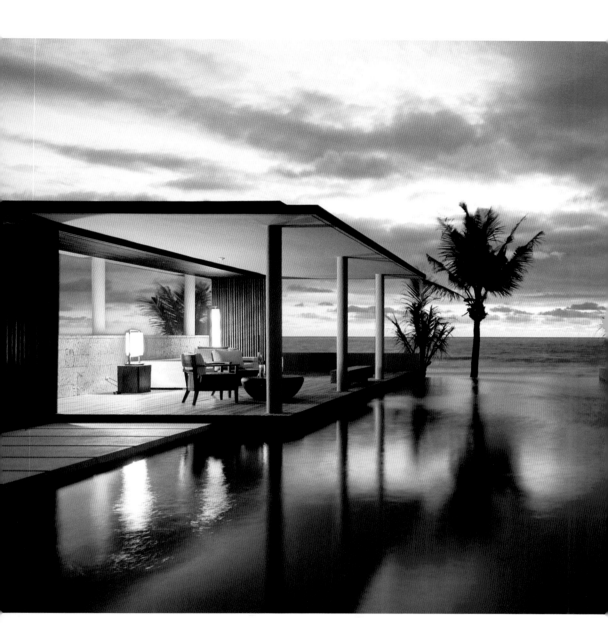

阿里拉度假村 Alila Hotels & Resorts

地　　址｜Jl Belimbing Sari, Banjar Tambiyak, Desa Pecatu, Bali 80364, INDONESIA

電　　話｜+62-361-8482166

電郵信箱｜ask@alilahotels.com

網　　址｜http://www.alilahotels.com

造訪時間｜2010年9月

房　　號｜Villa 201, 206, 210 & 308

大提琴家馬友友曾大膽嘗試讓一名園藝師透過聆聽巴哈的音樂所獲得的靈感去設計一座位於波士頓的城市公園。

雖未曾親睹公園景致，想像中，該也是一座處處可聞天籟的人間極美之地。

我受邀入住的Alila度假村，分別座落於峇里島上四處迴然不同的環境中，若要我以一首音樂去形容它們，最貼切的旋律唯有義大利作曲家兼小提琴演奏家韋瓦第的〈四季協奏曲〉。

抵達烏魯瓦圖阿里拉別墅（Alila Uluwatu）時，正值炎威的午後。風，通行無阻地四處蹓躂，穿過木牆、穿過迴廊、穿過竹板，順勢吹送到我的房間來。方平的房頂上堆滿灰黑的火山石，有助抗高溫，也成為自成一格的天然布置。床頭邊的露天花園讓風進得來，也出得去，無怪乎睡房的溫度數字早晚都徘徊在攝氏二十五度上下。風，成了Alila Uluwatu最自然的空調。

風是最佳的空調

有沒有體驗過在飯店裡，只開窗而不開冷氣也能一覺睡到天亮？真得歸功於新加坡的黃文森和澳洲的理查・哈賽爾（Richard Hassell）創立的WOHA建築師事務所的神算策劃，以「永續發展教育」環保理念設計出亞洲首座榮獲「綠色環球認證」的度假旅館。

土生土長的當地建材成了建築細節；浴缸的水和泳池的水通過汙水處理系統再生循環利用，洗再冗長的花灑浴也不會自覺內疚；而旅館內的樹林保留區，讓島上兩百零八種鳥類得以棲身，一大清早被清脆亮麗的鳥鳴聲吵醒可算是人生難得之樂事。

馬友友
1955～
華裔美國大提琴演奏家
曾為多部電影配樂。榮獲多座
葛萊美獎

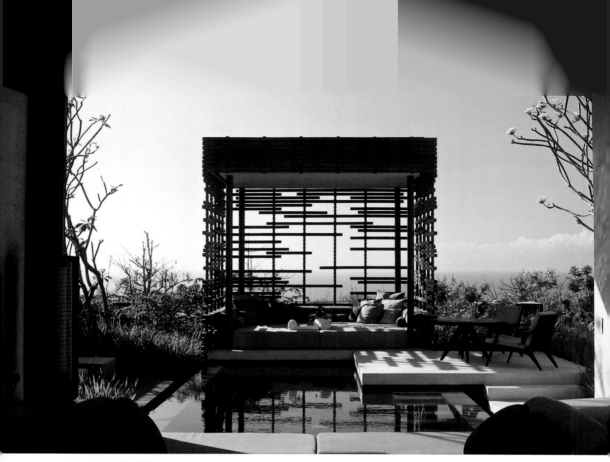

風，成了房間的空調

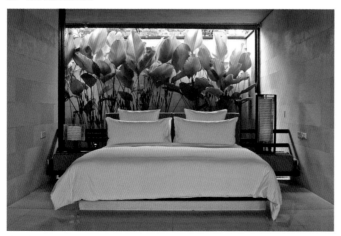

床頭邊的露天花園

現今建築中標榜環保設計的作品大量湧現，但設計得夠酷、夠品味的寥寥無幾。Alila 的落實無疑成了旅館業的新界標。《全球最佳構思設計旅館》（*Design Hotels of the World*）的名冊上，峇里島上的Alila獨占四席。

坐臥床緣邊，睡醒了睜開眼，即能靜看印度洋的壯麗日出。大海和我之間只隔著一個私人泳池及一座用再生木建成的觀景亭。這個名為「海邊小屋」（*Cabana*）的觀景亭，該是整個Alila別墅旅館內最具有代表性的圖像設計。它活像吊在半空中的樓閣，地球的引力彷彿失效了，懸崖下此起彼落的衝浪者在我的腳下飛舞。

起伏不定的地勢，層層交疊著一棟棟像樂高積木般的別墅套房；長短不分的木雕，打破視覺上的常規；凹凸不平的外牆設計，折射出有心竅的影子，近似唐朝草書禪家懷素的狂墨，紛亂之中卻洞見意境。

有人的地方就有神

依山，也靠海，Alila Uluwatu誘人之處在其平實簡約的鄉野風光。接近四成的旅館員工來自散布四周的村落，創造了理想的經營模式，並為當地島民提供了穩固的經濟收入，這是Alila回饋峇里島人的絕佳方式。

峇里島子民自古即有之的生活哲學，建立在人和神、人和人，以及人和環境的互動平衡上。因而在Alila，員工開始一天的儀式是先膜拜神明。若遇上旅館安排傳統餘興表演，舞者多為左鄰右舍的村民，鮮少徵聘職業表演者；看得出文化的傳承在民間街坊根基扎得很深。

雖是講究的五星級旅館，深刻的人文及農村風光卻與旅館建築唇齒相依。村民與旅館

晨早到訪的陽光

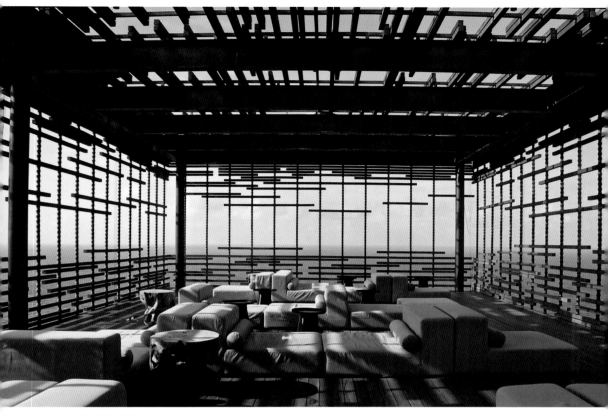

海邊小屋的觀景亭

天水一色

當地色彩的細節

就像同住一個屋簷下的兩家人，分不清那個是主，那個是僕。

Alila Uluwatu的樹木雖多，但此時瀕臨十月，樹木就像進入初冬般，葉子全凋落了，光禿禿的樹梢不禁令人聯想起冷冽的北歐景觀。

和遠處阿貢火山（Mt. Agung）的曼吉斯阿里拉旅館（Alila Manggis）相比，此處正值秋收的季節。黃澄澄的稻穗染滿了山邊一大片土地，在蟬聲唧唧的稻海裡學習廚藝，熱鍋上的材料來自鄰近的有機菜園，且全是現採現炒。菜色之鮮，滋味之美，幾可亂真為名廚手藝。

最合適隱居的角落

若論及迷漫瀚渤的霧氣，要數烏布阿里拉旅館（Alila Ubud）為最，不必逢春時節，隨時可賞，尤以晨昏時分最為動人。青苔爬滿了圍牆，藤蔓高過茅屋頂；一望似無邊際的泳池就擱在山腰邊，藍天在上，綠水在下，自都市潛逃的旅人們都躲到這兒來了。

山谷中的森林環抱著我的臥房，一整片的綠，深的、淺的、亮的、暗的，靜靜地埋伏在蒼空中，同時也映現在我手裡那杯當地人叫Jamu的草藥茶中。

島上的人獨愛這種草藥茶，據說有消暑排毒、養顏補氣之神效。民間的做法多達三百五十種以上，一般以薑黃粉、羅望子、肉桂、小茴香、肉蔻、芫荽及孜然混合而

Alila Manggis的SPA館離海很近，按摩床幾乎就安置在沙灘上。按摩師那雙具有療癒力量的巧手，紓解了頸椎周邊繃緊的肌肉疼痛，此乃城市人最容易罹患的職業症。療程室完全不需要播放那些千篇一律的心情音樂，滔滔不絕的浪潮聲正好派上用場，成為最佳環場音樂。遇上月圓的晚上，音效更佳。

有機素材

Manggis大廳

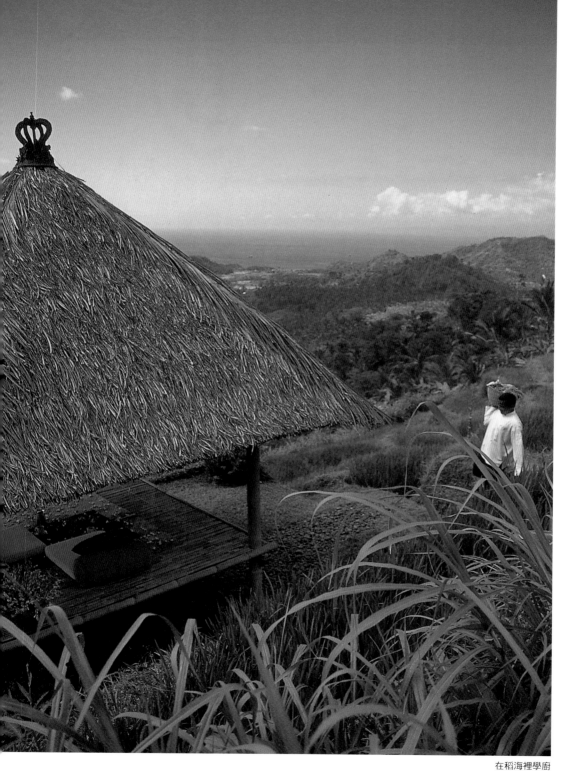

在稻海裡學廚

成。當地人害病了不會馬上急著找醫生，而是先來一杯香純夠味的Jamu茶。若放點野蜜

及三兩塊冰塊，滋味比可樂更加可口。

峇里島上最適合隱居的角落，不是藝術家雲集的烏布村；而是離西岸的神廟（Tanah

Lot）不遠處，有個以黑沙灘聞名的世外桃源，正是索爾阿里拉別墅（Alila Soori）最入

時的落腳地。

我騎著馬在一望無際的大海邊，順著綿延的海岸線踽踽而行，細雨紛飛，視野朦朧，

弄潮人群像魔術般消失了。少了人跡，這片黑沙灘宛如遺世獨存之境。

散步後，暮色漸深，回到villa去，在浴缸內洗了個熱水澡，沐浴用品竟然區分男女專

用。除了質感與氣味有別，連製作原料也有不同：For him系列以檸檬草及黑椒為主，

For her系列則為薔薇及天竺葵。在小細節上下大工夫，哪有人會不心動的？更甚者，連

防曬油、保養乳液及防蟲噴霧劑也一應俱全，房客無需自行攜帶。旅行袋中騰出來的空

間，正好可以用來多裝幾本書。

Alila Soori的別墅套房皆由一名管家專職打理，在你有需要時，他會躍然出現；不需

要時，又會主動消失在視線範圍內；我真懷疑每位管家是不是都學會了忍者般的隱身

術。雨勢轉小了，但還不肯停。雨滴落在個人泳池裡，激起一圈圈漣漪。夜深了，雨

聲、浪聲、蟲聲不絕於耳，空氣中隱隱彌漫著濃郁的夏夜氣息。

讓心也可以居住的空間

在微黃的托勒密燈光下讀著《幸福建築》（The architecture of happiness），作者艾

倫・狄波頓（Alain De Botton）提到我們住的房子，甚至裡頭的一切擺設品，都會深深

左：森林環抱臥室
中：Ubud泳池
右：Jamu茶

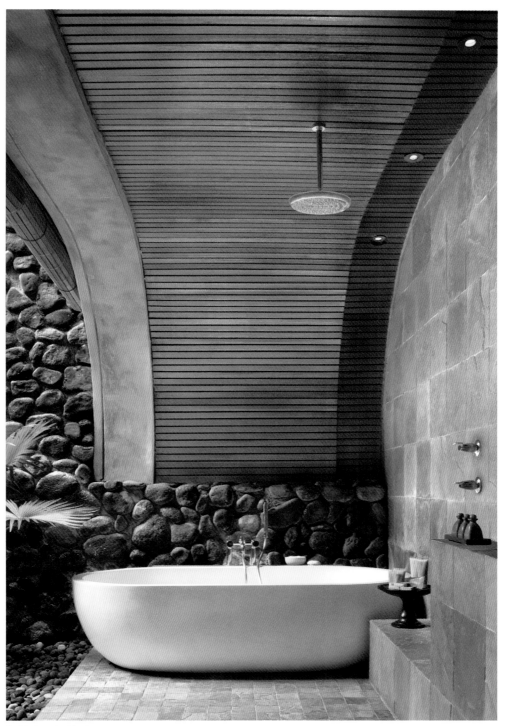

躲在這裡好好洗個澡

影響我們每天的心情。哪怕是一丁點兒燈光，都會左右我們的情緒。在他的筆下，建築本身已非純物質，更多的是精神歸依。建築安頓了我們的身體，但有沒有提供讓我們的心也可以安然居住的空間？

這顆心非指身體內的心臟，它看不見，也摸不著，卻又那麼實在地與我們共同生活著。

根據藏傳佛教的觀點，心是剎那生滅的「意識之流」。尊貴的西藏法王頂果欽哲仁波切曾說明：心是短暫念頭的相續，這樣連綿不斷的念頭就形成了意識之河。而這條意識之河是寧靜無波，或是浪滔洶湧，端看我們的心是處於周遭何等環境下？

Alila Soori誠然是建築中的極品。室內設計以簡潔的方線條為主，高寬的落地玻璃窗讓光線及外景偷偷伸進來與臥房的大床、沙發、桌椅及悅目的大理石地板結合。室外前有海灘，後有農田，內外環境的巧思搭配，住進來的房客心情哪有可能不轉好的？

室內布置

頂果欽哲仁波切
(Dilgo Khyentse Rinpoche)
1910～1991｜西藏法王｜藏傳佛教寧瑪派祖古、伏藏師，寧瑪六大主寺之雪謙寺住持

艾倫·狄波頓
(Alain De Botton)
1969～｜英國作家、電視節目主持及製作人｜文筆兼具智趣，著作有二十多國譯本

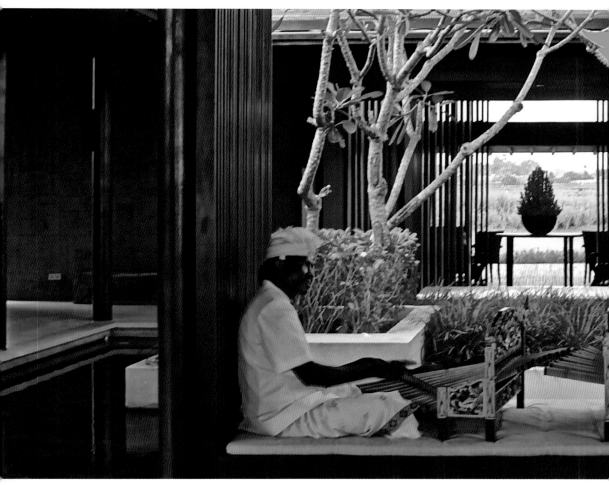

村民個個都會表演

Soori別墅外觀

電影《享受吧！一個人的旅行》（Eat Pray Love）以食物、信仰和愛情穿插在女主角的成長過程中。而在Alila Soori，清晨先在SPA館以冥想靜坐舒緩身心，午後躲在Cotta或Coast餐廳小嘗Lilit魚串、Gado Gado沙拉及Betutu燻雞。夜晚的餘興不妨到Drift吧檯牛飲Bintang啤酒，遇不遇得上意中人則全得看因緣造化了。

從峇里島的西北到東南，這四棟Alila旅館讓視覺、聽覺、嗅覺、味覺及觸覺幽幽陷入一場虛擬的感官境界中。Alila Uluwatu的風如臨冬，Alila Manggis的蟬如入秋，Alila Soori的雨如夏至，Alila Ubud的霧如春降。

把這些迥然各異的淋漓感受打印出一張心電圖，或許能窺聽出生命中隱含的躍動音符。

Drift吧檯

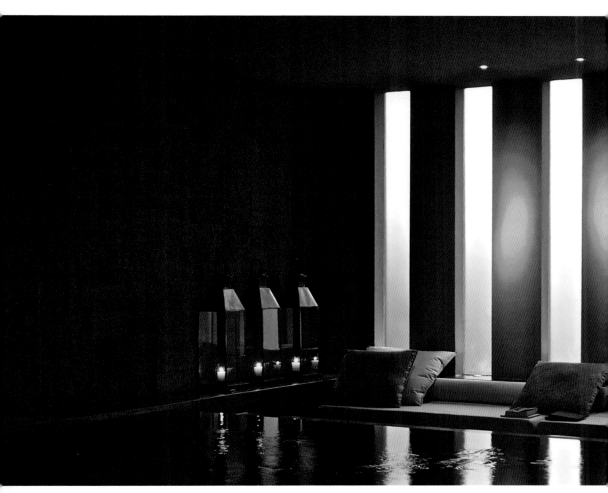

Soori SPA館

Lilit魚串

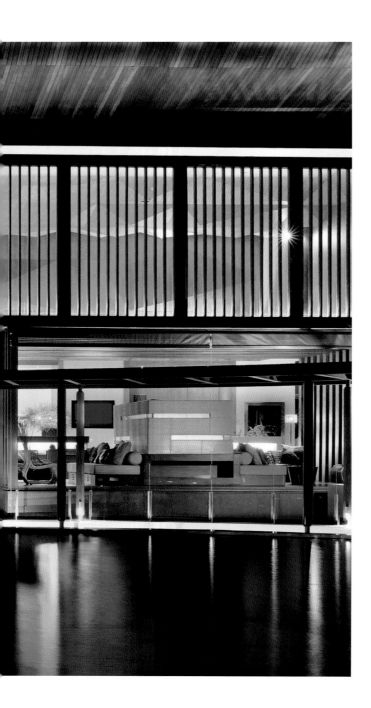

08

W 度假村

泰國・蘇梅島
W Retreat, Koh Samui

讓自己的心好好
放假去

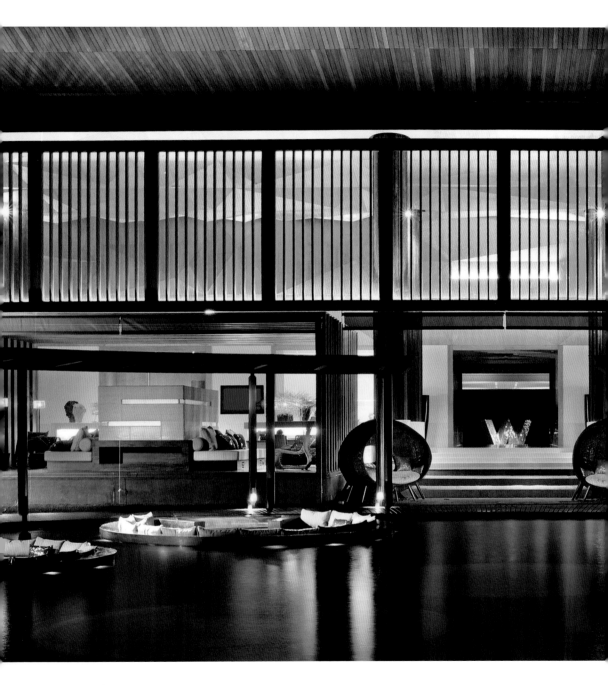

W度假村 W Retreat

地　　址 | 4/1 Moo 1 Tambol Maenam, Surat Thani, Koh Samui, 84330, THAILAND

電　　話 | +66-77-915999

電郵信箱 | wkohsamui.welcome@whotels.com

網　　址 | http://www.starwoodhotels.com/whotels/property/overview/index.html?propertyID=3058

造訪時間 | 2011年8月

房　　號 | Villa 171 & 136

見證過埃及的金字塔、約旦的佩特拉（Petra）古城和中國的萬里長城，它們的宏偉壯觀已讓我很難在世界其他各地的景點發出類似的悸動與驚訝。

住旅館也是一樣，住宿過全球各地風格別緻的奢華旅館，很難再遇到一家令我耳目一新的概念旅館。

來接機的旅館司機駕著賓士，穿過農村菜田、市井攤販、椰林幽道、車子循著地勢愈攀愈高，最後停在一處杳無人跡的靜謐山林間。

甫踏入蘇梅島的 W Retreat接待大廳，不禁發出一聲wow！如斯震撼人心的場面今時已不多見。

大廳的位置建於峭崖上，放眼四處盡是一望無際的空曠，海面水光瀲灩，綠島如茵，倒影若鏡；廳外有個巨大的圓水池，吧檯的座位宛如由水中浮出，像幾瓣清盈的荷葉隨風飄流。

在這樣的水平線上邊喝雞尾酒邊看日落海景，彷彿墜入幻境般，暹羅灣的遠處盡為雲霞所掩，朦朧間還可窺見聳峙於碧海之上的山島，點點星火，來自漁船，來自島居，暮色餘光從雲層裡透射出來，像放下輕飄的紗幔，籠罩著整個 W Retreat。

七十五棟度假別墅散落在峭崖下二十六英畝的野灘上，匿藏在椰林綠叢間，居高臨下環顧周遭，不得不由衷佩服 W Retreat的世外桃源版圖。

我常思索一個問題，旅館裡總是致力於製造許多難得的經驗，透過我們的眼、耳、鼻、舌、身、意去體會，或許就是因為珍貴稀有及可遇不可求，住旅館才變得更有回憶的價值。

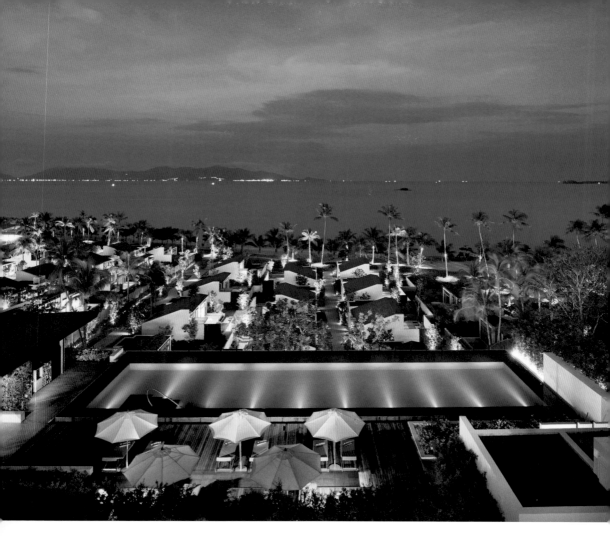

上：入暮時分的W度假村鳥瞰圖
下：圓水池上的吧檯

窩在房間裡 行心靈之旅

入住的Wow Ocean Heaven Villa足有三百五十平方公尺，簡直大得近乎奢侈，別墅一分為二，左棟為臥房及浴室；右棟則是客廳、用餐室及廚房。狹長的個人泳池就擱在兩棟建築之間，周遭綠葉成蔭，剛好形成了天然屏障，海灘僅數步之遙，不禁想問：「還要泳池幹嘛？」

也許是太貼近海灣了，即使懶散到足不出戶，似乎只要步下階梯，雙腳幾乎就能觸摸到柔細的沙灘。

W Retreat著實該將泳池所占據的空間騰出來建個書房，書房的地板以沙灘取代，音響系統來自萬頃巨濤，鬆軟沙發椅也免了，安個吊床和一架子的書，早午晚三餐都用room service，大可學著法國小說家薩米耶・德梅斯特（Xavier de Maistre），禁足在自己的房間裡四十二天，來場心靈探索的旅程。

能夠置身如此雅緻的房間裡異想天開，委實幸福，別的先不提，單是那張鋪上三百五十紗支密度的埃及棉床單和長毛羽絨被的睡床，剛好用來發香醇的白日夢。

臥房的落地窗和泳池對望，四十五度傾斜的天花板令房間看起來倍增立體感。沉靜的深黃原木色調潤飾房裡的各角落，暖暖的陽光在下午五點一刻從窗外爬進來，室內頃刻之間亮得耀眼起來！

圓形白色浴缸靠攏窗口的海景，風吹亂了椰樹的頭髮，吹散了頭頂上的幾朵捲雲，吹起了一波波的浪花，衝著我來…天水一色，映現在浴缸的水面上，彷彿海灣的潮水都流進浴缸裡來了。

偌大的一棟別墅就我一人獨享，初抵時還不習慣，後來慢慢發現房間裡隱藏了許多巧

上：Wow Ocean Heaven Villa
左：浴缸一隅

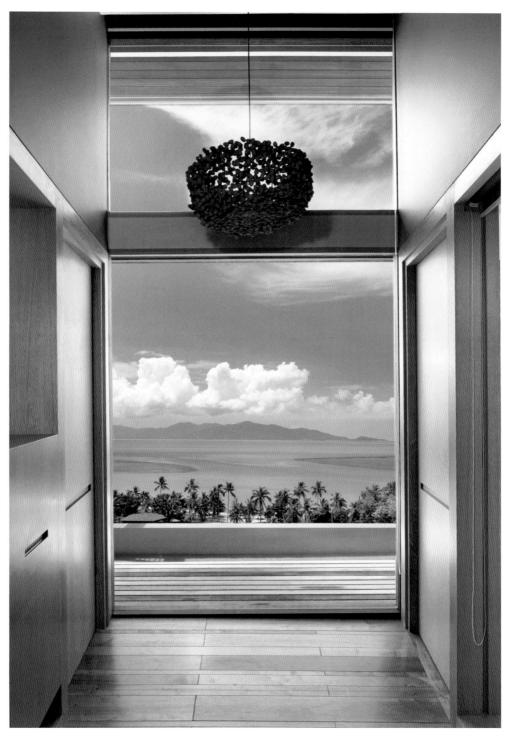

戶外海景偷跑進房間裡來

思設計，像用許多小貝殼串起來的圓球，用光禿禿的樹幹當作掛衣架，用染紅的蠶繭做成的桌燈，或是用乾茅草湊成的床燈，手藝之精，設計之美，唯W獨尊。

漸漸地，一個人自得其樂，也開始享受起來了。

聽覺和味覺的極境

踏著滿地的斜陽走出房外，躺在泳池旁的日光椅上，沉醉於海光島色之中，時在夏季，鳥不叫，蟬不鳴，蟲也無聲，靜得像夢鄉的景致。星星的光開始一閃一爍，一點一滴亮起來了⋯天空從淺藍轉紫，再轉成猩紅，最後化成一抹靛藍。

我不曉得W Retreat的音樂總監是否聽過蒙古民歌手黛菁塔娜的歌？那來自草原的寂靜天籟，騎在幽幽的馬頭琴弦上，很適合趁著月亮還未醒來的這個時候洗耳恭聽。W Retreat裡頭所播放的音樂一律都得經過總部的音樂總監嚴格精挑細選，方可對外播放；連泳池也四處樂聲飄揚，而且還談及音樂，鮮少會有五星旅館肯在這方面下功夫。

滿心以為潛入池底可以躲掉音樂的糾纏，耳畔響起的水泡聲，又叫我不由自主地在心是從草叢中冒出來的，播音器全暗藏在不起眼的角落。

海裡哼起法國女歌手貝芮（Berry）那首名叫〈幸福〉（Le Bonheur）的歌，歌裡的配樂也有加入了好玩的水泡聲。

早起，陽光從圓池底的玻璃孔，穿過一道道的水流，跑進Kitchen Table餐廳，波光粼粼，閃爍不定，像在跳舞的光；一會兒跳到吐司上，另會兒又跳到培根上，一眨眼又跳到水果盤上去了。

豐盛的早膳擺滿一席，我向來吃不多，只趁熱吃了碗海鮮粥暖暖胃，再來杯格雷伯爵

貝芮 (Berry)
1978～
法國新生代歌手
歌聲充滿法式優雅成熟風韻又具有青春氣息

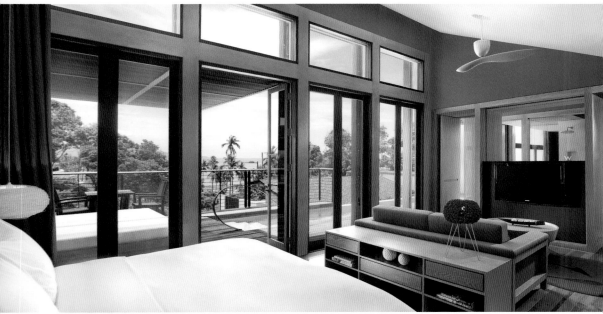

上：W度假村的不同之處在於細節裡
下：W臥房的設計

茶慢慢賞景；海、島、田、林、掩映成趣，在這樣的環境下吃早餐，老實說，很容易心不在焉，造成消化不良。

聽說W Retreat的Namu日式餐廳口碑不錯，晚飯若想從簡，可以試試這裡所標榜的未來美食，改善過的廚藝有目共睹，連食材與味道也經過精心策劃，想嘗嘗十年後的亞洲美食是何等滋味，就得走一趟Namu了！

侍應生安排我坐在靠近廚師的櫃檯上，開放式的烹飪空間令我大開眼界。點了火烤生鮭魚片、阿拉斯加蟹肉炒烏龍麵，還有花菇鮮蝦鍋貼。三道微量小菜，配上一杯點著火的杏仁冰淇淋，絕色品味也！牛飲或狼吞虎嚥在這裡可是萬萬不得的。

文字也會發出音樂來

曾在京都一家古雅的老字號餐館叫了一碗白飯，飯端上來香氣噴薄而出，這碗用珍珠米蒸煮出來的飯，有個很好聽的名字，叫「銀舍利」，那頓飯我吃得很用心，每粒飯彷彿沾滿了甘露般的沁香。

名字取得好，效果不同凡響，旅館的設施名字全是精挑細選的，SPA館叫Away、公用泳池叫Wet、健身房叫Sweat、酒吧叫Sip、商務中心叫Wired、網球場叫Swing、水上運動中心則叫Wave，文字的發音異常講究。美國作家楚門·卡波提（Truman Capote）也認同每個文字的拼音結合起來可以發出一首音樂來；他說：「寫作的最大樂趣不在於寫些什麼，而是那些文字串聯在一起所發出的內在音樂最令我傾心。至於是什麼類型的音樂，

W Retreat引以為傲的還有獨一無二的「隨時、隨需」服務，這並非異想天開的奢求，

那就見仁見智了！」

楚門·卡波提 (Truman Capote)
1924～1984
美國作家
小說《冷血》開創了真實罪行類紀實文學

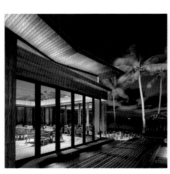
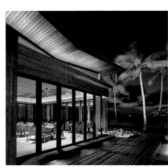

左：Namu餐廳
右：W壽司

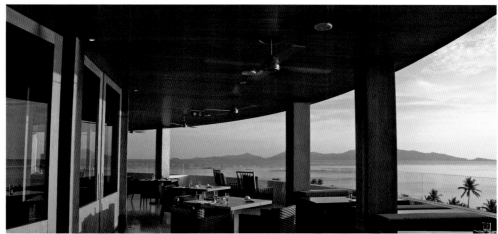

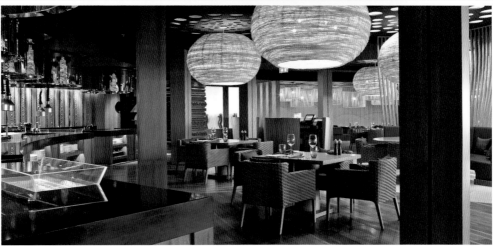

上：Kitchen Table景致
中：享受一頓安靜的早膳
下：會跳舞的光

而是為了迎合住客一些小小的簡單需要。想讀一份中文報？日本漫畫？找風痧丸、某一牌子的泳裝或防曬霜？駐館經理特別聲明：只要不是犯法的勾當，W Retreat矢志不渝，盡全力幫你辦到！

這樣的服務體現出 W Retreat 在細節上的堅持，對入住旅館的客人而言，是錦上添花的額外照顧。出門在外還能隨心所欲，健忘的旅人亦不多苛求了。

蘇梅島上有一塊阿公石，名氣很響，遊客絡繹不絕。大自然的鬼斧神工往往讓我們啞口無言，這塊巨岩從石丘群裡異軍突起，狀似一根男性的陽具，十分養眼。這是陽光、雨水、海潮、季候風的耐心傑作，時間是這件雕塑的原創者。

W Retreat 不賣弄時間的把戲，它善用光、水和風的元素，去製造一個有機的生活空間，再加上用「心」去經營打造，讓住進來的每一位異鄉旅客，沒有一位不怦然心動的。

上：阿公石
下左至右：用心打造的空間
Wet公用泳池
隨時、隨需櫃檯

09

綠中海度假村

馬來西亞・邦喀島
Pangkor Laut Resort, Pangkor

一島一旅館的
私人享受

綠中海度假村 Pangkor Laut Resort
地　　址｜Pangkor Laut Island, 32200 Lumut, Perak, MALAYSIA
電　　話｜+60-3-27831000
電郵信箱｜travelcentre@ytlhotels.com.my
網　　址｜http://www.pangkorlautresort.com/
造訪時間｜2010年9月
房　　號｜Villa 08

兩百萬年的雨林祕密

什麼樣的海島能讓一個寂寂無名的亞洲小國在海外權威旅遊雜誌上出盡風頭？

這個占地只有一百二十公頃，位居馬來西亞西部麻六甲海峽的小島，義大利男高音帕華洛帝（Luciano Pavarotti）來過，瑪莎‧史都華（Martha Stewart）來過，史帝夫‧富比士（Steve Forbes）來過，茱蒂‧佛斯特（Jodie Foster）、史汀（Sting）、綺拉‧奈特莉（Keira Knightley）都來過。

住在島上的客人，絕對沒有機會遇見其他飯店的遊客或陌生人，也不必擔心狗仔隊的糾纏追蹤，因為這裡是個私人島嶼，僅有一座與世隔絕的奢華度假旅館，不僅提供高隱密性的生活空間，還有全天候的貼心服務。

而且，來往Pangkor Laut Resort的交通工具只有兩種選擇：私人直升機或豪華遊艇，閒雜人等想要混進來的機率幾乎為零。

《Conde Nast Traveler》評選為全球第一的Pangkor Laut Resort，徹底落實了「一島一旅館」的尊貴氣派。整個海島百分之八十的土地仍被兩百萬年的原始熱帶雨林覆蓋著，島上的常客多數是獼猴、食蟻獸、犀鳥、蝙蝠、山豬、海鷹、雨蛙、蜥蜴，此外，就只有入住的房客。

想要俯瞰邦咯海島多元的生態環境，不妨入住懸掛在山腰邊的山丘別墅（Hill Villa）；想要親近叢林或海灘，則有海灘別墅（Beach Villa）及花園別墅（Garden Villa）任你挑。

我對那一棟棟建在海上的高腳木屋，極富馬來漁村風味的海中別墅（Sea Villa）充滿

帕華洛帝（Luciano Pavarotti）
1935～2007
義大利男高音演唱家
連續唱出九個胸腔共鳴的高音
C，獲稱「高音C之王」

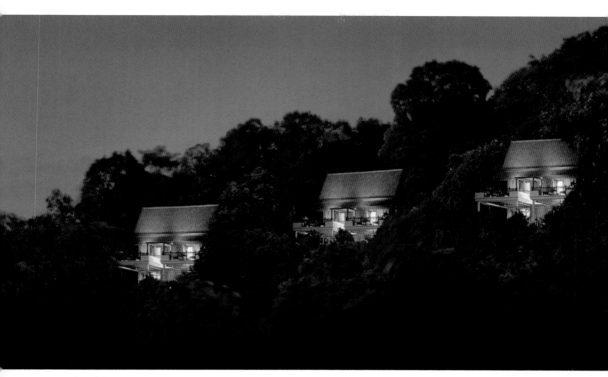

山丘別墅

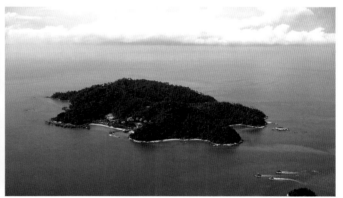

右：一島一旅館
左上：蜥蜴
左下：犀鳥

遐思。靜靜地躺在大海的懷抱裡，臥聽海潮聲而入眠，相信地球上任何角落再也很難找到如此簡單又奢侈的享受。

套房內四面環海的浴室，曾獲英國雜誌《Honeymoon & Romantic Travel》評選為全球十大最富浪漫情調的浴室。打開窗戶讓天風海雨進來，在這裡洗澡，身體浸在浴缸裡，心早已掉進大海了。

坐在露臺的長椅上倚欄對月，在沒有光害的島上，海上及天上的明月，還有那堆兀自不歇的閃爍星星，面對如此瑩澄開曠的境界，誰還稀罕打開一盞電燈呢？

在山環水抱的海灣看日出或日落，意象神似古雅的山水墨畫。在晚霞斑斕的夕陽西下時，或在曙紅色的朝陽從東方升起時，最容易激發思古之情，讓人情不自禁聯想起李白那句「兩岸青山相對出，孤帆一片日邊來」。

全天然草藥的頂級SPA

Pangkor Laut Resort榜上有名的無邊際泳池，被譽為全球十大最美麗的旅館泳池。來島上度蜜月蔚為風氣，連第五次披婚紗的老牌明星瓊．柯林斯（Joan Collins）也為之傾心。而池畔邊接近林蔭處的頂級SPA Village，在過去十五年裡，曾無數次囊獲最佳SPA體驗、最佳SPA療程師、最佳SPA室內設計、最佳SPA管理、最佳SPA亞洲療程配套等諸多榮銜。

配套中許多素材都是現採現用，取自森林裡土生土長的草藥植物，根據世界衛生組織（WHO）的一項全球調查，雨林裡約有三萬五千至七萬種不同草藥可供療用。很難想像那些塗在我頭上的Ikal-Ikal髮膏和抹在身上的Lapis-Lapis藥膜，不久之前還活生生地長在

全球十大美麗泳池之一

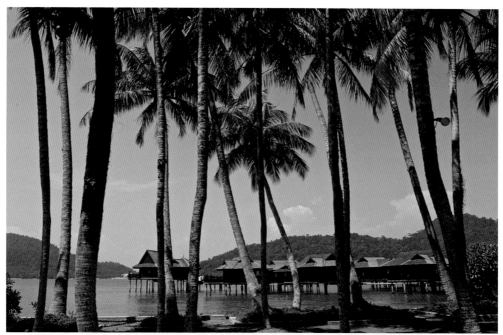

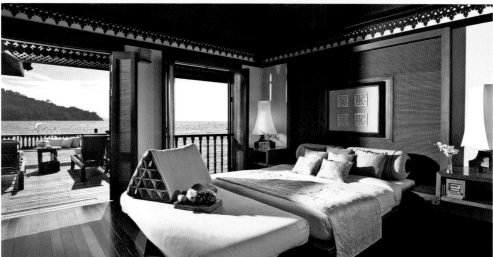

上：Sea Villas
下：Sea Villa臥房

深不可測的濃密森林裡。

除了華、巫（馬來族）、印三大種族的傳統療身配套，SPA Village還提供源於泰國、峇里島、夏威夷等地的天然療養祕方，再加上療程前獨一無二的澡房儀式，融合日本、中國及本土的澡堂傳統，務必讓所到訪的SPA客體驗到洗滌身心的悠閒樂趣。

上澡堂前，先來個足浴。此舉仿效深宮妃子因纏小腳之故，沐浴前需先敲打足底促進血液循環。

SPA流程完整保留了民間傳統療方，像馬來半島土麥族（Semai，或譯為色邁族）原住民擅長利用樹皮、樹根、樹葉治療腸胃不適、偏頭疼或皮膚過敏等症候。西醫在原住民的眼裡，簡直像一群穿了白袍的外星人。大地原本給予我們無以計數的體療祕方，是人類本身昏愚，在求快、求方便的畸變發展之下，製造出許多服用了反而對身體有害的化學藥物。而頭痛醫頭、腳痛醫腳的理論，更是揭露出我們對自己身體內部構造的無知。

有錢 也要有時間

早起的人不妨循著島上的羊腸小徑投入大自然，探訪百萬年前被遺留下來的原始熱帶雨林，聽聽年屆七十的植物學家Uncle Yip生動的解說。高聳雄偉的大樹充滿頑強的生命力，層層交接地遮蔽了天際，樹底下的人相形之下顯得異常渺小。這一大片森林可是Pangkor Laut Resort的兩葉綠肺，住慣都市的旅客來到此處，總恨不得能多吸幾口清新空氣。

島上的另一寶是七十七歲的Uncle Lim，他貴為中餐館的掌廚，天天照舊搭船到對岸的紅土坎（Lumut）市集選購新鮮食材，而且親自下廚，煮出一道道色香味俱全的拿手

現採現用的草藥療程

雨林是草藥的寶藏地

好菜。一到用餐時間，餐館內往往座無虛席。除了有錢，也要有時間及耐心，方可一嘗Uncle Lim的招牌菜。

若中餐不合胃口，可換口味試試「漁夫海灣」（Fisherman's Cove）的西餐，尤其是甜品，那道淋上熱滾滾焦糖的鮮炸鳳梨，至今仍讓我齒頰留香。

人間淨土就在心裡頭

旅館還有一處人間仙境，就是坐東朝西的翡翠灣（Emerald Bay），歐洲潮流雜誌《Ultra Travel》把它列名為全球十大最綺麗的海灘之一。那綿延數里的潔白沙灘，空闊無人，隨意躺下來做一場日光浴，無需擔憂受到像普吉島或蘇梅島上那些沙灘小販們的干擾。

我從旅館的圖書室內一本英兵自傳中獲悉，在一九四三年世界二戰中逃亡的陸軍上校史賓士・察門（Spencer Chapman），也是借助翡翠灣遠離人跡的隔絕性，而避開日兵的偵察，終於成功逃離馬來西亞，投身到錫蘭島（一九七二年後更名為斯里蘭卡）上的可倫坡。

翡翠灣得天獨厚的地理優勢不僅開闢了一條生路給作戰中的英兵，也讓Pangkor Laut Resort躍升成為世界一百零一個獨具一格的海島旅館。

二〇〇二年，帕華洛帝的和平音樂會就在翡翠灣揭開序幕，以大海為景，雨林為幕，他特意獻上〈O Paradiso!〉給這處世外桃源。他曾感慨地說：「第一次遇見翡翠灣時，心中冒起一股想哭的激動。」

這種打從心底深處油然而發的感動，相當接近樂譜上那些緊扣人心的音符所帶給我們

情緒上的震撼。

每一天，Pangkor Laut Resort 的碼頭迎來了無數從世界各地慕名而來的旅客。

為了找回在城市中遺失已久的那份隱私，人們不惜花費金錢和時間四處追尋。

有沒有可能，人間淨土就在自己的心裡頭？

上：翡翠灣
下：綠中海碼頭

IO 寶格麗度假村

印尼・峇里島
Bvlgari Resorts, Bali

體驗南半球的
義大利風情

寶格麗度假村 Bvlgari Resorts
地　　址｜Jalan Goa Lempeh, Banjar Dinas Kangin - Uluwatu, Bali 80364, INDONESIA
電　　話｜+62-361-8471000
電郵信箱｜infobali@bulgarihotels.com
網　　址｜http://www.bulgarihotels.com/en-us/bali/the-resort/overview
造訪時間｜2010年9月
房　　號｜Villa 31

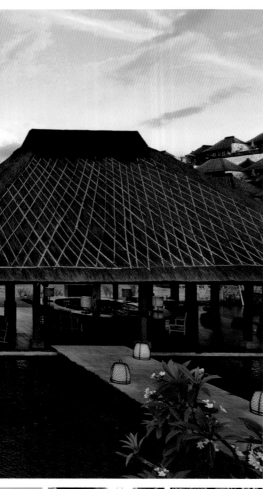

想要親炙義大利的高雅園居及小島風光，誰說非得飛去卡布里島（Capri）？

越過印度洋及赤道線，穿過幾座活火山及一大片雨林，即可見證義大利高檔潮流品牌寶格麗在印尼峇里島所開闢的頂級度假天堂。

在這個眾神之島的最南端，立有一座古今備受尊崇的烏魯瓦圖海神廟（Uluwatu Temple），兩千多年來庇佑著島上的虔誠子民。

與海神廟遙遙對望的赫然是耗資千萬美元的Bvlgari Resorts，接引著一批批從全球各地風靡而至的另類朝拜者。

也許是所處位置居於陡峭的懸崖之間，從Bvlgari望出去的景觀，別有一股畫作般的構圖美感。在一百五十公尺的高度及一百八十度的視角下，那寂靜湛藍的印度洋似乎就依偎在你腳下，這種居高臨下的俯瞰，令人生起一躍而飛的妄念。

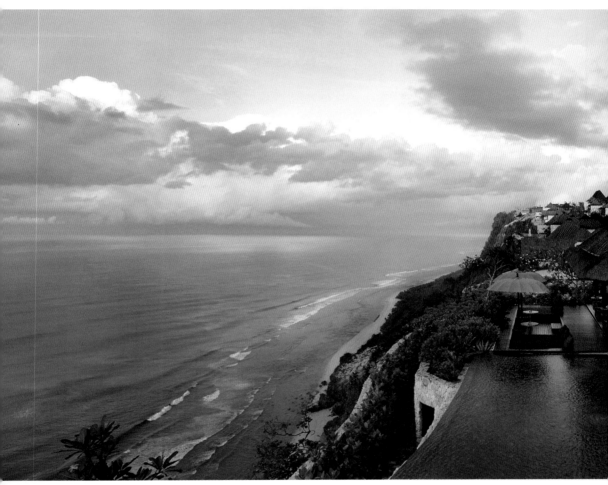

居高臨下的Bvlgari

島上的眾神

眾神之島 另類朝拜

無論身處五十九間villa中的任何一隅，睡房落地窗外的景致依然是海天一色的浩瀚風光。這全得歸功於斜坡地勢及梯田原理而精心設計的建築優勢。

透過義籍建築師安東尼奧·奇特里奧（Antonio Citterio）的巧手打造，以高貴主義的經典米蘭作風，利用當地的材料——火山石岩、Sukabumi青石、Alang Alang茅草，將屬於峇里島的寧靜純樸之美，帶入簡約大方的現代室內設計裡。整棟villa釋放出一種氣派宏大又能呼應小島風光的潮流意象。

典雅婉約的用色氛圍中，飾以纖美的Bangkiray黑木。文藝復興味極重的石砌villa帶有幾分中世紀山城古堡的氣勢。但一步入房間，立即被現代氣息團團包圍著，Bang & Olusen電視機、Kohler銀製洗臉盆及浴缸、iPod播放臺及wi-fi網路，與露臺外彩霞滿天的烏魯瓦圖海景及私密空間的個人泳池，內到外，古與今，Bvlgari的美就在視線交錯中輝映。

峭壁下Bvlgari的專屬沙灘也是房客寧願花一整個下午偷懶的地方。這片一·五公里長的野灘，陸路到不了，海路也因珊瑚礁而行不通，唯有從天而降方為上策。只需一個啟動按鈕，建於懸崖邊的私人升降機就會安然帶你下去尋訪這片旁人不得而入的禁地。

沙灘上隱蔽的角落早已躺滿享受著日光浴的旅客。你可以從他們身上肌膚的色澤變化判斷他們在Bvlgari待了多久時間。住了一星期的房客身上，通常裹著一層蜜糖色的嬌麗。還記得《海灘》（The Beach）這部電影中的「海灘」嗎？那遺世獨立、不食人間煙火的島上天堂和這裡相比，簡直不相上下。

你或許企圖在此找尋李奧納多·狄卡皮歐（Leonardo diCaprio）的身影，但極有可

專屬天然海灘　　　　　　　　　烏魯瓦圖日落

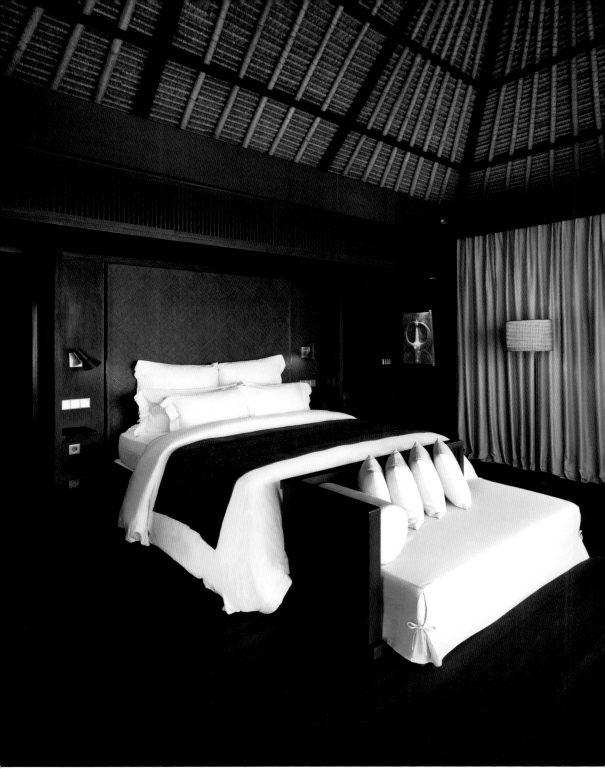

臥房布置，東西合璧

能因而遇上茱莉亞·羅勃茲（Julia Roberts）或凱莉·米洛（Kylie Minogue）。Bvlgari Resorts可是國際影星們最鍾愛的十大熱門度假地點之一。

東西交融 建築奇觀

不慣懶睡的我，早起時分最愛循著梯田般的地勢一級一級而上。villa與villa之間種滿了蒼翠絢麗的花草，villa外圍的石牆，一片緊接著一片拓展開來，走在石牆與石牆之間的羊腸小徑，感覺上像身在歐洲不知名的中古世紀小鎮內。走著走著一不留神，已爬到Bvlgari最高處的接待大廳。

由上往下環顧四周，剛剛還誤以為歐洲古鎮的度假村，又變成了道地的民居聚落。茅草屋頂覆滿了一列列的梯田。不得不佩服安東尼奧·奇特里奧的創新手法，結合西方的堅美踏實與東方的含蓄溫雅。

腦海中浮起了貝聿銘一九八九年在巴黎羅浮宮所擴建的玻璃金字塔，也聯想起保羅·安德魯（Paul Andreu）在北京人民大會堂旁被暱稱為「水蛋」的國家大劇院。東西交融本身即是一種美，體現在建築物上則往往蔚為視覺上的奇觀。

沒有不可能的任務

在服務上，Bvlgari更是精益求精，創造出史無前例的待客精神。曾有位入住的歐洲房客為了慶生而預訂某種品牌的香檳，但在Bvlgari的酒窖裡卻無此珍藏，找遍整個峇里島也沒有著落。臨危不亂的旅館經理遂派專人搭機飛往外地尋購，並於舞會開始前即時把

保羅·安德魯 (Paul Andreu)
1938～
法國建築師
以機場規劃而聞名，包括馬尼拉、開羅和巴黎等機場

貝聿銘
1917～
華裔美籍建築師
代表作有華盛頓國家藝廊東廂、巴黎羅浮宮擴建工程等

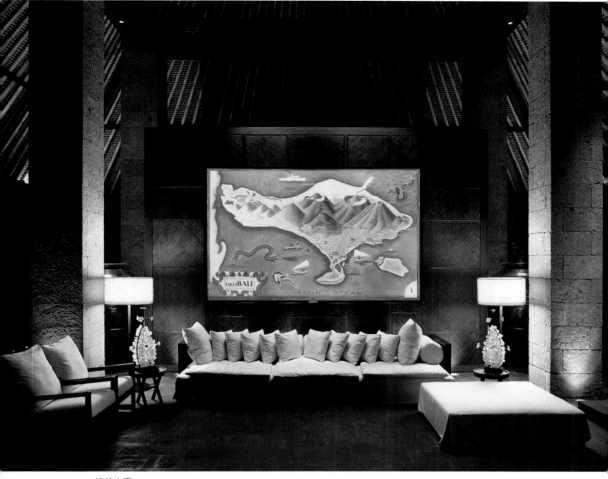

接待大廳

Villa石牆外的小徑

大廳入口

酒送過來。

聽起來有點像電影《不可能的任務》的情節，但對Bvlgari的服務而言，套句愛迪達的廣告用語，沒有什麼是不可能的（Impossible is nothing.）

另一則趣聞來自一位懷孕的房客，點了一道不在菜單上的湯羹，善解人意的廚師不但沒予以拒絕，而且巧心烹調，只為了滿足孕婦突如其來的胃口。

來這裡是不可能帶著遺憾離開的。許多再次蒞臨的房客會驚訝地發現侍者們還記得他們對食物的偏好：不附蛋黃的歐姆蛋、不加冰塊的果汁或不放糖的咖啡。

進入Sangkar餐廳，首先會被室內深沉色調的裝潢所吸引。掛滿上空大大小小的竹片鳥籠燈飾，彷彿等待著窗外會誤認窩巢的海鳥。道地傳統料理的芳香四溢，引來各地的美食老饕。

以義大利菜為主流的IL Ristoriane，揉合海外進口的食材及當地的有機蔬果，不但在口感上突破重圍，連菜餚的呈現方式也予人視覺上的清新感。

吃，在Bvlgari可說是一件賞心樂事，吃得有品味，那可不是金錢價值所能衡量的。

商機、危機、時機

吃得好，理所當然也要住得好。單單villa的浴室就比一般五星級飯店的套房還要大三倍。加上Bvlgari高級沐浴用品、護膚系列及香水，洗完澡後還可躺在浴室內的沙發上發呆，靜觀露天花園的萬紫千紅。你不禁要問：洗一次澡到底要花多少時間？

意猶未盡的房客，尚可到Bvlgari SPA享受純品級的療身配套。你會碰見一棟雕藝華麗的Joglo木屋，據說是特地從爪哇島原封不動地空運到度假村來，可見Bvlgari出手之豪

IL Ristoriane餐廳　　　　　　Sangkar餐廳

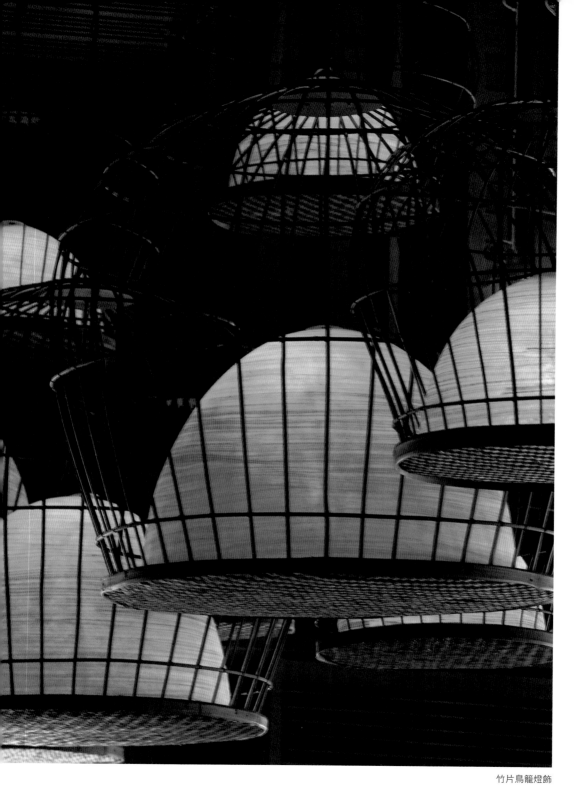

竹片鳥籠燈飾

Villa浴室

闊，讓人另眼相看。

從時裝首飾業進軍旅店業，Bvlgari除了保留一貫的高貴豪華風範，也抓準了流行趨勢及顧客消費心理的奢華圖求。

放掉小魚，漁網才有更多空間捕捉大魚。消費市場的大海上，永遠隱藏著商機及危機。對Bvlgari來說，重要的是看準了時機才下網。

曾獲得時尚雜誌《Elle》選為世界六十位傑出女性之一的法國女作家莎岡（Françoise Sagan）說過一句話：「穿上衣服的目的是為了慈愍男人將它從我們的身上脫掉。」

而入住峇里島上的Bvlgari Resorts睡幾個晚上，只為了醒來還記得自己在現實生活中還有一個家。

莎岡 (Françoise Sagan)
1935～2004
法國小說家、劇作家、編輯
在咖啡館寫下《日安憂鬱》，
贏得法國「文評人獎」

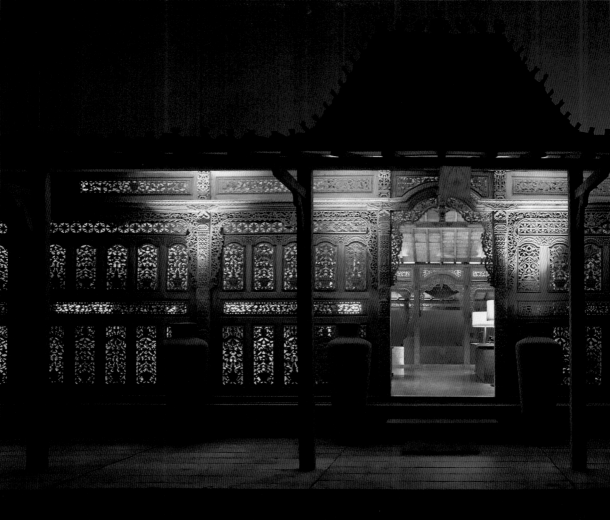

Joglo木屋

SPA池

II 南海度假村

越南・會安
The Nam Hai, Hoi An

沙灘上的驚世之作

南海度假村 The Nam Hai
地　　址｜Hamlet 1 Dien Duong Village, Dien Ban District, Quang Nam Province, VIETNAM
電　　話｜+84-510-3940000
電郵信箱｜reservations@thenamhai.com
網　　址｜http://www.ghmhotels.com/en/nam-hai-vietnam/home#home
造訪時間｜2010年5月
房　　號｜Villa 5080

尊崇大海的藝術家古往今來不勝枚舉，但沒有一個比得上十九世紀法國印象派畫家克洛德・莫內。為了捕捉光線投射在海面上的各種折射變化，莫內用了幾個星期的時間，反覆畫了三十幾次，才完成一幅叫「沙灘」的驚世之作。

六年前遊走巴黎，在奧塞美術館有幸親睹，打從心底敬佩莫內對自然環境的明察秋毫。對莫內來說，唯有透過深入體驗大自然的印象與感覺，才能夠真正捉摸它。

而對入住Nam Hai的房客來說，大海成了他們每天晨醒後及夜寢前必然面對的景致，如此全天候的朝暮相處，無怪乎離開的時候，難免會依依不捨。

傳統及極簡共處一室

頂級奢華的Nam Hai位居中越沿海地帶，坐擁順化及會安兩個文化古都，由法籍建築師內達・阿馬魯（Reda Amalou）親手策劃。在旅館外觀的設計上，阿馬魯大量揉合了古都高梁寬簷的園居建築形態及法殖時期的流線主義，以融合的方式讓傳統藝術及極簡風格共處一室。

木製地板、寬鬆沙發椅、絲綢帷幔及床榻上的愛爾蘭純白床單，處處暗示著華麗舒適，深土色的溫和基調映襯高品質的客房家具，再加上善用美輪美奐的燈飾，整個臥房營造出色調簡單而視覺豐富的空間感。

以碎蛋殼為圖案的豪華浴缸令人耳目一新，其安放的位置又脫離一般呆板的浴室局限，和睡床、影音系統、寫字檯自成一格，拼構出一個嶄新的休閒空間。巧妙地善用空間也是阿馬魯從越南人身上學來的生活之道。

克洛德・莫內 (Claude Monet)
1840～1926
法國畫家，印象派代表人物
擅長光與影的表現技法，對色
彩的運用相當細膩

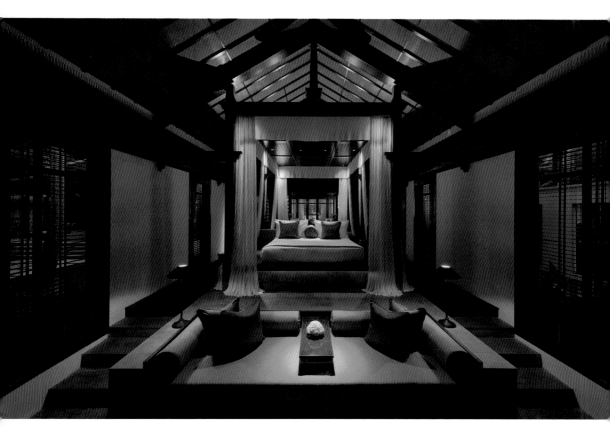

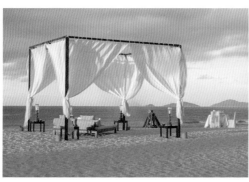

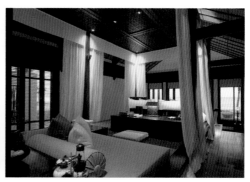

上：面海別墅的室內裝潢
下左：與海灘朝暮相處
下右：善用空間的臥房設計

人間難得幾回間

一百棟度假屋以 U 字形沿著海岸線由上而下延伸，並利用高聳玻璃落地窗，將窗外澎湃的南中國海帶入每個客房的角落；甚至在廚室的一隅，遠處幽幽的海浪聲依稀可聞。

乍聽之下，有點像蘇格蘭詩人亞歷山大・史密斯（Alexander Smith）所形容的「大海對海岸線無休止的投訴」，不同的是，大海的埋怨聲比凡間的塵囂動聽多了。

恰逢有風有雨的子夜或清晨，風聲、浪聲與雨聲相互交織，迴盪在幽瑟的蒼空中，聽著聽著，不禁輕嘆「此曲只應天上有，人間難得幾回聞」呀！

就算是躺在日光椅上闔上雙眼，不理會大海的百般挑逗，它還是會循著忽急忽緩、綿延不斷的海潮聲傳入耳際。

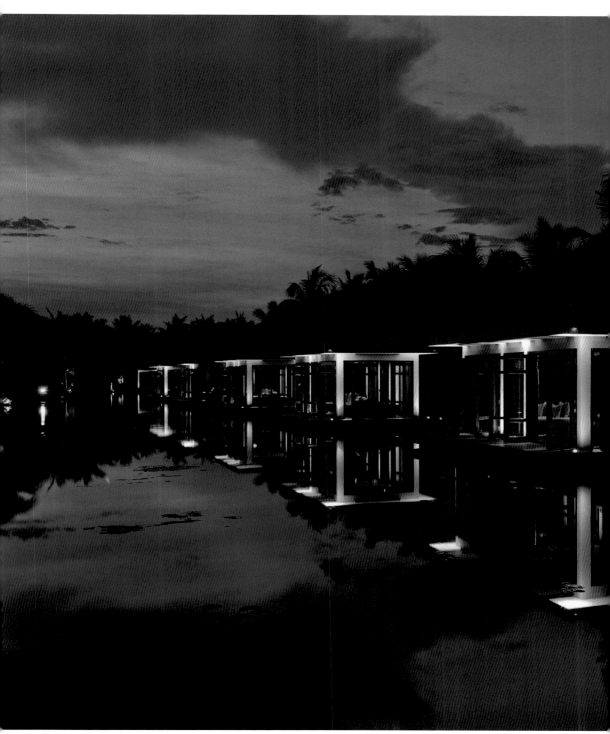

身與心靜如止水

深海三萬英尺底下，倘若能聽見海潮聲，那將會是何等詭祕的音域。對了！像冰島天團席格‧若斯的空靈飄渺極地之聲。穿過天，透過地，幽幽地像凝固在空氣的隙縫裡，又慢慢地朝著身上的萬千毛孔，一寸一寸地乘虛而入，像電流通遍全身直搗心穴。

宜古宜今的絕佳景致

我悄悄走近典雅婉約的接待大廳，經過發出幽香的白玫瑰花團及一排排深褐色的窗花及門檻，迎向眼前的是三座宏偉壯觀的無邊際泳池，以重疊的方式由上而下一直延伸到海灘上，位於最下方的池畔正好與海平線完美無縫地結合在一起。

與其說是巧合，倒不如視為阿馬魯有意安排的特效。以居高臨下的視野一覽無遺地望出去，池中的戲水者彷彿都投進了大海的懷抱裡。那份廣袤無邊、豁然開朗的暢快感受，站立池邊的我也能微微觸受到。

少了東方迷信觀念的約束，阿馬魯的設計愈加大膽前衛，連亞洲人避諱的皇家陵墓，在他的巧思構想及印尼當代最傑出的室內設計師加耶‧依布拉欣（Jaya Ibrahim）的鼎力相助下，也成了Nam Hai的建築細節。

長而寬的石梯、高而大的古庭梁柱、繁而優的櫥窗雕藝，在陽光充足的明亮採光下，示現出一幅宜古宜今的絕佳景致。深獲國際知名旅遊雜誌《Travel and Leisure》的青睞，並摘下二○○八年最佳度假旅館設計的殊榮。

歐美時尚雜誌《Bazaar》及《Vogue》也爭相採訪，讓Nam Hai在短短三年內一鳴驚人，成了越南最炙手可熱的度假旅館。

上：長寬石梯，古庭梁柱
下：入夜後的南海最美

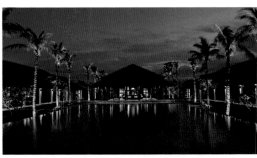

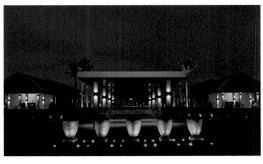

至高享受從腳底開始

入夜的Nam Hai更添嬌媚，迴廊上張掛的紅燈籠，出自於會安古都藝匠的巧手。夜晚的涼意透過微微的燭光鋪滿在長長的石階道上，走著走著彷彿走進張藝謀的電影畫面裡頭去了。

分布在池邊或宅院旁的巨大陶泥缸，靈感源於越南人用來盛米的小瓷甕，透過誇大的尺寸及精心的陳設，成了供人欣賞的藝術品。如此細緻動人的用意，不難看出旅館顧及所在城市的悠遠歷史，又不至繁重得令人感到負擔，確實是頗為高明的手法。

置身於蓮湖中央的SPA療房，又是另一番感受，身與心靜如止水；而單單清洗雙腳的前奏戲，在Nam Hai的SPA療中可是一門大學問，不容馬虎行事。

先是用峇里島入口的火山石塊沾上喜馬拉雅湖鹽，為雙腳進行一次最至高無上的親暱洗禮，木盆中的溫水漂著玫瑰花瓣，盆底的粗礪海石和雙腳一經接觸，沁人的有機質感即隨著腳底神經傳送到全身每一個細胞。

身心就緒後，再來享受具有療癒效用的越式按摩，一陣舒緩愉暢的感覺從頭頂徐徐散開至腳底，身體的重量感消失了，人像飄浮在半空似的。如此刻骨銘心的SPA體驗，或許是它被國際權威旅遊雜誌《Condé Nast Traveler》譽為全球七十五個頂級SPA的原因之一吧！

腳下浪花映著蓮花

天氣好的時候，光著腳漫步在細軟的沙灘上，任由浪花拍打著腳踝，也不失為解壓

右：小瓷甕變成大設計
左：與海平線連結的池畔

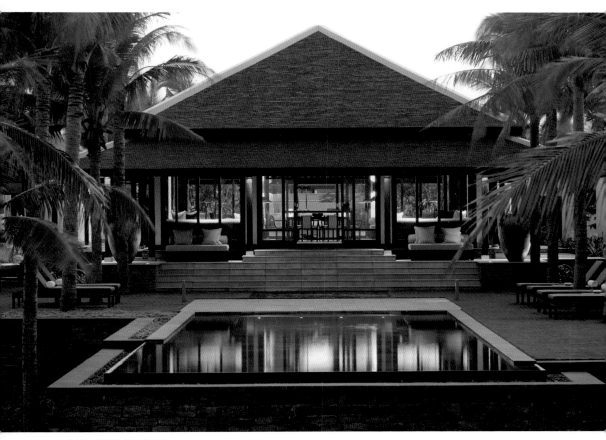

旅館各角落到處寫滿歷史

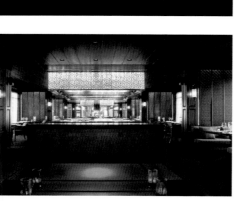

的好方法，近似一行大師所倡導的步行禪。這位自一九六六年就定居於法國梅村（Plum Village）的比丘僧，認為經行的時候，不要有任何目的，不問自己要到哪裡去，只需把每步安在當下即行。此刻，我每走一步，腳下便會綻放一片浪花，像極了佛陀言下的一步一蓮花。

走累了，不妨坐在藍天綠海旁的沙灘餐館內，面對著一望無際的大海，一排排搖曳生姿的棕櫚樹，及一般盤由大廚悉心烹調的越南料理，視覺、聽覺及味覺同時享受著無以比擬的細心照料。

倘若意猶未盡，二樓的酒吧是小飲幾杯的最佳去處，單單是酒單內兩百五十種風味各異的葡萄酒，要做個選擇委實不易，可見酒庫之珍藏實非其他同業者所可媲美。

夜幕低垂，華燈初上，圓月映著天河，酒吧內爵士樂高揚四起，圓渾的歌聲徐徐爬下梯級，順道娛樂正在享用燭光晚餐的旅客們。不遠處的會安古城也是一片張燈結綵，重現往昔的繁華熱鬧，時間的走道似乎被打通了，緊緊地銜接著傳統與現代。

一行大師 (Thich Nhat Hanh)
1926～ ｜越南禪修大師、詩人、人道主義者
越戰時返國從事和平運動，教人在生活中實踐佛法

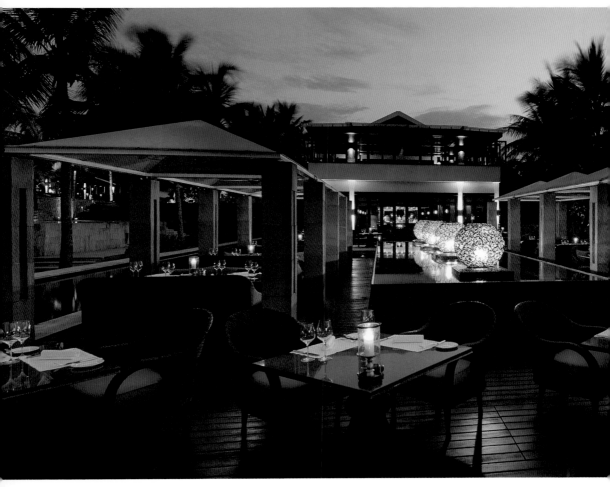

上：燭光晚餐
下：視覺，聽覺及味覺同步享受

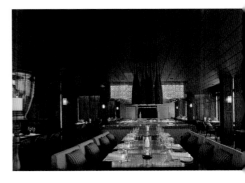

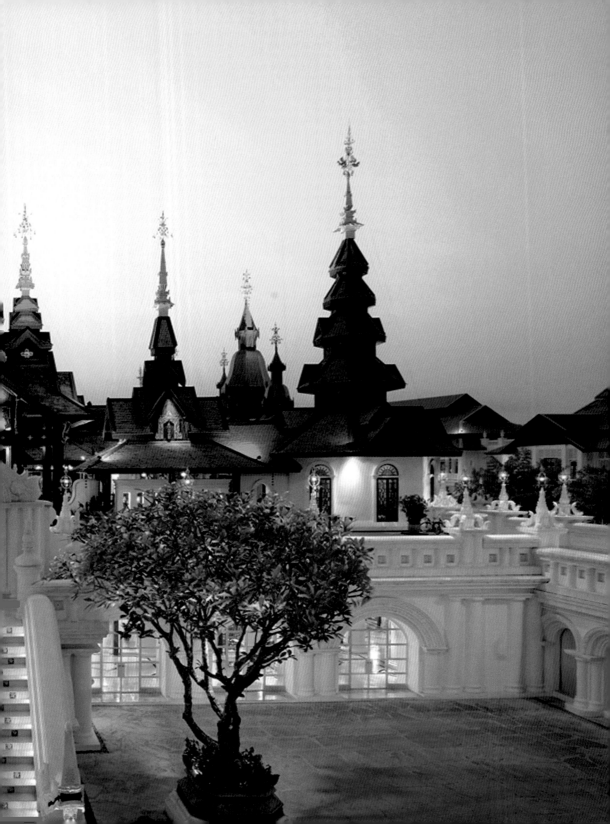

主題套房
THEMED SUITES

文華東方度假旅館｜泰國｜清邁
Mandarin Oriental Dhara Dhevi, Chiangmai

水舍時尚設計旅館｜中國｜上海
Waterhouse at South Bund, Shanghai

拉差曼哈旅館｜泰國｜清邁
Rachamankha, Chiangmai

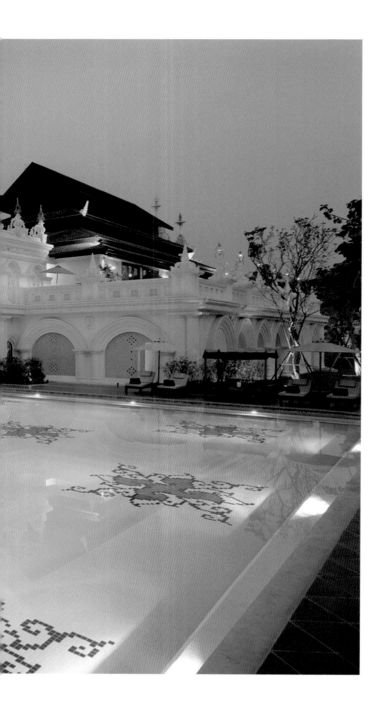

12

文華東方度假旅館

泰國・清邁
Mandarin Oriental Dhara Dhevi, Chiangmai

一個皇朝的
美麗復活

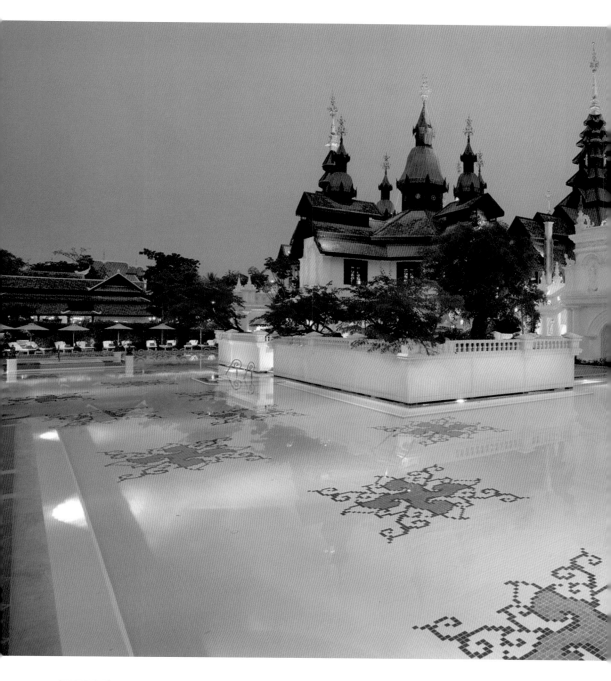

文華東方度假旅館 Mandarin Oriental Dhara Dhevi

地　　址｜51/4 Sankampaeng Road Moo 1 T. Tasala A. Muang, Chiang Mai 50000, THAILAND

電　　話｜+66-53-888888

電郵信箱｜mocnx-reservations@mohg.com

網　　址｜http://www.mandarinoriental.com/chiangmai/

造訪時間｜2009年11月和2012年8月

房　　號｜Suite C72 & V19

悄然抵達雪白色的古城門外，馬車聞風而至，載著我浩浩蕩蕩路經兩座巍峨壯麗的寺廟及一大片修飾得如地毯般的皇家園地。

大道的盡頭矗立著一棟蘭那（Lan Na Thai）朝代的壯麗皇宮，金碧輝煌的宮頂，流瀉出一個藝術文化帝國的盛世時代。

密密疏疏的馬蹄聲劃破長空下的靜謐，為這個清朗涼意的午後帶來許許悸動。我知道，自己已安然抵達Dhara Dhevi，文華東方旅店集團在泰國最頂級的旅館業投資。

坐擁六十英畝，耗資八千萬美元，費時三年精心策劃的Dhara Dhevi度假旅館，突破空間與時間的約束，將三百年前輝煌的清邁蘭那朝代原汁原味地搬回到現實生活中。單此壯舉，已讓其他旅店業者望塵莫及。

找回失去的世外桃源

套房全以柚木而建，秀麗雅緻，燙得發亮的床單，鋪在帶有泰北風味的古老床榻上，讓人想舒身安躺地一路睡下去。床燈也是古雅到像是剛從古董店找回來似的，暈暈燈黃，配合著淡淡哀戚的老歌，一小瞬間，似乎竟把兒時的記憶場景一幕幕滾動更迭起來。

最令我駐足流連的該是那口盡收稻田景觀的天臺，混合著稻穗香味的山風可以自由來去，設計精美的原木長楊放著厚厚的椅墊、靠墊及一堆燦麗的金黃蘭花。下午四點自個兒泡杯茉莉花茶，讀本巴西作家保羅·科爾賀（Paulo Coelho）的生活集《Like the Flowing River》，午間的美好時光竟也像流水般一去不返。

站在由內而外的露臺上放眼望出去，很難相信這裡原先是一片光禿禿的不毛之地。

保羅·科爾賀 (Paulo Coelho)
1947～
巴西作家
代表作《牧羊少年奇幻之旅》
全球銷量突破五千萬冊

上：從天臺上盡收稻田景觀
下：泰北風味的柚木套房

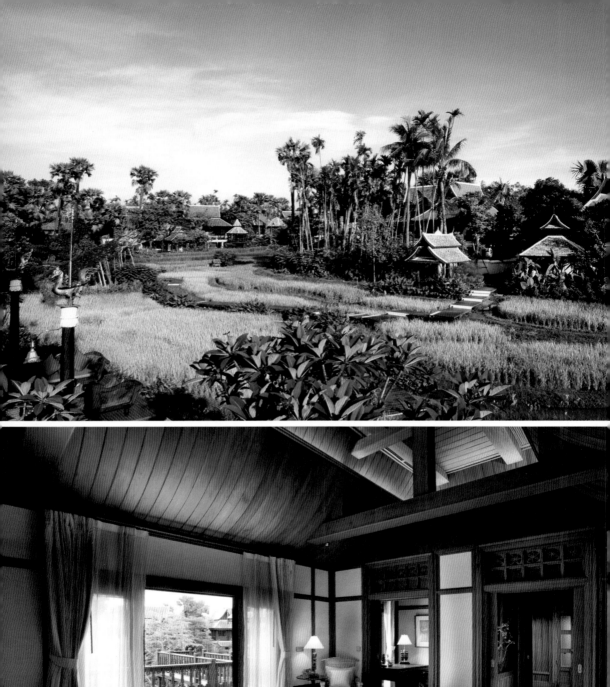

一百二十三間泰北及殖民風格的老房子，匍匐在山林水道間，構織成一幅素樸民風的田園風光。

入住Dhara Dhevi，感覺上不像住進一家旅館，反倒像搬進古意盎然的老聚落，大有「方宅十餘畝，草屋八九間，榆柳蔭後簷，桃李羅堂前」之氛圍，而「曖曖遠人村，依依墟里煙，狗吠深巷中，雞鳴桑樹顛」，連雞鳴狗吠也充滿了詩意，說它是個世外桃源的化身一點也不為過。

我循著木梯緩緩而下，雙目所及盡是青蔥亮麗的稻田，農民們正趕著水牛在田野間勞動著。偶爾也有房客一時興起，拉起褲腳，一起下田耕種，叫人莞爾。

青山鬱鬱，燕飛蝶舞，曠野深處，小橋人家，倚欄靜坐，獨享天昏地暗的光線變化，山寨晚風吹來，葉落烏啼，好一幅悅淡淳美的田園風光，不禁輕輕吟起陶淵明的〈歸園田居〉。

我的神識掉入古詩的深窟裡，沒發覺到此時的殘陽早已把稻田旁的幾處池塘投入朦朧的剪影中。西天的雲霞也不甘示弱，加入陣容拼畫出明暗對比的田園畫，近似法國寫實派畫家米勒在巴黎近郊巴比松（Barbizon）所畫的田園巨作。

在昏暗迷朦的天光中，我遇見了陶淵明和米勒。一個出生在人心汲汲營營的戰亂時期，另一個則出生在百業待興的革命時代，一個是詩人，一個是畫家，卻同對田園寄予悲天憫人的巨大精神。

調身、調氣及調心之地

Dhara Dhevi的木雕藝術堪稱巧奪天工，雖是仿古，卻不失蘭那神髓，手藝之細與精，

米勒
(Jean François Millet)
1814～1875
法國巴比松派畫家
以寫實描繪農村生活而聞名

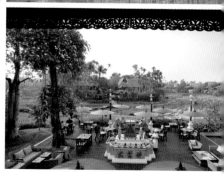

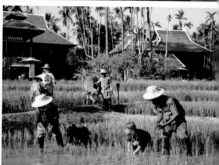

左：田園好風光
右上至下：
靜坐獨享
下田耕地去
世外桃源再現

幾可媲美博物館的珍藏。據說，全體木匠在工程進行之前，曾被派往緬甸及寮國實地考察，如此貼心的安排，也唯有財力雄厚的文華東方集團方能行之。

而園藝設計的概念，則源於泰國北部山林的曲線，擴延至Dhara Dhevi度假旅館內的每一處，走在綠茵草地上，有一種身在林中不知處之感。

令人神往的並不只這些，占地三千平方公尺的Dheva SPA，是亞洲SPA療中心的佼佼者。

剛從歐洲引進的半透明浴缸，可放射七種不同顏色的光線，依身心起伏狀況而設計的色療法，能有效地整頓及安撫身心的疲憊。

Dheva SPA眾多療程配套中，最叫人躍躍欲試的，要數Holistic & Ayurvedic療癒配套。半小時的諮詢中，療程師推薦給我兩個療程，首先是Pottali Abhyanga，專為水型體質者設計。把蒸好的茉莉米飯壓成團，滲入印度的香藥草，放進棉布袋，沾上特選的精油，以緩慢節奏讓熱溫深入暖潤身體裡的每個細胞，再融入指壓式的古老按摩，全身每一塊緊繃的肌肉都不得不妥協了！

身體照顧好之後，接下來的Shironasya則著重於頭、臉、頸和肩部的穴位。素材大同小異，只是精油略微變化，按摩雖集中在整個頭顱的經絡，受益的卻是五臟六腑。

四個小時的療程，猶如脫胎換骨般，整個人精神抖擻，紅光滿面。

做完SPA再到Le Grand Lanna泰式餐館享用SPA menu，餐飲皆注重少油、少調味，以清淡口味取代香辣嗆鼻，為專門前來身療的房客悉心調配的三餐，確實有助於讓體內的血氣循環順暢。如此地調身、調氣及調心，方能將SPA的療效帶至最高點，設想的周到與嚴謹，令人折服。

孔雀圖騰木雕

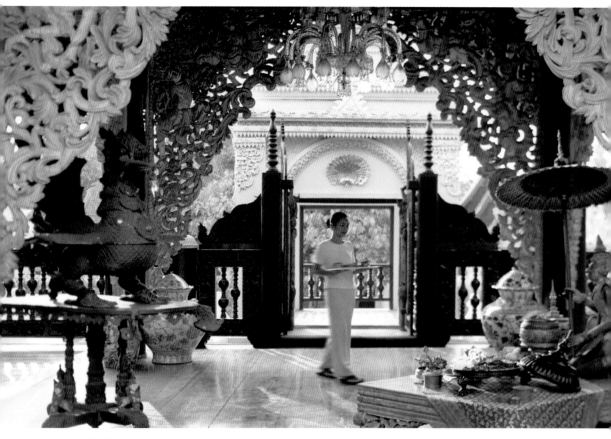

SPA館一隅

Dheva SPA

精美雕藝

特選素材

從麵包看旅館的品質

想享用西餐者，這裡有家叫Farang Ses的法國餐館，格調高雅，美輪美奐，主廚的拿手菜不勝枚舉。喜愛戶外用餐者，靠近稻田的座席最受歡迎。晚間阡陌田野裡幽幽傳來的蛙鳴蟲叫，和從餐館內飄來的鋼琴聲相遇，單此光景，已令人永生難忘，一頓燭光晚餐也變得極富異國情調。

早餐在Akaligo餐廳又別有一番景致，近觀是華麗的Colonial泳池，遠看則是擁有Colonial套房的古樓。單看早餐的排場即可略知旅館的品質有多高，走幾圈也吃不完。這裡的蜂蜜不是收藏在玻璃罐裡，而是用一整片蜂窩慢慢用小茶匙擠壓出來，那甘甜絕對是純粹自然的。

我個人對麵包尤其挑剔，一家五星旅館的早餐要是連麵包都做不好，其他的就免談了。Akaligo的全麥牛角麵包果然不負眾望，我連吃了三個還覺得意猶未盡，再配上自家手製的果醬，更是一品珍味。

餐後，旅館的公關經理允許我一睹Dhara Dhevi皇家總統莊園，主房及客房的富麗堂皇自然不在話下。園內的設施包括三個個人泳池、兩間桑拿室及一間私人按摩室。足不出戶就能輕鬆享用天人般的服務，但一晚的代價是六千五百美元。

它招待過網球明星維納斯‧威廉斯（Venus Williams）、瑪麗亞‧莎拉波娃（Maria Sharapova）、世界知名交響樂家祖賓‧梅塔（Zubin Mehta）及小提琴家陳美（Vanessa Mae）；甚至連各國達官顯要及皇室家族都曾下榻於此，進而被權威旅遊雜誌《Travel & Leisure》及《Conde Nast Traveller》推選為世界百大頂級旅館及亞洲十五豪華旅館之一。

殖民風格套房的入口大廳

自家手製麵包和果醬

活生生的人文博物館

著名旅遊作家黛珊・麥克連（Daisann McLane）曾說過一句話：「當旅館的套房太過精緻時，我反而記不得它的細節了。」

但Dhara Dhevi的成功之處在於其豪華典雅的包裝下，尚能不經意地流露出一個大時代的生活細節。旅館購物中心成了戶外市集，餐廳融合了文化表演及藝術珍藏，而莊園內的大寺廟則搖身一變成為能容納幾千人的會議廳。

一個皇朝的沒落，與它一起淪陷的不只是文化與歷史事蹟，還有一堆堆的生活記憶。Dhara Dhevi將蘭那皇朝復活了，多少也將長眠土中的舊時生活記憶，一點一滴撿拾起來。

離開之前，特地造訪了藏書豐富的圖書室，企圖找回三百年前的零碎記憶。Dhara Dhevi梵文譯為「星光女神」，是清邁人崇拜的守護神之一。清邁人的驕傲是將歷史帶回現實的生活中，也讓全球的旅人有幸體驗泰北蘭那的文化氣息。

一家旅館，同時是一個偉大皇朝的縮影，也是一個活生生的人文博物館。身在其中，我彷彿已分不清真實與虛幻的界線。

度假旅館裡的寺廟

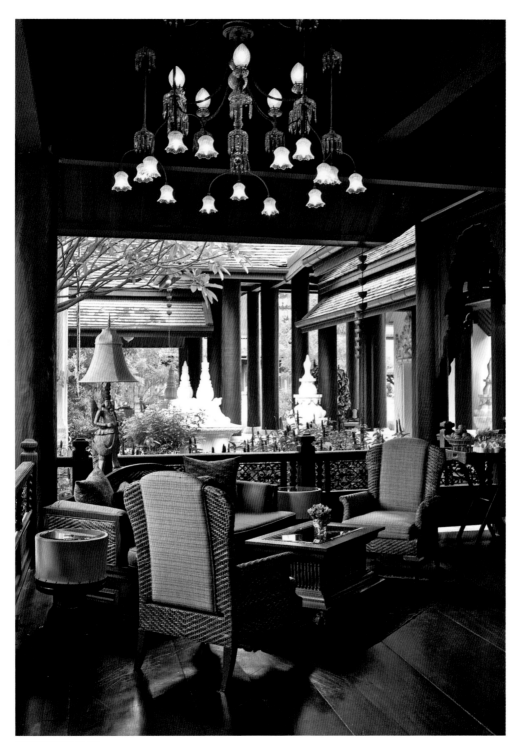

濃郁的蘭那文化氣息

13 水舍時尚設計旅館

中國・上海
Waterhouse at South Bund, Shanghai

水平線上的光華

水舍時尚設計旅館 Waterhouse at South Bund

地　　址｜中國上海市黃浦區毛家園路1-3號 200011（中山南路479弄老碼頭）

電　　話｜+86-21-60802988

電郵信箱｜info@unlistedcollection.com

網　　址｜http://waterhouseshanghai.com/

造訪時間｜2011年10月

房　　號｜River Suite 31

「儂肯定是勒格條馬路朗伐？」操上海話的老司機露出質疑的眼光……「看上去哪能都毋像一幢旅館。」

跨出計程車，用著同樣的眼光打量著這棟三層樓高的舊建築，坦白說，要不是親眼瞄到旅館的商標就安在那面生了黃鏽的壁板上，打死我也認不出這棟被《Condé Nast Traveller》雜誌封為最佳設計的時尚精品旅館。

步入旅館大廳，完全沒有五星飯店的排場，儼然一派藝術畫廊的模樣，活像闖進畫家的工作室。那一大片慘不忍睹的斷柱殘牆，經過郭錫恩和胡如珊共同創立的如恩設計的巧手打造下，洋溢著後現代主義的裝置藝術色彩，又有幾分神似煽情主義大師赫斯特（Damien Hirst）的震撼手法，他的代表性作品是將一條長達十八英尺的虎鯊用甲醛保存在玻璃櫃裡，並題名為「生者對死者的無動於衷」。

空間雕塑 夢幻曲線

舊建築的前身為老上海三十年代的一家貨倉，地板上鋪滿刻有人名或老字號的磚塊，每一塊都訴說著不同的生命故事。由於旅館位置靠近黃浦江南外灘河岸，旅館的女主人索性就把它暱稱為水舍。

我入住的臥房為河景房，是整棟旅館的十九間套房中，窗景最為怡人的一間，其他三款為陽臺房、中庭房及外灘房，景觀也各有千秋。想起來了！英國小說巨匠福斯特（E. M. Foster）的名著《窗外有藍天》（A Room with a View），故事中的女主角為了窗景而和男主角互換旅館房間。

河景房

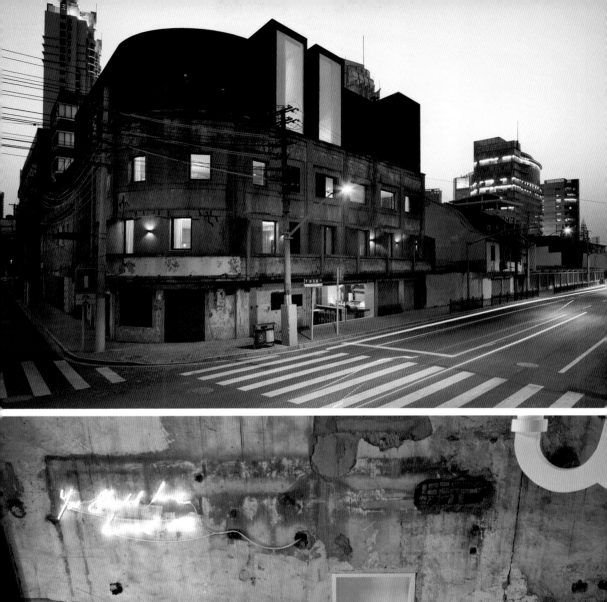

迴廊裡巧思處處

窗外，就是上海外灘及層層疊疊的浦東夜景；窗內，一床、一桌、一椅、一榻都是設計上品，尤以私藏經典椅子為最，共有二十一張，散布在旅館不同的角落；包括一張四十年代款的理髮椅，就擱在一樓望向大廳的迴廊上。

椅子這種家具看似尋常，實則承載了工業設計、精神美學、物質文化及時尚風格於一體。我個人頗欣賞澳大利亞籍設計師馬克·紐森（Marc Newson），《時代周刊》（Time）二〇〇五年評選他為百大影響力人物，稱他是專為世界製造夢幻曲線的人。

他設計的洛克希德（Lockheed）休閒椅在佳士得以一百五十萬美元拍賣成功，是全球最昂貴的一張椅子。他曾把一塊百噸重的大理石，彎成一張椅子。沒有人相信石頭也可以變成一張舒適的坐椅，但紐森卻做到了！他認為椅子應該融入室內結構，成為空間裡的雕塑。

本著同樣的理念，水舍的空間設計也是經過精心的雕畫。旅館的迴廊裡常見塗鴉處處，有些許撲朔迷離，一段又一段的咬文嚼字，潤飾著玻璃門、地板、梯口及柱梁；文字爬上了旅館的布置空間，靜悄悄地向著經過的住客撒開意義之網。汙漬滿臉的老牆，舊與新共存一室，不獨爭一席之地。都是設計下的巧思，

馬克·紐森 (Marc Newson)
1963～
澳大利亞工業設計師
以和諧而大膽的弧線造型見長，作品屢被博物館收藏

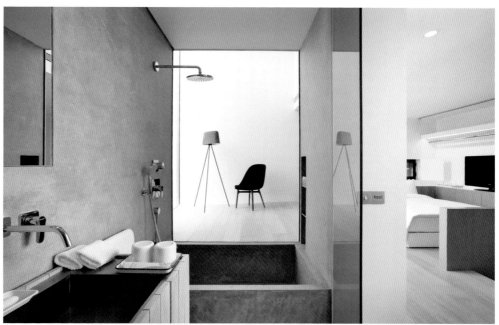

上至下：
外灘房
窗口外的浦東
私藏經典椅子

破牆旁的房門一打開，內有一片新天地。透過極簡主義的設計手法，以木質及白色為主調，不需要冗贅裝飾或鮮麗色彩，家具陳設簡潔流暢，窗口位置高低不等，加上一盞Studio Job設計燈、兩張Finn Juhl沙發椅及一張Arne Jacobsen矮桌，整間臥房吹著冷冷的包浩斯風。

以長補短　舊物新用

旅館的轉角處也常是柳暗花明又一村，如電梯附近藏著一道殘舊的階梯，一層一層地往下走，穿過一條懷舊的時間暗道，出來正好是旅館的西餐廳Table No 1，長長的粗礪暗色木桌，襯以黑布椅，很歐陸式的民居格局，氛圍又貼近上海老聚落飲食文化中的傳統長桌風俗。村裡的人齊聚一桌，淺嘗美食之際又可閒話家常，餐桌成了分享情感的好地方。西方餐飲方式以個人空間為主，東方的友善熱情最容易在餐桌上表現出來。從另一個角度來看，長桌反而縮短了賓客之間的距離。

西餐廳的菜色以創意料理為主，煮法中西合璧，素材新舊交替。有道名為Fruits & Flowers的甜點，以荔枝慕斯配橄欖油果醬和鼠尾草，讓人忍不住一口接一口。

靠餐館的另一道出口有個露天中庭，用膳後可以窩在此處發呆、發白日夢。抬頭入目所及，大大小小的木窗門吊在半空中，像長了翅膀似的，翱翔在藍天中。

回味著剛從餐桌上聽來的笑話。曾有名新手服務生，被一位女房客問及水舍的名字由來，急中生智下脫口而出：「下雨天時房間會漏水，旅館因而得名。」

這個對答讓我聯想起美國建築師法蘭克·洛伊·萊特（Frank Lloyd Wright），有回他的客戶打電話來投訴，說飯廳漏水了，賓客被淋濕了頭。聽完，萊特僅反駁一句：「請

法蘭克·洛伊·萊特 (Frank Lloyd Wright) | 1867～1959
美國建築師、室內設計師、作家、教育家｜認為建築設計應達到人類與環境間的和諧

Table No 1的餐飲

餐桌上最容易發現個人的內涵

萊特的妙語如珠讓我莞爾一笑，也佩服那位新手服務生，虧他答得出這樣的答案來。

後現代的人文景觀

許多年代久遠的旅館在保留歷史精神與人文方面都做得很好，但能將某個歷史硬體保留下來，並以全新的現代主義融入其中的卻不多。水舍的前衛大膽外觀確實令人咋舌，在亞洲能夠和它相提並論者，似乎只有日本東京的Nani Nani大廈。這座由法國鬼才設計師菲利蒲・史塔克（Philippe Starck）在一九八九年所設計的作品，剛落成不久，雇主特地前來參觀時劈頭就說：「Nani? Nani?」（日文的意思是「這是什麼東西呀？」表示驚訝之意。）

爬上三樓，還有一個鐵製的小天梯，直接通向頂樓的陽臺酒吧。斜陽低垂下啜飲著紅酒，瞭望江河邊炯炯發光的鋼鐵森林，別墅林立的法租界僅一里之隔，梧桐樹道、深深庭院、咖啡畫廊、弄堂故居、異國老街風情，都讓人想一探究竟。

時不時有股衝動想拉一曲楊・提爾遜（Yann Tiersen）的7pm小提琴獨奏，在《重逢》（Les Retrouvailles）的錄影專輯中，這位法國奇才也是在旅館的陽臺上激情又奔放地以小提琴解放自己體內的音樂細胞。

闔上雙眼，我彷彿諦聽到7pm的回音。居高臨下望向黃埔江南岸，介於外灘及浦東的水舍，不正是新與舊的交接點嗎？過去與未來在這兒連結，透過水舍的落成，讓古與今得以互相彰顯。

楊・提爾遜
(Yann Tiersen)
1970～
法國前衛音樂家
才華橫溢，作曲風格抽象化

菲利蒲・史塔克
(Philippe Starck)
1949～｜法國設計師
設計界鬼才，作品廣泛，涉及建築、家具、生活用品等

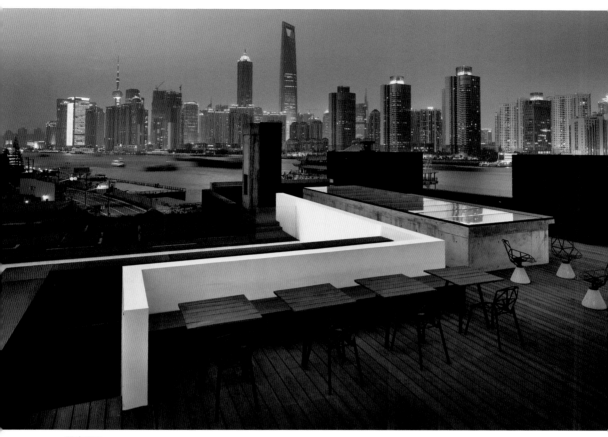

陽臺酒吧

法租界精品小店掠影

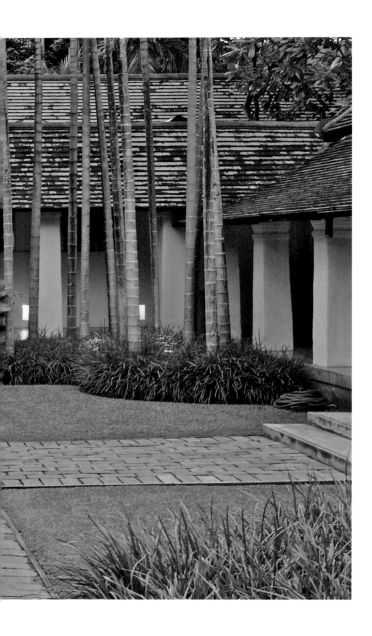

14 拉差曼哈旅館

泰國·清邁
Rachamankha, Chiangmai

和旅館主人
同住一個屋簷下

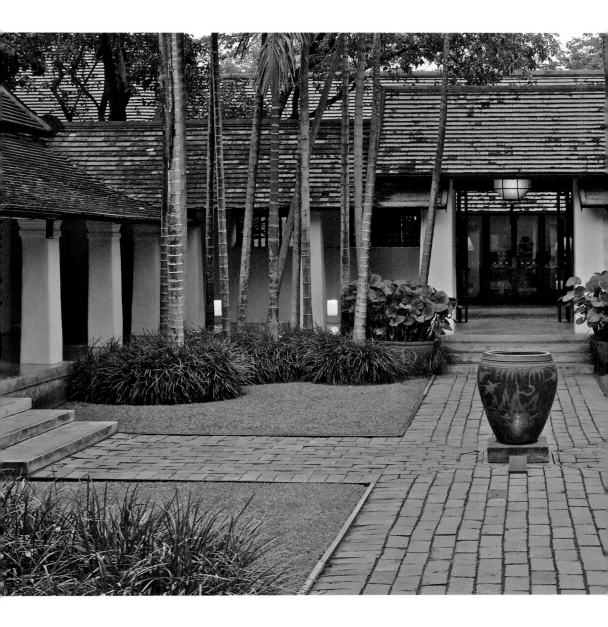

拉差曼哈旅館 Rachamankha
地　　址｜6 Rachamankha 9, Phra Singh, Chiang Mai, 50200, THAILAND
電　　話｜+66-53-904111-3
電郵信箱｜info@rachamankha.com
網　　址｜http://www.rachamankha.com/
造訪時間｜2012年9月
房　　號｜Rachamankha Suite 26

有沒有住過一家旅館，它的建構和設計是主人親自一手策劃的？甚至是大廳或房間的某樣家具或燈飾，都是他巧思下的產物，中庭的花藝、泳池的地磚、迴廊的地毯，周遭的一草一木、一瓦一石，全是他的心血結晶。

而他剛好又居住在旅館內一棟貼近圖書室的私人庭院裡；每天和住客擦肩而過的，極有可能是這位處事極為低調、年近花甲的國寶級建築家。為了尊重他老人家的隱私，在此不便指名道姓。

Rachamankha現屬羅萊夏朵精品酒店集團（Relais & Chateau）一員，只有區區二十四間房。建築風格以蘭那為主調，格局則取北京四合院的模式，裝潢以東方元素作襯底，日本和風式的色調及質感為配搭。走進旅館，靜和雅在此相遇，素和美相得益彰。

一花一世界的美麗

極簡向來是我的最愛，關鍵在於恰到好處。簡約的背後，往往是不簡單的設計理念。只要稍微留心觀察，不難發現這旅館裡的一個杯子、一塊石匾、一盆花、一尊石獅、一口窗，或一片竹林，都在訴說它們自身的故事。

一九七一年諾貝爾文學獎得主、當代浪漫派智利詩人巴勃羅‧聶魯達（Pablo Neruda）出過一本詩集，書名為《凡物詩歌》（Odes to Common Things）。他以一行行絕美詞藻，歌頌生活中最通俗的小東西，比如一片麵包、一包茶葉、一朵花、一塊肥皂、一張床、一張椅子、一支湯匙，甚至是一雙襪子，都有它們存在的價值。

他的觀點是：這些不起眼的平庸瑣物，往往占了生命中的大部分，並聲稱：「它們是我在世時，生命中的一半，在我過世時，也占據死亡的一半。」

巴勃羅‧聶魯達
(Pablo Neruda)
1904～1973
智利浪漫派詩人
1971年諾貝爾文學獎得主

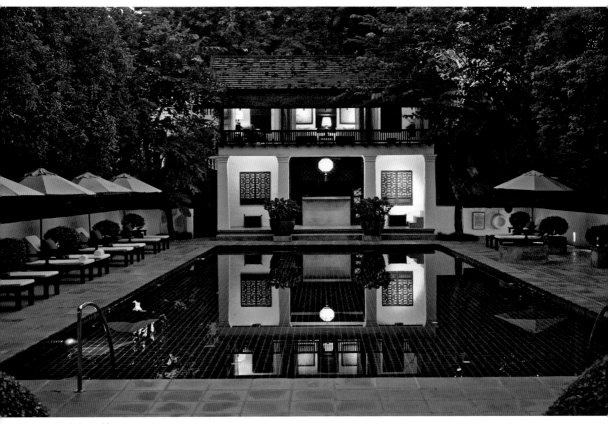

池畔SPA館

每樣東西都有存在的價值

若把Rachamankha比喻為一首古詩也未嘗不可！但它不鼓吹人世間的悲歡離合；它顯示的是生命的空性，包含無限的際遇。

生命中的美，往往是無法預期的，誠如畢卡索所說的一句話：「假如你知道下一步應該怎麼走，人生就沒有多大意思了。」我常在想，人都有個慣性，總想預知未來，控制生命裡的一切；到最後，才發現自己白白浪費了一生的時間，卻什麼事都做不好。

「隨緣就好」是我的人生觀，這趟旅程恰好碰上旅館的淡季，因此也住得十分怡然自得。

偌大的中庭就我一人孤坐回望，優雅的咖啡廳就我一人獨品好茶，狹長的迴廊上就我一人單身隻影，沒有人和我爭一席之地，也沒有爭先恐後，沒有爭權奪利。一個人好舒服自在，旅遊淡季往往是我最活躍上路的時候。

用人之道 貴在直覺

晨起，窗外的陽光從竹林裡滲透進臥房，浴室的蘭花還殘留著昨夜的嬌豔和芬芳，iPod正播放著賽門‧史考特（Simon Scott）的〈海平線之下〉（Below Sea Level），聽起來有些許像大自然的協奏曲。

裹著晨袍，光著雙腳，漫遊於鳥語花香的庭院裡，周遭空闃無人，偶聞民居巷弄間傳來的寒暄，途經而過的攤販叫賣聲，還有近郊古寺的讚唄禱頌，一個悠閒寫意的晨早，就幽幽然在信步之間流逝。

中庭大廳的八根柚木柱梁及屋簷結構全來自泰北南邦（Lampang）省一座即將拆遷的老寺廟，怪不得身在其中有股說不出的祥和感，晨昏之際不失為一個坐憩讀寫的絕佳地

套房一隅

巴勃羅‧畢卡索
(Pablo Ruiz Picasso)
1881～1973
西班牙畫家、雕塑家
二十世紀現代藝術的代表人物

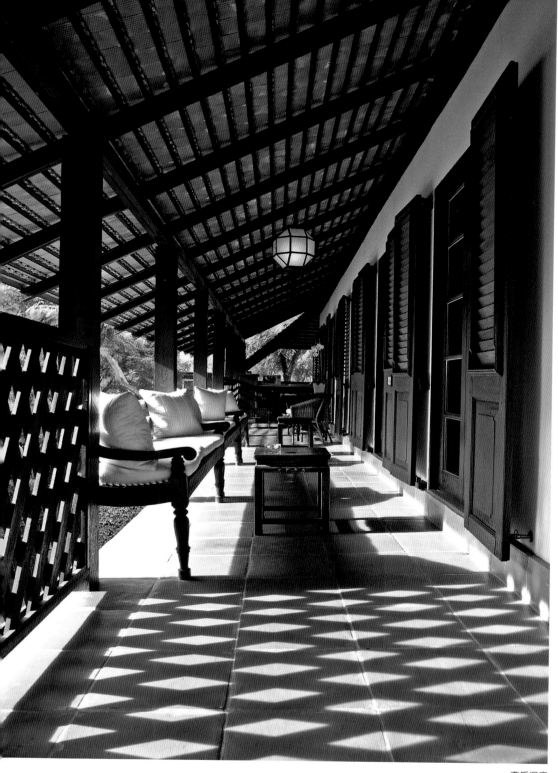

套房迴廊

點。兩側的長廊也堆放著主人典藏多年的古董，絕大多數為收藏巴利文經書（斯里蘭卡佛教經典）的木櫃，不知情者誤闖進來，還以為是寺廟禁地。

旅館的Pool SPA就安在閣樓上，樓下池光曳現，棕影婀娜多姿，午休最宜。由於客流量不多，SPA館沒有全職按摩師，多用在醫院工作的專業療程師，以隨傳隨到的方式運作。他們的手藝比起全職按摩師有過之而無不及，一顆愛心和一雙療癒的雙手，勝過一紙合約。

Rachamankha的用人之道，正點出旅館的精髓所在：人與人之間的服務關係，用對人工往往事半功倍。打從心底，我對這家旅館的員工有著一種難以言喻的好感，他們待我如家人或好友，和我說話的語氣也是誠懇的，絕不是那種敷衍了事的獻媚工夫。

住客少，早膳時段就不行Buffet之禮了，索性以à la Carte（點菜）饗宴客人。侍者很用心服務，常會默默經過，看看桌上的食物或飲料是否用完了：食物全無預先煮好，多是點菜後趁熱上桌，麵包也是點好後才上烘烤架，連我點的熱粥亦可按喜好而烹煮，住精品旅館的好處可見一斑。

我也發現，旅館大量雇用來自緬甸撣邦（Shan State）的撣族人，一來他們勤奮，二來忠誠。另外，我倒喜歡他們用不甚流利的英語和我交談，直覺上較真誠、較踏實，反觀語文能力好的員工，通常做不長久，耐不了金錢的誘惑，跳槽率奇高，Rachamankha的員工徵職，態度及友善性格凌駕一切文憑與學問。

我喜歡這種不以貌取人的工作方式，從心出發，每位員工的真情流露，讓入住的房客亦深受感動，也難怪住客回流率高過其他五星飯店，當中不乏好萊塢國際影星、各國皇室及馳名國際的藝術家。

手工果醬

薑茶

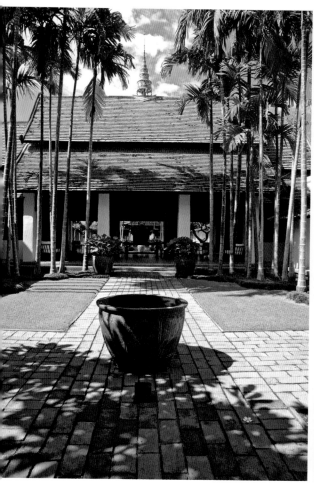
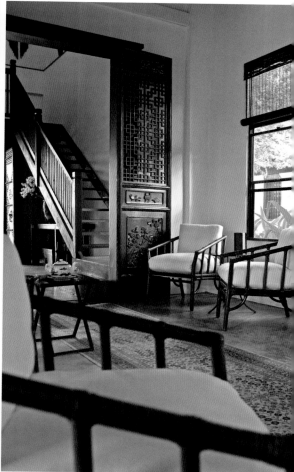

左：中庭大廳
右：獨品好茶

廚房是修行的所在

Rachamankha也是藝術收藏家的夢想之地，以版畫居多，聽說連米羅、畢卡索的絕版珍藏都有，清邁當地的畫家作品亦登大雅之堂。掛在大廳、迴廊、房間、餐館的畫作，都是旅館主人多年從各地搜集而來。有些畫作掛在牆上幾年，一有脫售的機會出現，主人也會易手，牆上的畫作時時置換，不會一成不變，就像美術館的畫展一樣，更新交替。

旅館主人認為好的藝術品應該經常轉手，非受盈利所吸引，而是讓更多人也有機會欣賞。這樣的理念非常難得，久而久之，這裡也成了清邁當地文人墨客的沙龍雅會，賓客與主人把酒言歡，藝術領域無所不涉及…累了，餓了，隨手一揚，美食現前，又可繼續華山論劍一番。

Rachamankha旅館的膳食非常道地，融合了泰北、緬甸和泰耶（Tai-Yai）的日常料理。一連三天吃下來，印象頗深刻的有撣族香草燜雞、芫荽炒豬皮屑、豆芽沙拉、香茅草拌蝦、蘭那香辣牛肉湯、玻璃麵炒豆腐和甜辣豆醬蒸魚。

廚房的食材大部分來自近郊的有機農場，主廚幾乎是清一色道地的泰耶人。我記得不久前剛看過一部叫《心靈廚房》（How to Cook Your Life）的紀錄片，講述禪學和飲食的關係，經由主廚的訪談與美食料理闡述人生的禪理。

影片中提到：當我們在烹飪的時候，不僅是在煮東西，同時也在修養自己和其他人。

每天餐前，主廚會幫我準備一壺用生薑片熬出來的湯水，加入蜂蜜就成了一杯去寒潤喉的飲料。住旅館那幾天剛好害了風寒，多虧主廚的用心，我的炎症也復原得比較快。

那杯薑茶盛滿了他的愛心，讓我感動至今。

豆芽沙拉

芫荽炒豬皮屑

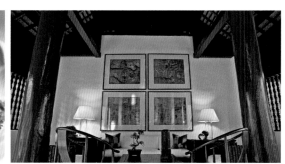
中庭大廳的畫作

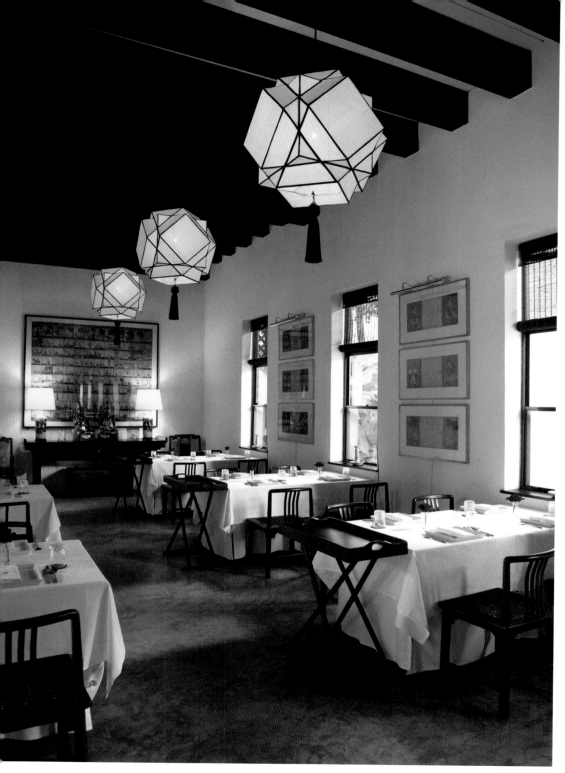

餐廳布置簡雅

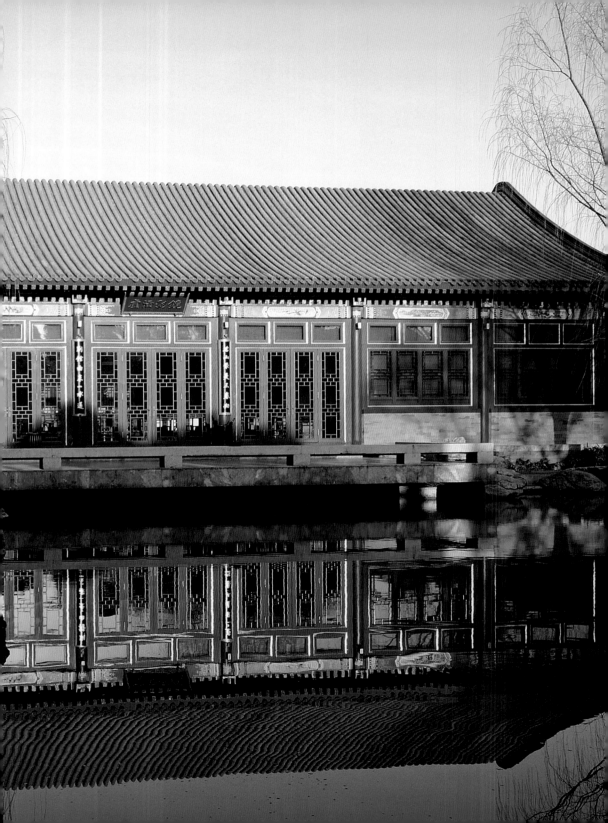

CHECK IN 5

宮殿官邸
OLD PALACES

頤和安縵｜中國｜北京
Aman at Summer Palace, Beijing

安縵薩拉｜柬埔寨｜暹粒
Amansara, Siem Reap

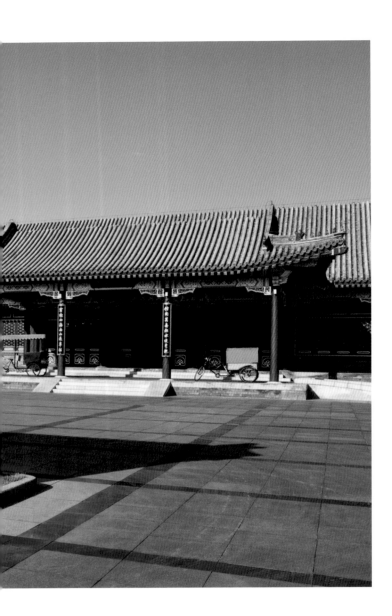

15

頤和安縵

中國・北京

Aman at Summer Palace, Beijing

躲開最後一個
皇朝的身影

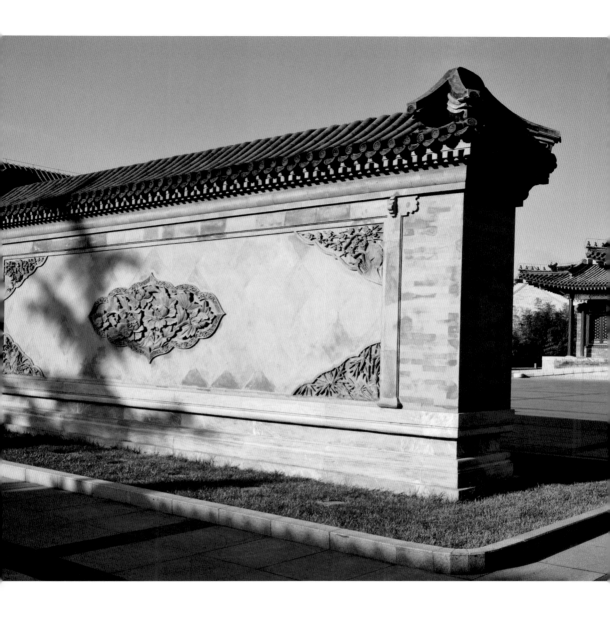

頤和安縵 Aman at Summer Palace
地　　址｜中國北京市頤和園宮門前街1號 100091
電　　話｜+86-10-59879999
電郵信箱｜amanatsummerpalace@amanresorts.com
網　　址｜http://www.amanresorts.com/amanatsummerpalace/home.aspx
造訪時間｜2011年9月
房　　號｜Deluxe Suite 08

凌晨五點五十四分，頤和園的東宮門口還深鎖著，我卻溜進來了。

多虧旅館內院的一道後門，頤和園的東宮門口還深鎖著，讓我穿過斑斑痕跡的沉甸老牆，趁著遊人尚未突襲，一個人獨訪這北京僅存的皇家園林。

長廊靜穆無人，只聞遠處三兩聲白鷺的低吭。魚肚白的東邊泛起微微猩紅，映照在昆明湖邊的柳枝上。風輕輕吹過，人也飄飄然的。

頤和園乃乾隆皇帝為母祝壽的厚禮，園林的設計、山水的搭配及建築的格局，彰顯出乾隆對風水的細膩。以水為街，以山為階。居高臨下，景致的巧奪天工乃中國四大園林之瑰寶。

私闖皇帝的老家

入住頤和安縵（Aman at Summer Palace）幾乎就住進了明清歷史的殿堂內，最好的解讀方式：不用課本、不用年譜，用心去感觸。

我住的八號套房相當貼近巍峨壯麗的仁壽殿，此處曾是光緒和慈禧接見大臣和外國使節及坐朝聽政之地。世上恐怕再也找不到另一家旅館的房間，可以這樣近距離窺探宮廷的隱私。

聽說，朝廷丞相的棲息處就設置在頤和安縵這棟宮殿裡。

紅牆綠瓦下的套房，自有安縵設計美學一貫的簡約。打開門，溫軟的架子床前擺著一套閣讀桌椅和明式沙發長榻，兩個原木衣櫃左右對望，也是明式的。通過中庭，雕有滿清窗櫺圖形的屏風把浴室和臥房隔開，沐浴後穿上手工刺繡清式布鞋，雍雅地隨著古琴聲步出房外，到庭院裡曬曬陽光，躲開最後一個皇朝的身影。

乾隆皇帝
1711～1799
清高宗
中國歷史上最長壽的皇帝，自稱「文治武功十全老人」

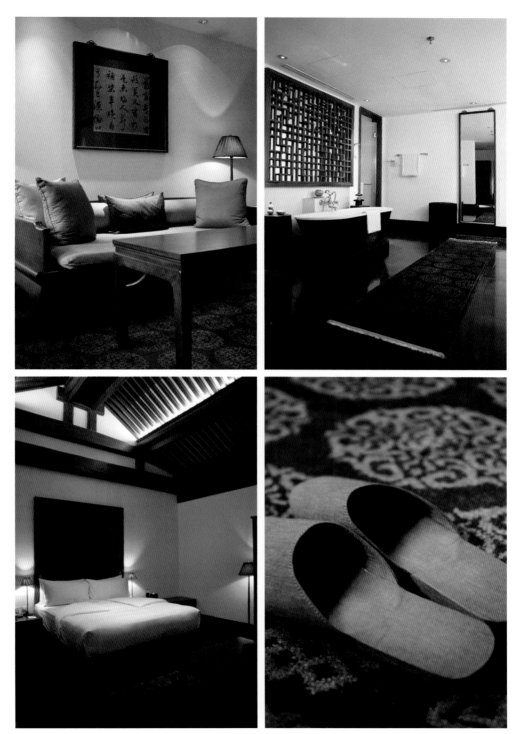

明清臥房，歷史殿堂

頤和安縵外觀上是明清建築的結合體，殿閣宮房，飛簷捲翹，瓊樓玉宇，畫棟雕梁。

走在曲折迴廊或幽幽小路，偶遇摩崖石刻，偶聞鳥語花香，亭榭蓮湖，松影扶疏搖曳，掩映成景，幾近「小院迴廊秋瑟瑟，平湖飛鷺晚悠悠」的詩香畫境。

若論及詩中有畫、畫中有詩，首推唐代詩人王維的〈山居秋暝〉：「空山新雨後，天氣晚來秋。明月松間照，清泉石上流。」區區二十個字，有山有水，有石有松，有秋有月又有雨。一個「新」字，一個「晚」字，將靜謐的秋色攪動，然而是那樣的輕柔、那樣地令人陶醉。

上有廳堂 下有健身房

中國園林素有「凝固的詩，立體的畫」之稱，融合疊山理水、建築藝術、花樹栽培以及文學繪畫於一爐，在波光嵐影中映著亭臺樓閣，乃自然美和藝術美的和諧統一。雖不是畫，卻有畫般直覺的感受；雖不是詩，卻有詩般迷人的意境。

如此非凡的設計格局，身在頤和園中的安縵，豈可等閒視之？室內陳設及布置當然盡顯巧思。旅館的接待大廳不見大紅大紫的喧嘩色彩，取而代之的是原木色調的整體襯托。安縵深諳五色令人盲之理，故明清家具的色調一律調近淡雅，才能和地毯、桌燈、畫裱、石匾、吊燈相呼應。單單一個會客廳，已足以讓我放下心好好住下去。

露天中庭，老樹幽幽，古意盎然；穿過庭院，跨過門檻，茶室即現眼前。依偎窗前，對著湖中古亭，品茗一杯，百年一嘆，一個王朝的宏偉大業毀於一瞬。

步入旅館地下層，彷彿時代驟變，透過時間的梯口，瞥見兩百六十年後的現代場景。游泳池、健身房、SPA館、電影院、美容室，全埋在地底下。原因無他，頤和安縵地處

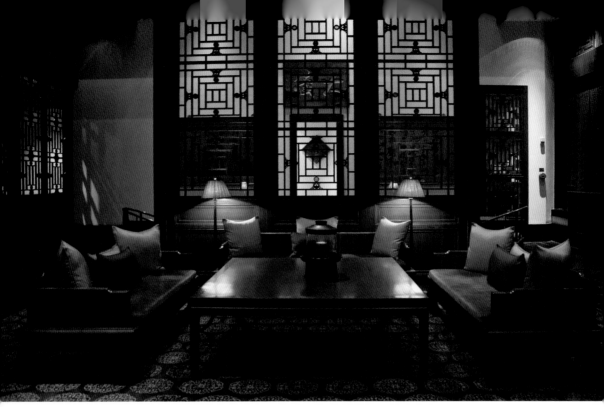

接待大廳

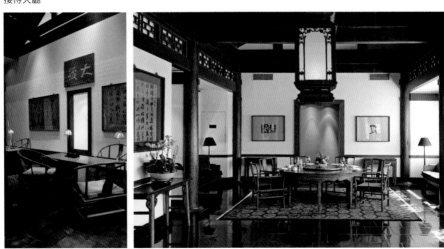

櫃檯處　　　　中餐館

文物保護區，土木之工，不可擅動，現代產物只能退居到地下去。

我躺在皮革沙發上觀賞馮小剛的《夜宴》，看累了就投入泳池，自得魚樂。SPA館的中式按摩疏通了全身的經絡，氣血一動，這些肉眼看不見的電磁波，此時不約而同在全身散發著光，再裹上一層黑白芝麻混合蜜糖的體敷，滋養體內饑渴的細胞。

晚膳時分我搖身一變，步伐輕盈，容光煥發，像極了剛閉關出來，藏有仙風道骨的高人。來度假何嘗不是一種身心的修行呢？

素菜豆腐也令人驚豔

頤和安縵中餐館的粵式菜色甚得我心，尤以菠菜豆腐最叫人口服心服。乾隆皇帝六巡江南，也獨愛此物。天子用膳，當然不乏帝王氣派，但乾隆的養生膳單，卻注重精粗搭配，葷素相宜。豆腐表皮先塗上一層菠菜絲，炸至金黃後，再淋上用南瓜熬出來的醬汁；菠菜的鬆脆裹著豆腐的淡香，咬開了又化為南瓜的甘甜，乾隆若龍體健在，必將廚子帶回御膳房掌勺。

頤和安縵的法式懷石料理也讓人心動。懷石料理乃日本料理的頂級形式，最早是從京都的寺廟傳出來。修行人戒律多，吃喝一切從簡，饑餓難耐時，將暖石抱在懷中解餓，故稱「懷石」。

晚膳時分碰見主廚奧村直樹，他先為我弄了個開胃菜。六種典型小菜收進一個裝飾精美的日式盒子裡，大小如珠寶盒似的開胃菜，重質不重量，其中以野生磨菇最令口齒生香。

給人印象深刻的還有魚子醬配刺身和香煎鵝肝，慢慢咀嚼，細細回味，少食也是一種

修行。

頤和安縵的房客，可足不出戶，學茶道，習書法；對中國歷代皇朝生疏的外國客，也可在圖書館內惡補歷史。酷愛出遊的，可以騎著鐵馬走訪清華北大或胡同巷弄。

離開頤和安縵的前夕，來了一場秋雨紛飛，天氣突然轉涼，披了件長袖棉襖，走在漫天飛舞的野柳下，我撞見剛露臉的陽光偷偷跑進宮殿的內院去。

明窗淨几，雨珠子見到陽光還不肯離去，閃現出晶瑩剔透的目光，回望著剛好經過的我。

坐鎮在屋簷上的銅獅身影映射到暗灰綠的石牆上，拖得好長好長。

我掏出相機，捉住這靈光閃現的一刻，身後的行李，早已裝進記憶的匣子裡。

Naoki餐館

石牆上的獅影

野柳雕房

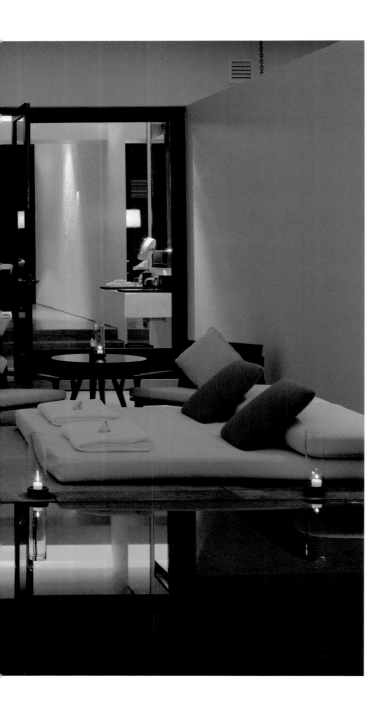

16

安縵薩拉

柬埔寨・暹粒
Amansara, Siem Reap

將旅館當成
自己的家

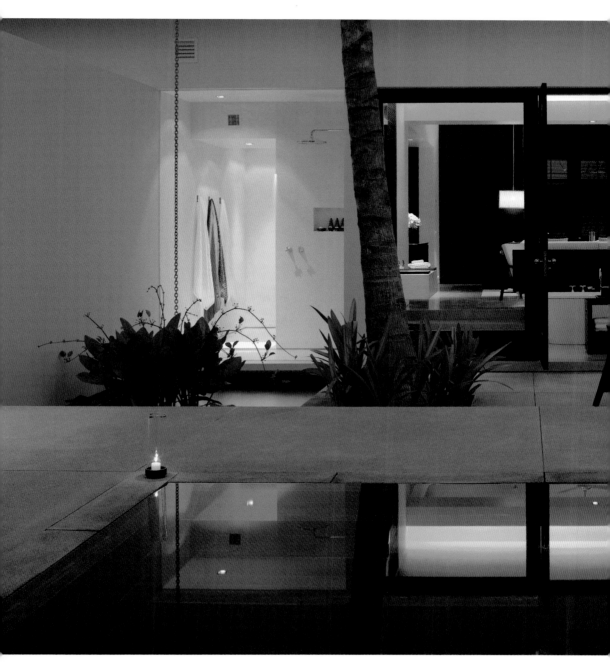

安縵薩拉 Amansara
地　　址│No 262, Krom 8, Phum Beong Don Pa, Khum Slar Kram Siem Reap, Kingdom of CAMBODIA
電　　話│+855-63-760333
電郵信箱│amansara@amanresorts.com
網　　址│http://www.amanresorts.com/amansara/home.aspx
造訪時間│2010年7月
房　　號│Pool Suite 21

一棟享譽全球的頂級旅館，大門卻隱蔽在一處不起眼的角落；而且，一方招牌也不安置，一塊入口指標也不標明。兀自靜靜地倚靠在大路旁的樹蔭下，不招惹一絲一毫的目光。匆匆途經而過的旅客，為了趕在日落前遊完景點，大多沒發覺那堵白牆內藏有一座與世無爭的Amansara度假旅館。

從駐館經理口中，獲悉自己不是第一個找不到大門的客人。

「只有房子的主人才知道入口處在哪兒。」經理遞上一卷涼巾及一把鑰匙，笑著對我說：「這兩天就把Amansara當成是自己的家吧！」

量身訂做 度身打造

要把旅館當成是自己的家，得從生活中的細節切入，方能心領神會。因此，陽光從窗口落下來的角度、浴室花灑的水流速度、閱讀椅的高度和桌燈的亮度、睡枕與棉被的柔軟度，甚至客房內的空調溫度，皆踏實地體現出Aman對生活美學的感觸力。

單從旅館在空間設計或氛圍的營造上，即可略知許多表面風光的飯店只有房間卻沒有家的感覺。一個家需要用心和時間去經營，住進去的人方能如魚得水般自在。

步入客房，整體印象是簡潔亮麗，格調高雅。一大片挑高落地窗讓外頭的景觀直接融入臥室內，躺在床上從這個視角遠眺後院內的個人泳池，椰影白雲泛現在澄明透澈的水波上，不聞人聲嚶嚶，但得流水潺潺。

落地窗成了最佳的隔音設置，也讓戶外穿透而入的光變得柔馴起來。

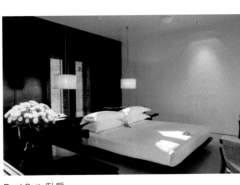

Pool Suite臥房

光影美學

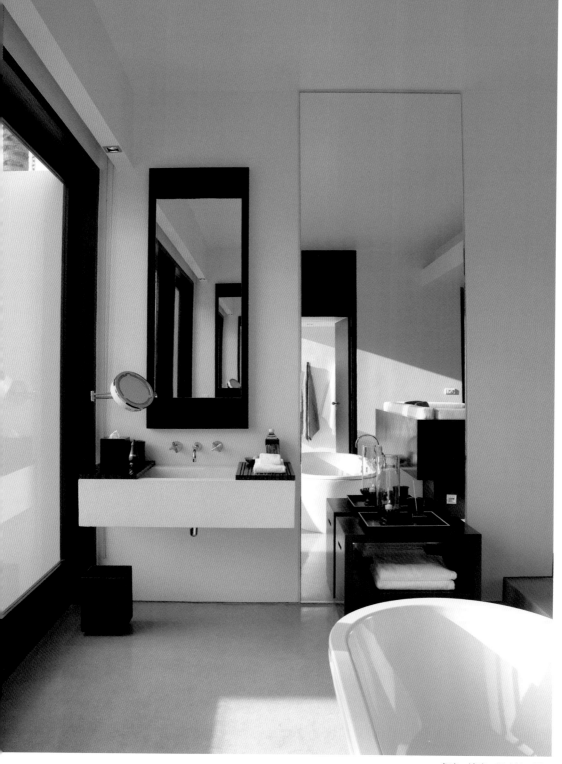

角度、速度、溫度缺一不可

光影之間 天人音色

房間內有一幅菩提樹浮雕，在午後五點的光線折射下，像剛從牆壁裡冒出來似的。這種經由建築家設置而得來的光，美國建築大師理察‧邁耶（Richard Meier）的作品中最常見。他為巴塞隆納現代美術館設計的走廊，就是為了讓外面的陽光能以不易察覺的方式與藝術作品結合。在Amansara客房的許多小角落，都得以親近這樣的光。

視覺享受被喚醒的同時，聽覺感官也不宜低估。

Bose音響系統從四周上下傳來悠悠的低吟梵唄聲，夾著鋼琴及大提琴的伴奏，庫昧喇嘛（Lama Gyurme）活然而現。幾年前在尼泊爾Boudha大佛塔的一家老店發現不丹僧者的藏樂專輯，如獲至寶，每每聽見其不沾塵世的天人音色，立時心入清安。

而今，我卻在Amansara的客房內再次遇見僧顏，彷彿一場四目交投的心靈凝視，心裡頭泛起說不出來的顫動。此時此境，離舒國治心目中理想的下午亦不遠了。

歷史在腳跟前掠過

Amansara的原址曾是柬埔寨的西哈努克親王的私人別墅，在一九六八年曾接待過法國總統戴高樂及前美國第一夫人賈桂琳‧甘迺迪。二十四間客房內的任何一隅，都有可能是總統或首相佇足沉思的地方。一個偉大王朝的結束或興盛，說不定，也是從這裡開始的。

停在深院裡的那輛六五年款黑色老賓士，曾是皇親貴族出入吳哥窟的最佳代步工具。

此刻，它正載著我雲遊攤販襲集的暹粒（Siem Reap）小鎮。車身穿過充斥著辛酸歷史的

理察‧邁耶 (Richard Meier)
1934～
美國建築師
「紐約五人組」之一，白派建築代表。1984年獲普利茲克獎

庫昧喇嘛 (Lama Gyurme)
1948～｜不丹佛教僧侶、音樂家｜法國巴黎藏傳噶舉宗堡中心領袖。曾為電影《喜馬拉雅》獻唱

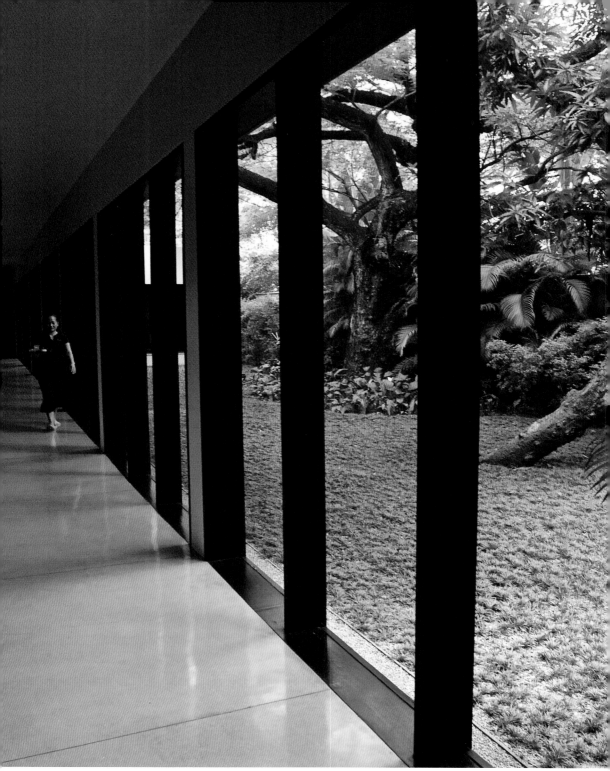

SPA迴廊

牌樓街坊，透過車內的照後鏡，已無法窺見往昔紅高棉的醜齪痕跡，只見今朝的繁華喧騰。

悲哀的記憶往往最容易被人遺忘，當歷史重演時，世人依舊驚慌失措。人類的最大敗筆莫過於善忘。

Amansara將所背負的歷史包袱，當作文化的借鏡，力邀國內外學者前來探討暹粒的文化去向。許多在紅高棉時代遭受踐躪的文化藝術工作者，得以將快斷根的人文精髓傳承給年輕的一代。

皮影戲、傳統樂器、民間舞蹈、建築理念、宗教禮儀也一一復甦。在曲池邊、草坪上、陽臺上或餐廳內，都可見證文化生命的跡象。

小造就了大

駐館經理有時會在客人用餐時間，安排一名失明的村婦以清唱的方式演繹民間小調；偌大的圓形餐廳，冷瑟的空氣裡盪漾著純樸的歌聲，刀叉和水晶杯的碰擊聲成了襯底的音樂，觸動人心的事物，往往不需要很大的排場。

有時則來一場藝術電影分享亞洲風采，或邀請寺廟僧侶來一場淨化身心的加持儀軌。

依客人的不同需求，而策劃出直達人心的消閒活動，這種服務的專注與細膩，少見於其他五星級大飯店。

Amansara的小，也似乎造就了它的大。

心理上的宿業被潔淨了，生理上的汙穢還是得勞駕SPA療程師的巧手調理。四間療程室共享一個倒影池及一面長約四十三公尺的沙岩石雕，身居其中一隅，任何煩惱雜念都

老賓士

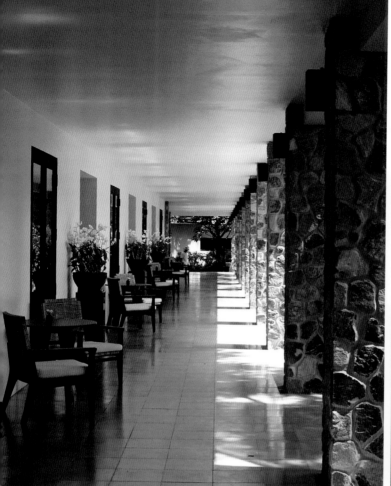

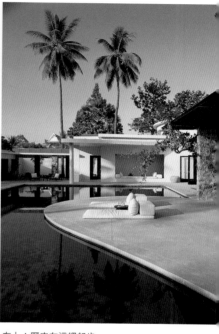

左上：歷史在這裡起步
右上：曲池
下：浴缸上的蓮花

身心和環境是否合為一體了？

我的神識肯定是遺留在房間裡的床頭上了！

在這裡，經理與房客的關係是密切的。他會向你推薦一家道地的小餐廳，全然只為廚師的手藝是從小跟著奶奶學來的；或親自帶你去逛逛其他國家早已沒落的傳統市集，就像老朋友盡地主之誼，帶著你出遊。

這種零距離的服務方式拉近了主與客，也俘虜了全球各地旅客的心，形成了一股安纓癡客風潮。

住進高棉的生活記憶裡

入住的房客多為吳哥窟而來，旅館所安排的日間行程當然少不了一遊世界文化遺產。

專車接送不在話下，還另聘個人導遊從旁講解。

旅行的最大目的，在於透過未加渲染的當地觀點去鑑賞文化的價值。太多商業因素參雜的觀光團，只看見表面的繁華，而看不清內在的瑰麗圖像。

從容的悠閒步伐，遊客鮮少涉足的取景點，別開生面的民居參訪，一天下來，我摸清了不少高棉人的生活底細。

若是酷愛獨遊的房客，騎單車尋幽探密是個好主意。廢墟裡的殘牆斷垣，野地間的阡陌風光，民居聚落的日常作息，這些珍貴的寫生材料，可作素描，可作筆記，也可藏在

賣法國麵包的暹粒攤販
左頁：當地小餐廳酒類標價牌

阿賀諾 (Noël Arnaud)
1919～2003
法國作家
寫下廣為流傳的「我即是我所在的空間」詩句

WINE BY BOTTLE
$ 14.00
WINE BY CARAFE
$ 7.50
WINE BY GLASS
$ 2.00

PANA COTTA $3.00

TIRAMISU $3.50

OPEN 24h

腦子深處，待日後記憶不經意地宣洩而出。

口乾喉燥時，有預備好的Evian礦泉水可解渴；汗流浹背時，有熏香茅味的冷凍面巾可供揩擦。如此無微不至的細膩照料，心窩處倍覺溫暖。

一家旅館的住宿體驗，不必只局限於房間裡。戶外的親身經歷，常常是晨昏之間躺在旅館床鋪上，最合適細細回味的神遊之旅。

上：倒影中的吳哥窟
左：躲入佛教的身影中
右：石獅跌落湖裡去了

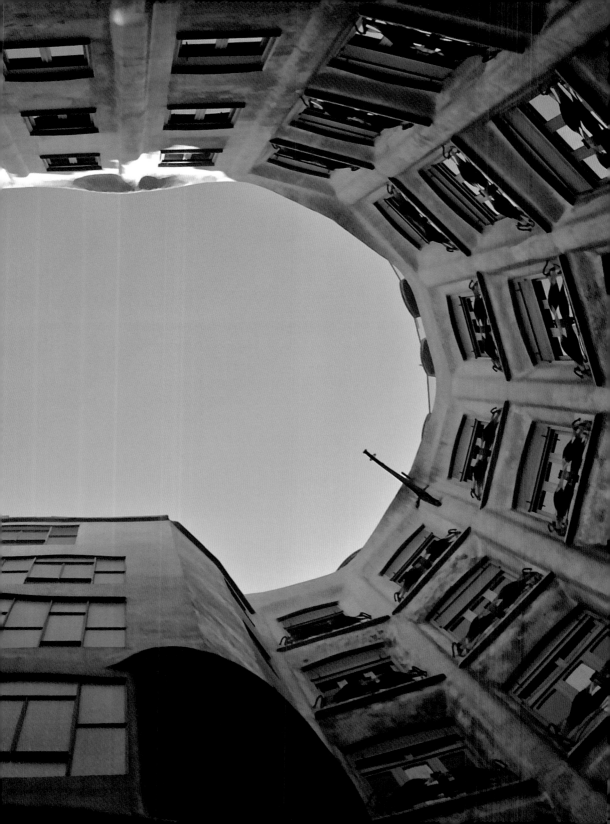

CHECK IN **6**

精緻臥房
SUPERIOR ROOMS

揭諦旅館｜泰國｜清邁
The Chedi, Chiangmai

奧姆旅館｜西班牙｜巴塞隆納
Hotel Omm, Barcelona

藝術旅館｜西班牙｜巴塞隆納
Hotel Arts, Barcelona

麗思四季旅館｜葡萄牙｜里斯本
Four Seasons Hotel Ritz, Lisbon

17 揭諦旅館

泰國・清邁
The Chedi, Chiangmai

諦聽禪畫中的
一首詩

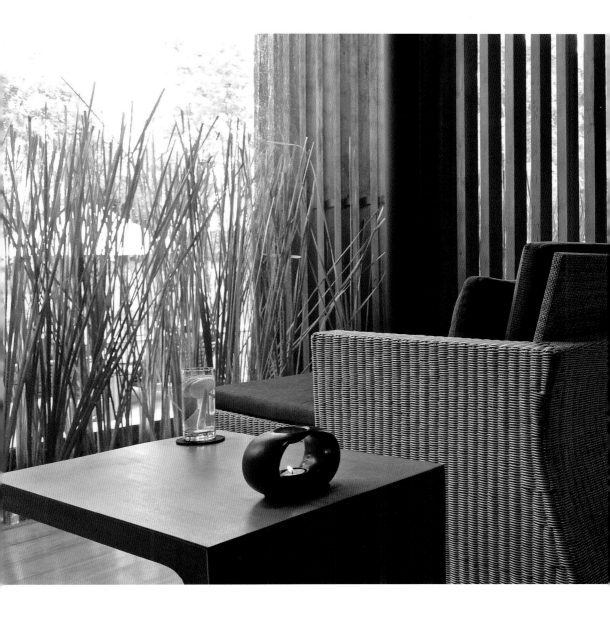

揭諦旅館 The Chedi
地　　址｜123-123/1 Charoen Prathet Road, T. Changklan, A. Muang, Chiang Mai 50100, THAILAND
電　　話｜+66-53-253333
電郵信箱｜chedichiangmai@ghmhotels.com
網　　址｜http://www.ghmhotels.com/en/chedi-chiang-mai-thailand/home/#home
造訪時間｜2009年11月和2012年8月
房　　號｜Room 414

早起的陽光拖著修長的身影，爬上白色塔頂的七層天傘，灑瀉在殘瓦舊牆的泰北民宅和皇家大道旁古木參天的法獅寺（Wat Phra Singh）。

流光所及之處，遍地泛起一片金黃，最後，不偏不倚地落在一潭凝綠的池水中。從這個視角幽幽地窺望波光粼粼的水中倒影——一棟百年殖民風格的老房子——是欣賞並認識Chedi旅館的最好開始。

光和影的全天候演出

走進Chedi的露天大殿，立即被一大片光和影重重地包圍住，在這裡，光是大殿的主人，影子則是謙卑的隨從。

我穿過一道用柚木欄柵建成的迴廊，東升的日光從一列列的隙縫中射進來，列出一排排的線影，映現在白晰套房外牆上的還有我移動的身影。在清澈絢麗的光束中舞弄著詭祕的皮影，如此動人的一幕，可惜只有一人獨賞。

穿過這道光和影的長廊，套房內又呈現另一番景致。房間大量應用原木色調作為床、桌、椅的主色，配以雪白鬆軟的床褥及褐紅色的牆磚，靜謐中混合著一絲華麗。

廁室上頭的自然光源始於建築細節上的巧思，一整片半透明的玻璃屋頂，讓隨時到訪的陽光不會被拒於房外。

寬敞的玻璃陽臺不但能讓大量的光線自由進出，甚至能讓陽光安然在房內任何一個角落中棲身。

光，成了Chedi的獨家設計師，大自然的恩賜令我聯想起安藤忠雄在大阪茨木市所建的光之教堂。教堂內滲透進來的十字光線，幾乎可以讓人直接感受到上帝的存在。

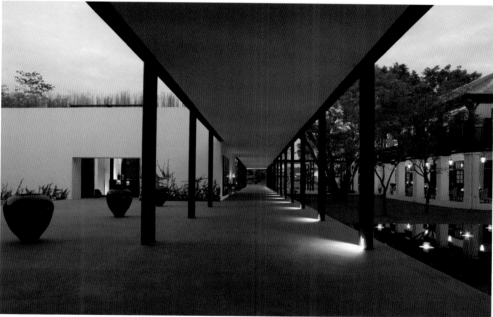

上：湄濱河邊的Chedi
下：長廊燭光

禪畫中的一首詩

Chedi的寂靜，不光是聽覺上少了聲音的干擾。它的靜，還來自於另一種視覺上的空靜。極簡主義的禪風設計，沉實的木質紋理，再加上沒有任何文字侵襲的公共空間，讓視線神經不受塵識的汙染，眼根清澄，耳根自然清靜，心也舒坦暢快，沉澱在深深的三昧中。

漫步於Chedi任何一隅，幾乎看不見指示牌或促銷海報。電梯內、迴廊上、洗手間、接待檯都保持一貫的潔簡。check in以便捷的簽名方式取代，不用回應表格上那些不必要的繁文縟節。

法籍駐館經理提醒：餐廳及酒吧也不另取雅名，直接以The Restaurant和The Bar稱呼。連一般菜單上的素材料理介紹也刪除掉，原原本本體現了禪學中最受推崇的「留白」藝術。

The Spa則設置在一棟白色的洋房裡，外牆爬滿了渦捲蔓生的壁虎草，勾畫出令人緬懷的優雅園藝圖案，乍看之下，有些許像一幅巨大的生命壁畫，畫面無時無刻在無常中蛻變。

孤坐樹蔭下，草坪上綠意盎然，十一月的晚風從茂密的樹葉隙縫中溜過，沙沙沙的聲響神似樂譜上跳動的音符，耳畔不經意地響起布萊恩‧伊諾（Brian Eno）的環境音樂。

這位前衛音樂奇才以簡約風格襲捲全球，卻有個冗長複雜的全名⋯Brian Peter George St. John le Baptiste de la Salle Eno。

一九七五年他發表了首張氛圍音樂專輯《Discreet Music》，突破音樂界的常規，以非線性的樂曲結構和缺乏高潮和輕重的音質，讓聽者在音樂播放中的任何時刻想聽就聽，

布萊恩‧伊諾 (Brian Eno)
1948～｜英國音樂人、作曲家、製作人和音樂理論家
首張專輯《No Pussyfooting》
獨創「聲音延遲」風格

上：臥房的光進出自由
中左：玻璃陽臺
中右：旅館外觀
下左：庭院用餐處
下右：SPA館

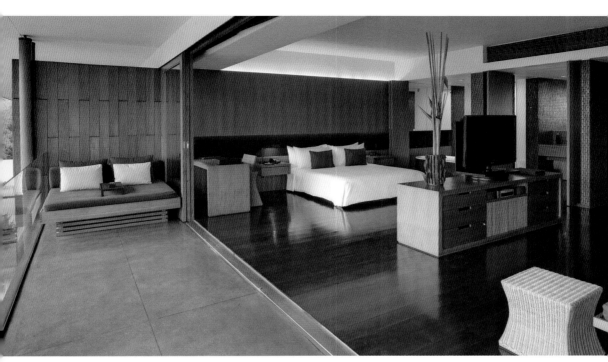

不想聽就忘卻它的存在。

專輯中一首題為〈Fullness of Wind〉的單曲，聽起來像飄在空氣中的風，似有似無，時緩時急，我彷彿諦聽到禪畫中的一首詩，心思隨著樂音飄得老遠。

走進歷史的某一頁

庭園正中央的百年古宅曾是大英特使的官邸，也是Chedi旅館中最值得花上一整個下午閒坐喝茶的好地方。往昔的貴族情懷及輝煌氣派似乎還醞釀在茶香中，走進裡頭，就等於走進歷史的某一頁。

暮色下的Chedi耍出另一種光和影的把戲。數百支白燭，伴以純潔白蓮，點亮了每個房客的腳步。點點燭光，滿地都是，猶如墜落在凡間的星星，一閃一爍地釋放出大千世界的繁華。

靠河的露天座席是慢享燭光晚餐的最佳所在，夜晚的湄濱河是大自然的演出場地。流水聲襯著蟲鳴，風呼聲伴著鳥叫，寺廟的銅鐘聲緊緊跟隨著僧眾的頌禱，如此氛圍恐怕連伊諾也要自嘆不如了！

古宅樓臺上有一吧檯，夜不太深時啜飲些紅酒，半醉半醒正是抒發情感之際，三兩知己屈膝而談，閒話家常，人生至樂，簡單不過。

佛塔為名 廟宇為鄰

以古宅樓宇的設計精髓為主，L形四層房樓為次，共有八十四間套房的Chedi，現屬

夜晚的Chedi最美　　　　古宅樓臺酒吧

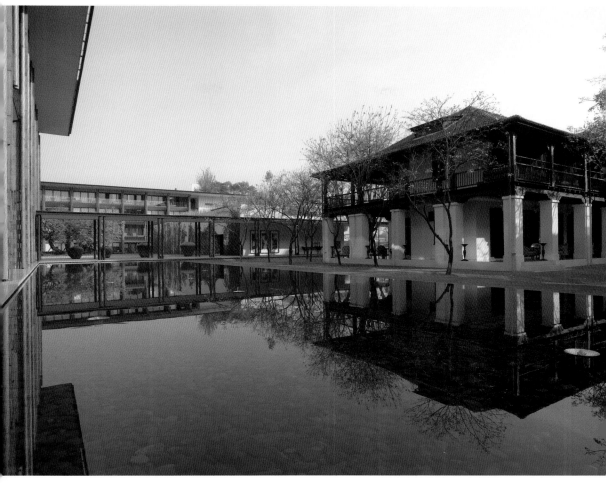

百年老宅，細細回味

露天燭光晚餐

全球頂級小型旅館組織一員。

不走一般五星飯店的鋪張排場及豔麗點綴，Chedi標榜的是一種濯清漣而不妖的淡雅品味，像出自淤泥中的白蓮，不染半點世俗味。

Chedi之名也稱得上是得天獨厚，靈感取自古老的巴利經文，乃佛塔之統稱。在各出奇招的旅館業裡，以佛塔為名的精品旅館還是首例。

Chedi的純白色調露天大殿，以天為幕、以河為景的庭園，前有清池白蓮，後為綠蔭河畔，禪一般遺世獨立之私密感濃得化不開。和清邁老城內大大小小的廟宇及佛塔毗鄰，堪稱是絕美的空間搭配。

空盤子的無限空間

從駐館經理那兒獲悉，曾有位來自阿姆斯特丹的房客，在過去四年裡，陸陸續續入住多達三百個夜晚。如此傾心的相許，可見Chedi非凡的吸引力。

從簡的設計並非偷工減料，而是汲取精華，巧妙發揮。一個盛滿山珍海味的盤子，給人的感覺就只是一頓豐盛之餐，將食物全都取出，留下的空盤子所帶來的衝擊則是無以比擬的想像空間。

Chedi深諳此理，因而在空間與氛圍的營造上大行「less is more」（少即是多）之道。

二十世紀最具影響力的物理學家愛因斯坦說過：「想像遠比知識重要。」知識是我們生活中所認知的一切，它是有限的；而想像則是無邊無際的，它不存在於知識的框架中。

愛因斯坦 (Albert Einstein)
1879～1955｜猶太裔理論物理學家、思想家及哲學家
相對論創立者，被譽為「現代物理學之父」

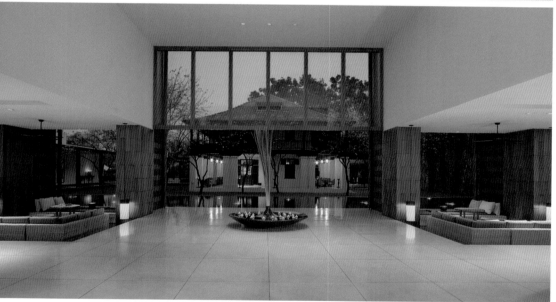

上至下：
入口大廳側面
大廳和古宅面對面
簡約之道，少即是多

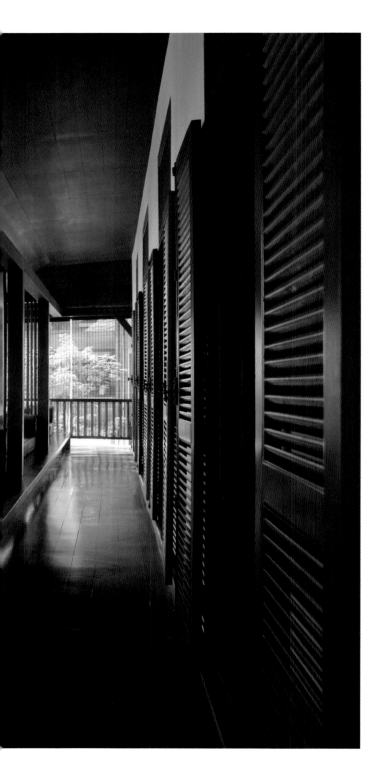

一覽無遺的風景未必壯觀，有時候，藏在雲海裡的山脈，意境遠比整座一目瞭然的山來得淋漓動人。而住旅館的迷人之處，就像隱居一樣，往往是外觀見不到的那一面最撩人心。

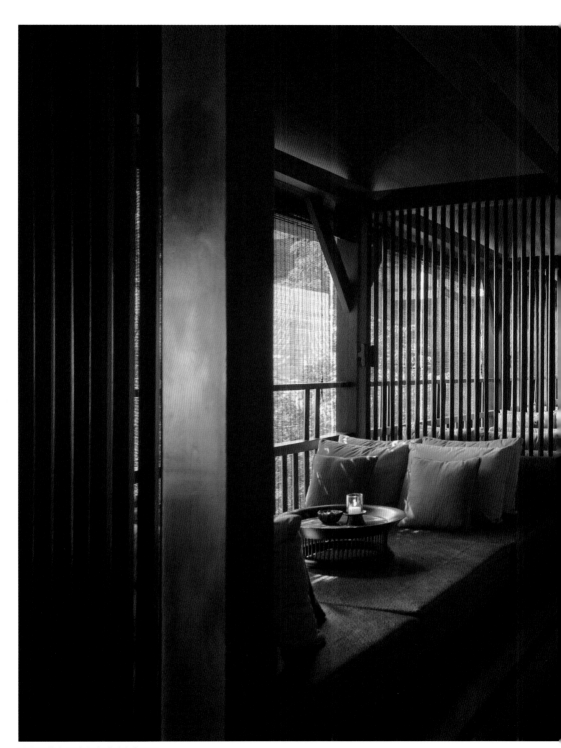

古宅閣樓上最適合享受浮生半日閒

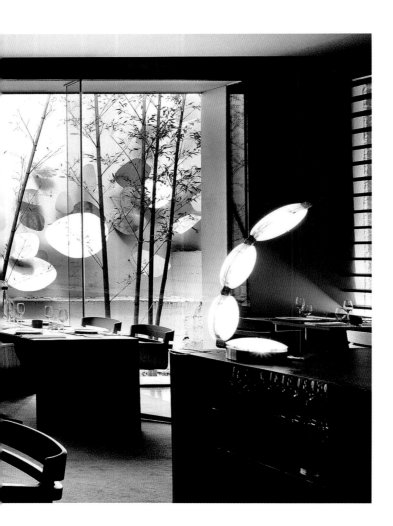

18

奧姆旅館

西班牙‧巴塞隆納

Hotel Omm, Barcelona

舌尖上的美食旅館

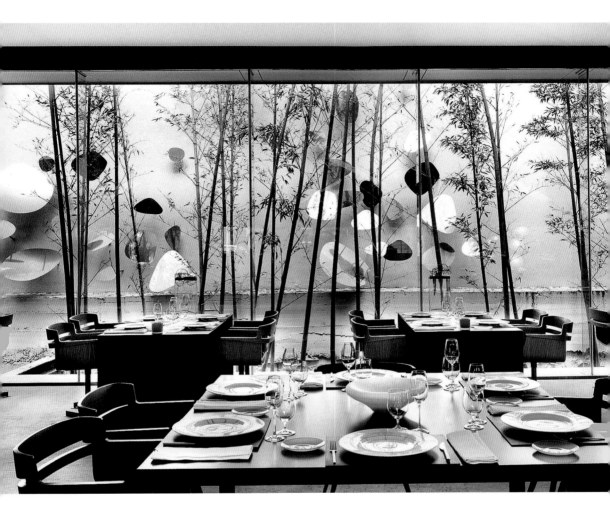

奧姆旅館 Hotel Omm
地　　址｜Rosselló 265, 08008 Barcelona, SPAIN
電　　話｜+34-93-4454000
電郵信箱｜reservas@hotelomm.es
網　　址｜http://www.hotelomm.es/
造訪時間｜2011年4月
房　　號｜Room 417

法國酒評家安迪・賽蒙（Andre Simon）說過：「英國食物是單聲聖歌；美國食物是爵士樂；法國食物是古典樂。」

他忘了提起西班牙食物，但我斷定非吉他樂莫屬。

二〇〇九年，知名音樂人布魯諾・曼托瓦尼（Bruno Mantovani）用了一份名廚的食譜當樂譜，編出一首有三十五章節的樂曲。食譜來自世界首席名店鬥牛犬（El Bulli），餐館的主人被全球各地的食評家封為「廚房裡的薩爾瓦多・達利（Salvador Dali）」，他就是名不虛傳、享譽國際的創意名廚費蘭・阿德利亞（Ferran Adria）。

他待在廚房裡的時間，平均一天不少於八小時；不幹別的，只用舌頭細細慢慢去品味，去挑選最鮮美及最獨特的食材味道；對他而言，沒有任何途徑比直接把食物放進口裡品嘗更加實際了，舌頭是阿德利亞的獨家武器。

他旗下的 El Bulli 一年只營業區區六個月，而且只做晚餐。每晚的席上佳賓約為八十位，一百八十個營業的夜晚只能款待一萬四千四百人，這些客人還是從每年近兩百萬份預約中精挑細選出來的。

在哈佛大學教烹飪物理學的阿德利亞，認為一名廚師窮其一生也無法完全瞭解一粒番茄所含藏的食物哲理。

這和 Hotel Omm 內 Moo 餐廳的主廚菲利普・魯夫利（Felip Lufriu）的想法不謀而合。

菲利普曾是阿德利亞的得力門徒，廚藝不相上下。對食材的用法之細膩精微，幾乎已達調配之道的化境。經典菜色如黑椒鱷梨牛柳，肉藉鱷梨之鮮，鱷梨則以肉而肥；咬在嘴裡，酥嫩爽脆，十分耐嚼好吃；其實做菜和做人一樣，要往細處做、往小處做，細小的地方有大學問，才能見真功夫，Hotel Omm 因而被美食家封賞為舌尖上的旅館，旅客帶走的最美回憶往往和食物有關。

費蘭・阿德利亞
(Ferran Adria)｜1962～
西班牙米其林三星主廚
其鬥牛犬分子美食餐廳是當代
餐飲業傳奇

上：Hotel Omm 外觀
下：Moodern Bar 把酒言歡

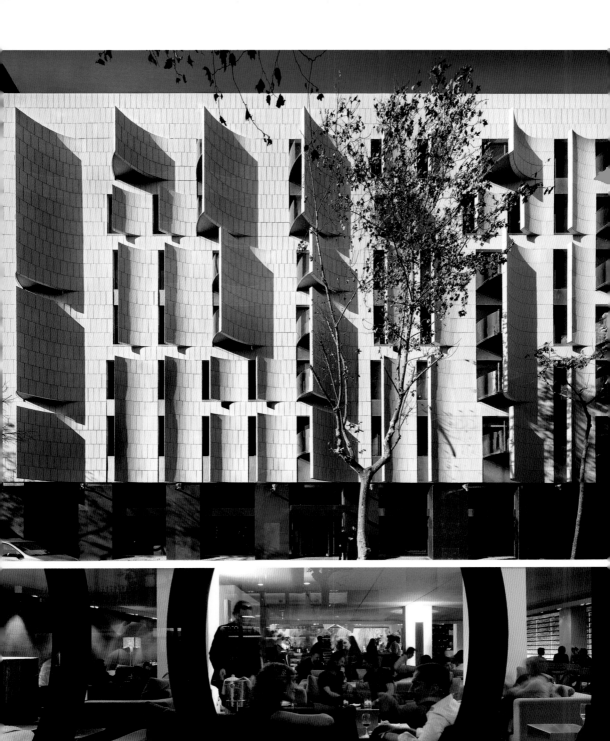

人類最早旳記憶是味道

味覺有可能是人類非常早的感官記憶。

從吮吸母乳那一刻起，我們的味蕾開始了五味雜陳的一生，對一個地方的記憶常常也是和吃有關係。

有時候最好的關心不是言語，而是一種味覺上的照顧。阿德利亞說的最貼切：「人臥病時，最佳的寄託就是食物。」若在他鄉患上感冒，沒有任何東西可以比得上一杯薑茶或一碗熱稀粥；在異鄉嘗到熟悉的味道，猶如他鄉遇故人般倍覺親切。

在西班牙的巴塞隆納，吃可是一件大事，這裡的晚餐十點才開始，西班牙人餐前大多愛泡在tapas bar裡小飲幾杯。

Hotel Omm的Moodern Bar是西班牙人飲餐前酒的好所在，餐後也不急於趕回家，先到Mon Key Club消耗一下卡路里。

餐前、餐中、餐後都泡在Hotel Omm裡，別出心裁的美食好酒成了招徠旅客和本地饕客的最佳宣傳，讓Hotel Omm披上二〇〇八年《Tatler》最佳美食旅館的光環：Moo餐廳則勇奪米其林星級、五大西班牙名餐廳及Meilleur Sucre-fêlé名銜。

打開窗和高第朝夕相對

Hotel Omm的臥房也頗有分量，曾被《Travel and Leisure》、《Conde Nast Johansens》及《Geo Saison》冠上最佳旅館設計的美譽：黑幽幽的迴廊走道倍增詭異，但一步入房裡又是一片新天地。

餐前或餐後，都泡在Omm裡頭

上：有窗有景
下：最佳旅館房間設計

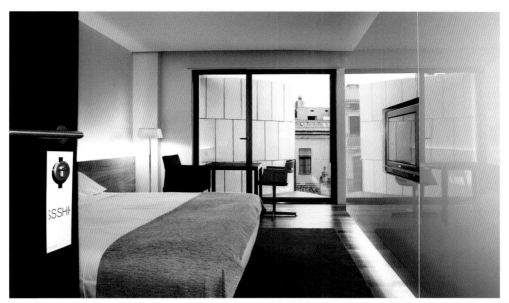

旅館要住得舒暢愉快，首要條件是窗，其次是床，接下來才是浴室。

臥房的窗若對準古雅的建築或鮮明節奏的奇美街道，它就成了房裡一幅會移動的壁畫，由早到晚都得面對它：太差的景物會讓住宿品質大打折扣。

入住這裡，只要從臥房的小陽臺往前一眺，保證眼前一亮，高第的米拉之家（Casa Mila）近在咫尺。

趁著夜深人靜時打開窗，映著月光和星光，自己獨賞這座本身即為藝術品的抽象建築，米拉之家天臺上幾根精雕細琢的煙囪，遠看像極了幾個依偎在一塊的人頭，彷彿對我歌頌著抑揚頓挫的歡迎辭。入住Hotel Omm的最大誘因，莫過於能和米拉之家朝夕相對。

高第在建構米拉之家時，因天臺設計與女屋主起了糾紛而鬧上法院。為了細節上的完整與外觀上的一氣呵成，高第誓死都不低頭。Hotel Omm在細節上的設計，也頗匠心獨運，甚至有過之而無不及。

單看外觀，Hotel Omm有幾分神似被折了角的食譜書頁，再定神細賞，又覺得它極像被刀子削了果皮似的。曲線型設計固然美觀優雅，但也有個實際性的功用：擋掉午後從周遭建築物所反射回來的逆光。這全得歸功於建築師朱帝‧卡培拉（Judi Capella）的匠心巧思，真的是神來之筆。

窗口是房間的眼睛

步入接待大廳，又是一個小而美的藝術空間。自然採光幽幽然地和人造光源平和共處，低調的淺灰地毯、沉穩的黑皮革坐床、寬鬆的天鵝絨沙發，旅程中的疲憊在此應聲

安東尼‧高第 (Antonio Gaudi)
1852～1926｜西班牙加泰羅尼亞現代主義建築家
聖家堂是最偉大的代表作，大量採用曲線與有機型態設計

上：露臺美觀優雅又有實際功用
左：賈西亞大道街燈
下：米拉之家天臺

倒下。

頂樓的陽臺泳池，飾以原木料作為配搭，跳出一般旅館泳池呆板的型態，泡在水裡俯瞰巴塞隆納的都市天際線，驚嘆賈西亞大道（Passeig de Gracia）兩邊的街燈，竟然是米拉之家藝術精華的延伸。這不是怪才名導提姆・波頓（Tim Burton）鏡頭下的《魔境夢遊》（Alice in Wonderland），而是足足有一百六十七萬人口的西班牙第二大都會。

折回臥房，先洗個溫水澡，沐浴用品的素質好不在話下，花灑與浴缸的位置也不可馬虎；角度調對了就不會顯得格格不入。整個浴室隱匿在房間的角落，讓人有鬆口氣的空間感，有助緩和緊繃的神經。

梳洗完畢，窩在落地窗前的寬布椅上，啜一口卡瓦氣泡酒，就這樣靜靜的什麼事也不想做，望著窗景發呆。

窗口就像是房間的眼睛，窗外的一切無可迴避會闖進房間來。住客自然可以選擇拉上窗簾，但閉上眼的房間和陰暗的地下室沒有分別。眼看已頗覺舒服的鑲木地板，覆上一張由手工一針一線編織成的毛毯，有一種很有機的直接感受，這張毛毯還未入住旅館之前，有可能早已被工人的孫女拿來當作午睡床。

讓美食登入藝術殿堂

五味調和謂之美，廚師的職責不僅是做菜讓人吃飯了事，而是美的創造者。因此，古人把調色的叫畫師，把調音的叫樂師，把調味的叫廚師。

可見，廚師的地位在古時候已極受重視，要是再當上御廚，必然一聲令下，無人不服。

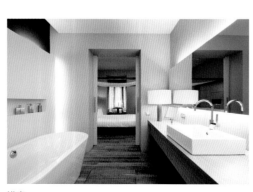

浴室　　　　　　　　　街景之一

旅館入口處

接待大廳

午後四點，途經Moo餐廳，巧遇十幾位廚房員工和菲利普交頭接耳，彷彿在鑽研一份晚餐菜單，無論是切菜的、負責燒烤的，或專做湯羹的，菲利普全都一視同仁，細聽眾人的報告。

一支交響樂團需要每個團員的用心付出，才能成就一場振奮人心的表演，只要團隊中有一人失誤，整場演出就前功盡棄了，在廚房裡更是如此。

一九六二年七月九日美籍畫家安迪・沃荷在洛杉磯辦個展，把三十二罐金寶湯罐頭（Campbell's Soup Cans）變成普普藝術作品，轟動了整個美術界。

時隔五十年，菲利普用他的舌尖當畫筆，呈現許多膾炙人口的作品；他在餐碟上的創作早已成了巴塞隆納烹飪藝術裡的典範。

來Hotel Omm的客人是不可能空著肚子離開的。

安迪・沃荷 (Andy Warhol)
1928～1987
美國藝術家、電影拍攝者
視覺藝術運動普普藝術最有名
的開創者之一

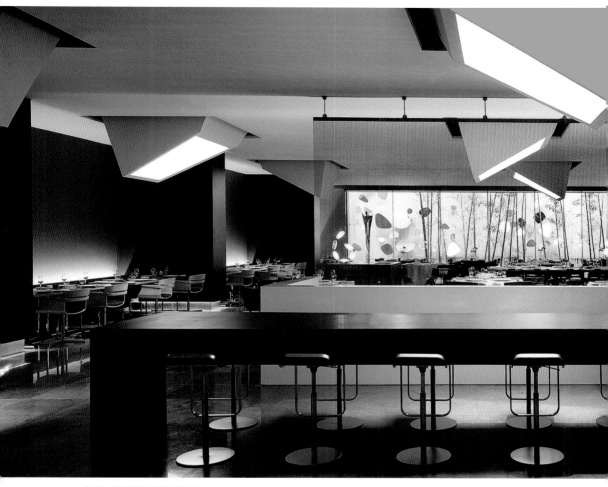

Moo餐廳，味道與氣味的經典所在

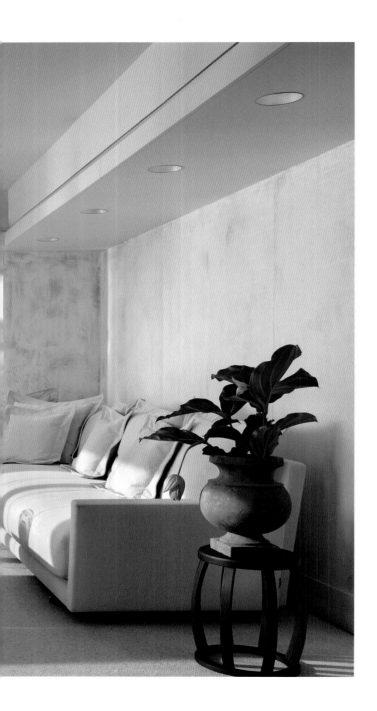

19

藝術旅館

西班牙‧巴塞隆納
Hotel Arts, Barcelona

生活是一齣
演不完的戲

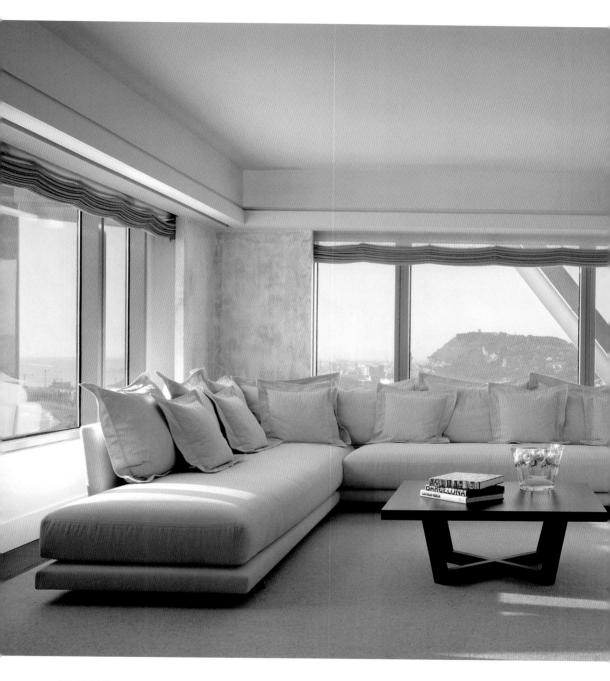

藝術旅館 Hotel Arts
地　　址｜Marina 19–21, 08005 Barcelona, SPAIN
電　　話｜+34-93-2211000
電郵信箱｜rc.bcnrz.call.center@ritzcarlton.com
網　　址｜http://www.hotelartsbarcelona.com/
造訪時間｜2011年4月
房　　號｜Room 3312

才智雙全的美國編劇家兼導演伍迪‧艾倫（Woody Allen）說過一句醒世名言：「生活從不仿效藝術，它只竊取電視裡的爛橋段。」

用他這句話落實在一棟旅館上，會弄出什麼名堂來？

由麗思‧卡爾頓（Ritz Carlton）集團絞盡精華而精心策劃的Hotel Arts，一出道即斬釘截鐵沿用生活藝術作為旅館的布局；不同之處，乃Hotel Arts連電視都不瞄一下，直接放眼於光彩絢麗的電影界。

到訪巴塞隆納的國際影視紅星們，幾乎都入住過這裡。瑪丹娜（Madonna）、湯姆‧克魯斯（Tom Cruise）、滾石樂團（The Rolling Stones）、潘妮洛普‧克魯茲（Penelope Cruz）、博諾（Bono）及艾力克‧萊普頓（Eric Clapton）等，他們只是入住眾星中的一小部分。

幾年前伍迪‧艾倫在西班牙開拍一部叫《情遇巴塞隆納》（Vicky Cristina Barcelona）的電影，住的就是這旅館。

臥室是故事最好的起點

伍迪‧艾倫對場景布置及電影配樂一向有諸多要求，能夠讓他看上眼的東西非精則貴。

二〇〇五年英國政府不吝於投資重本，力邀伍迪‧艾倫來倫敦為新片《愛情決勝點》（Match Point）取景，好讓全球各地的影迷透過他的獨到眼光重新鑑賞這座文化古都。

近期的兩部新作，《夜半巴黎》（Midnight in Paris）及《羅馬吾愛》（To Rome with Love）也頗有看頭。片中的兩個城市經伍迪‧艾倫的鏡頭轉化，盡顯星光本色。

伍迪‧艾倫（Woody Allen）
1935～｜美國電影導演、編劇、演員、音樂家
以速度飛快的拍攝過程與數量繁多的電影作品著名

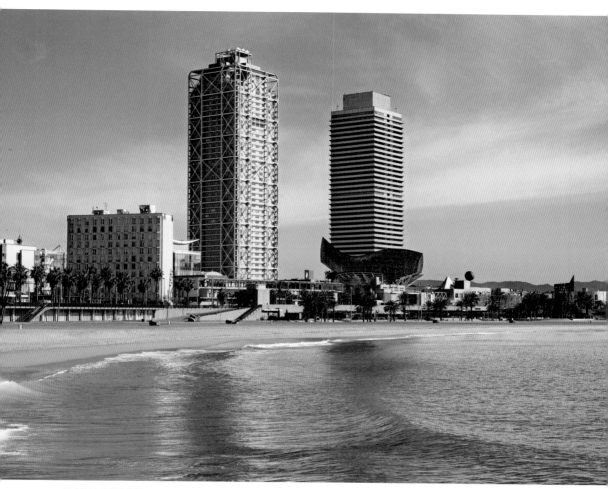

地中海上的藝術傑作

Hotel Arts有別於一般連鎖五星旅館，試想有哪一家旅館的套房、廚房、床鋪、沙發、桌椅，甚至杯子，都能在眾多電影情節裡看到。住進這裡猶如誤闖進片場，只差沒一覺醒來發現女主角就依偎在你身邊。

電影，說穿了，是現實生活的縮影，七情六欲的人生故事原汁原味地搬上銀幕。

電影觸動人心之處在於具有濃烈的寫實色彩。生活中往往不乏創意的題材，藝術與生活是互相依存的，像臥室，就是故事最好的起點。

我住的頂級特優套房有兩扇窗，一扇俯瞰巴塞隆納市，另一扇盡收浩瀚的地中海景觀。我向來喜歡坐在沙發椅上看書，發現坐在椅子上這件事有一種哲學：古人的坐以態度恭敬為主，今人則以舒適為首要。像這張靠窗的沙發椅，書看累了，視線一轉驀然變成藍天碧海，雙眼立覺舒暢。這種對生活細節的認真研究，常讓我對一家旅館的印象有所改善。

又如賞玩一樣東西時，最重要的是心境，不適當的環境常會敗壞心境。像喝酒需熱鬧，而茶則需靜品。只供三十二至三十六層頂級樓層房客專用的俱樂部酒吧，百分百隱私的空間，最適合午後點一杯花茶獨自慢慢細酌，因為飲茶以客少為貴，客多則喧，喧則雅趣盡失矣。

懂得生活就是懂得藝術

林語堂博士《生活的藝術》有提過：「懂得生活就是懂得藝術。一杯茶、一本書、一個懶洋洋的下午，無不充溢者藝術味。」

藝術非泛指一般掛在博物館或畫廊內的展示品，從生活中深入去發掘它，更合乎雅俗

林語堂
1895～1976
中國文學家、語言學家
致力於現代白話文的研究推
廣，做出了獨特貢獻

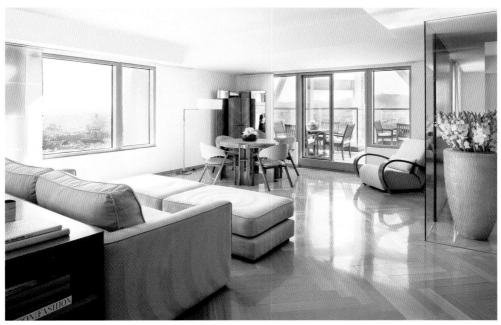

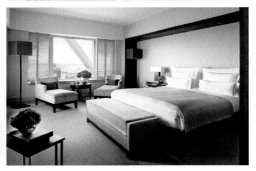

套房裡各角落

共賞。像插花，可以很俗氣，也可以禪味十足。

步入接待大廳，第一眼即被花兒牢牢吸引住了。不只大廳才花心思，迴廊、餐桌、通道、房門、電梯、廁室，處處可見引人遐思的花藝。

我雖不是個愛花人，卻不得不被澳洲籍花藝師多娜·斯坦（Donna Stain）的創新手法折服了。她說五星飯店流行的大花籃插法，有辱每一種花的特質；花藝的最高境界，是花的自性得以舒然綻放。

清代詩人張潮在《幽夢影》一書中說得透澈：「梅令人高，蘭令人幽，菊令人野，蓮令人淡，竹令人韻，松令人逸，桐令人清。」

想起幾天前剛拜訪過聖家堂，建築奇才高第也愛用花卉來裝飾建築，花在他的設計中益顯強韌的生命力。被冠以「上帝的建築師」雅號的高第，借助一片花海闢通往天堂的蹊徑。而在Hotel Arts，花朵兒則搖身成了旅館的代言人，短時間內拉近了訪客與旅館的距離。

吃得多比不上吃得好

裝潢與氛圍固然重要，其他設施也不可忽略。像膳食，亞洲的五星飯店一般喜愛以多取勝，早餐時段總是堆滿一排排的食物。曾榮獲最優品質歐陸早餐的Hotel Arts，標榜貴精不貴多，吃得多沒什麼了不起，吃得好更重要。

先來一片剛烘烤出爐的核桃麵包，塗上紫墨色像水晶般的魚子醬，再以香檳徐徐送下肚，這種早餐應該沒幾家大飯店可以辦得到。單看主廚對食材的精挑細選，已堪稱是一份上好的餐點。

花藝的創新境界

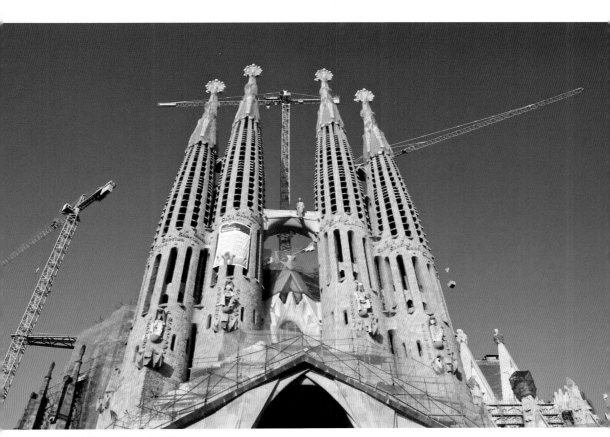

聖家堂，高第未完成的巨作

聽說有位哥倫比亞籍常客，因從事新聞撰稿工作，經常出差到此。有一回他在這裡享用早餐時，員工們特地為他準備一份哥倫比亞的道地早餐，讓他受寵若驚。

論食藝，我比不上孔子的食不厭精、膾不厭細，孔子可以因為太太把一塊肉給切厚了而將她休回娘家。

此等事絕對不會發生在Hotel Arts的Arola餐館。

掌廚的賽爾吉·阿羅拉（Sergi Arola）烹調手藝到家，來頭不小，曾是國際名廚費蘭·阿德利亞的得力門徒。擁有米其林二星級頭銜的賽爾吉，使出獨具創意的點子，為每位顧客端出一道道加泰隆尼亞傳統的美味菜餚。對愛吃西班牙道地美食的房客而言，不必舟車勞頓即可滿足口腹之欲。

用心做好每件事

Hotel Arts的員工個個服務殷勤又賣力，通曉多國語言並多才多藝。曾有一對外籍夫婦因誤時而錯過了佛朗明哥歌舞秀，失望地準備回房；旅館的員工突然一個彈吉他、一個唱歌、一個翩翩起舞，外籍夫婦頓時看傻了眼，滿臉笑容掩藏不住內心的驚喜。這不正是服務藝術的極致表現嗎？如此熱情又親切的款待，讓旅客彷彿置身「莊子夢蝶」的情境，分不清到底是住在旅館？還是好朋友家了？

用心做好每件事成了Hotel Arts的座右銘。工作不再只是工作那麼簡單，而昇華成為生活中提供美好的時刻：年年名列《Travel & Leisure》歐洲二十大最佳旅館，也是西班牙人最想加入工作的公司之一。

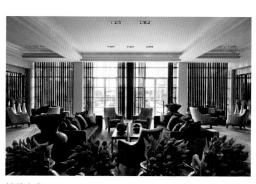

接待大廳

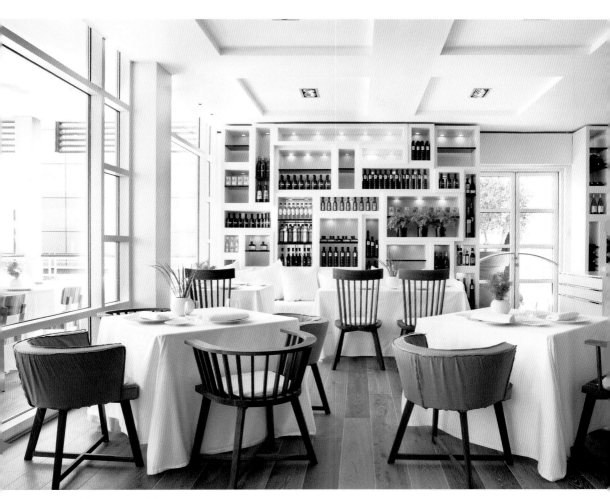

吃多無謂，吃得好為貴

Hotel Arts理所當然不乏名家畫作或雕作，足足有一千多件藝術品裝飾著旅館內的每個角落，隨意伸手一指，皆為珍品文物。旅館泳池旁的一座巨大金屬魚雕，乃建築師法蘭克‧蓋瑞（Frank Gehry）神來之筆的傑作，這尾欲逃入深海的魚，活生生體現了Hotel Arts對藝術的渴求。

無獨有偶，法蘭克‧蓋瑞在畢爾包（Bilbao）所設計的古根漢博物館，其創意原點也是來自一條魚，而且還是一條已被他的年邁奶奶切成塊，快要成為晚餐的鮭魚。

藝術是發現真相的謊言

藝術的最高境界乃回歸到平凡的生活點滴。調酒師摩挲高腳杯的小動作，桌椅的擺設角度，光線明暗和音樂聲量的控制，門房服務生招呼房客的語氣，甚至於行李的處理方式，處處體現出Hotel Arts獨有的經營風範。

畢卡索晚年時與年輕畫家們分享時說：「藝術是讓我們發現真相的謊言。」走訪了畢卡索故居美術館，我發現藝術就是一種對日常生活不動聲色的觀察。當藝術家完全融入生活中，他也就完全融入了藝術元素裡。

Hotel Arts巧妙地讓藝術還原到生活的細節裡，透過吃、喝、坐、聽、看、躺、睡，讓房客好好感受藝術細胞的滋生。藝術無所不在，對一家享譽全球的旅館而言，一個小角落，也能深深套住旅客的心。

法蘭克‧蓋瑞 (Frank Gehry)
1929～｜美國後現代主義、解構主義建築師
鈦金屬打造的畢爾包古根漢美術館設計者

古根漢是切成塊的鮭魚

一條魚竟能成為前衛藝術

20

麗思四季旅館

葡萄牙・里斯本
Four Seasons Hotel Ritz, Lisbon

在建築之都邂逅
新古典主義

麗思四季旅館 Four Seasons Hotel Ritz

地　　　址│Rua Rodrigo da Fonseca, 88, Lisbon 1099-039, PORTUGAL

電　　　話│+351-21-3811400

電郵信箱│reservations.lis@fourseasons.com

網　　　址│http://www.fourseasons.com/lisbon/

造訪時間│2011年4月

房　　　號│Room 939

里斯本是一座走不完、看不厭的閒情都市。

乘著二十八號電車爬上市內一座又一座布滿古雅建築的山丘，時光宛如倒回葡萄牙過往的璀璨年華。

由七座山丘湊成的里斯本，最適合坐在山頭上環顧北大西洋的碧波萬頃。而Four Seasons Hotel Ritz正好座落在面向東南的山頭上，擁有遠眺聖喬治千年古堡（Castelo de Sau Jorge）的絕佳視野。

而住在頂樓套房的房客，是整個里斯本最先接收到陽光的晨起者。

大理石切割出來的浴室，還夾著沉沉的歐陸氣息。簡潔而單一色調的臥房裝潢，延續古葡萄牙洗練俐落的審美觀。旅館要提供的奢華不在表象，而是在自然中的感官效用。

浴缸、地板及牆壁彷彿是同一塊大理石雕刻出來的，水柱從鍍金的水龍頭流瀉出來的聲音近似黃鶯的低鳴，置身其中洗個冷水浴，旅途的疲累瞬間就消散了。沒想到只是房裡的一間洗手間，也能教人神往好一陣子。

建築生命在於空間裡

普利茲克建築獎得主——建築大師阿爾瓦羅·西塞，對建築存有一個嚴苛的定義：

「建築的生命不在本身，而在其空間裡。只有當建築的空間與周遭的人事物發生美麗的關係時，建築本身的魅力才會顯現出來。」

建築可以舊掉、老掉、化掉，但空間是沒有時間性的，永遠坦蕩蕩地存在著。有了空間，才有所謂的人事物，才可以營造出西塞所在意的氣氛。

所謂氣氛，有時不是感受於當時，而是滲露於久遠的後日。千里迢迢走訪世界各地的

阿爾瓦羅·西塞
(Alvaro Siza)
1933～
葡萄牙建築師
2002年獲得威尼斯建築金獅獎

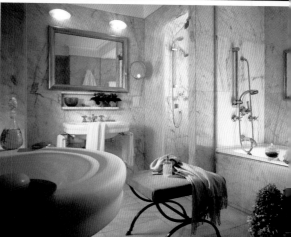

左：爬上爬下的電車
右上：晨起第一線陽光
右下：大理石浴室

旅館，雖只小住兩三日，但留下的印象與感覺往往會在若干年後突發地從腦海裡閃逬出來。這閃逬的景象之佳與不佳，或許就點出氣氛之珍貴了。

像Four Seasons Hotel Ritz頂樓的露天跑道，取代了機械跑步機，人在大自然中運動，何其美好的感覺。那一朵朵翱翔的白雲、一片片橙瓦屋頂、一簇簇突兀的樹林，和逶迤相連的海堤，泛出了暗沉沉的光，濃淡輝映，像是在調色板上跳起了舞。在雲蒸霞蔚的氤氳中，太古斯河（Tagus River）近在眼前，跑累了口渴，彷彿一伸手就能掬起河水往口裡送。

健身房就設在露天頂樓的正中央，跑完步後邊舉啞鈴，邊聽iPod，邊看BBC的重點新聞，難道文明背後的現代人，時間真的那麼不夠用嗎？

大隱隱於市的旅館精神

或許是因為里斯本的空氣裡，總是彌漫著葡萄牙與阿拉伯的混合氣味，既古老又時髦，具神話性又存著真實的生活感，讓許多隱姓埋名的名流都對這裡戀慕不已，因此眾多高級品牌旅館應運而生。

高調氣派的建築格局與美輪美奐的古典設計，讓Four Seasons Hotel Ritz不僅成為里斯本當地數一數二的頂級旅館，更頻頻獲選為全球不可錯過的百大旅館之一。

住進這裡的旅客，往往帶著念舊的情懷。想偷偷溜出去聽純口音的法朵（Fado）情歌，或想嘗嘗叫人垂涎三尺、正宗的葡式貝倫（Belém）蛋塔，僅十五分鐘的車程即可親抵阿爾法瑪（Alfama）老城區聽里斯本市中心的繁華熱鬧，完全發揮了大隱隱於市的城市旅館精神。

上：露天頂樓健身房及戶外跑道
中左：里斯本街景
中右：阿爾法瑪
下左：典雅臥房
下右：午休中的鄰里

一家旅館的地點常教人有意想不到的收穫。旅館的外在環境會直接影響到房客的心境，城市中的一切景象也是屬於所在旅館的。投宿旅館的居住感受，常和其所在的城市有牽連。

像曼谷的凱悅飯店（Grand Hyatt Hotel），一步出大門，人龍車陣雜沓，喧鬧不已，街道上林立的電線桿和旅館的外觀顯得格格不入。又如吉隆坡的瑪雅飯店（Maya Hotel），窗外一大片穆斯林墳場，教人不願意憑窗眺望。

屬於個人的下午時光

Four Seasons Hotel Ritz的外景，最宜泛看、泛聽、淺淺而嘗，漫漫而走。

不必為了購物或拍照而外出，只是單純的一個人晃盪，享受下午兩點至六點的午休靜穆。或高或低的人行道、窄深的民居弄巷，老書店的書香、咖啡館的慵懶，放眼四處雜觀，隨意穿過便是。有時候，整條街坊只見我一人獨行；整個鄰里彷彿由我獨享。

許多大城市的下午未必見著太多正在享受閒情的人，唯里斯本，下午是屬於個人的。

Four Seasons Hotel Ritz的私密空間，就是坊間午休的最佳延伸，由外到內，像貫穿的河與海，早已融為一體。我尤其喜歡趁著午茶時間一個人好好在陽臺上賴一個下午，喝著梨子茶、吃著偷偷帶回旅館的金黃蛋塔。熱茶的香醇與蛋塔的酥脆，再加上遠處山堡的古意及海角的遼闊。這樣的一個下午，足以令人玩味無窮。

若問用早膳的最好時間，我認為在清晨六時至七時為佳。Varanda餐廳的早點剛準備好，熱烘烘的香味四溢。人潮也不多，沒人會和你搶一份三明治或草莓乳酪。一個人用

街坊一角　　　民居弄巷

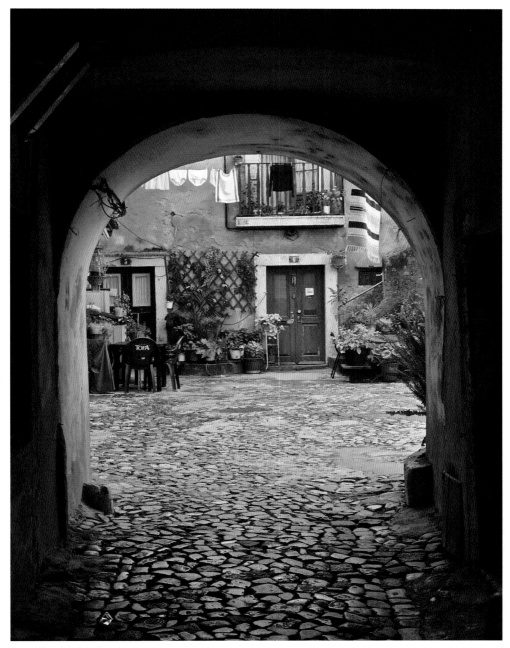

午後閒情，自個兒獨享

時間和空間的戲劇演出

曾獲諾貝爾文學獎的葡萄牙籍作家薩拉馬戈（Jose Saramago）說過：「同一個地方在不同時候來，會有意想不到驚嘆。早春時來和晚秋時來，周遭的景致色調截然不同。在驕陽下或在綿雨中凝望，又另有一番情趣。重遊舊地也能倍添新鮮感。」

這句話印證在Four Seasons Hotel Ritz上最貼切。即使經過了一世紀的時間，這間里斯本最極致優雅的老飯店，史詩般無與倫比的韻味依舊濃得化不開。旅館的常客多為法英名流，他們春來秋也到，夏來避暑，冬來取暖，里斯本一年四季，得天獨厚的冬暖或夏涼，完全拜沿海氣候所賜！

Four Seasons Hotel Ritz身居塵囂而不染，比客觀上遠離鬧市尤為難得，之所以成為文人雅士閒居之處，乃其永不褪色的恬淡和逸趣。

它散發出的氛圍是一種時間的沉澱。像一片茶葉，熱水是溶化了的時間，幽幽的芳香則是記憶的蒸化。喝一杯好茶，享受到的是歲月精華的積累；而住一家好旅館，感受到的是時間所扮演的戲劇化角色。

令我躊躇不安的是，全球化效應下的里斯本是否仍守得住往昔那份悠閒靜謐？

餐的好處在於不必回應他人，而能專心一意地享用食物的味道。

整間餐廳只供一人孤芳自賞，再加上飄在空氣中的古典樂和水杯的碰擊聲，委實不需太多佳餚亦能心滿意足了。聽說奧黛麗．赫本入住這裡時，也愛早起，趁著四下無人，好好享用不受干擾的早點。

看來她頗有閒情逸趣，深知一個人獨酌的樂趣。

居高遠眺

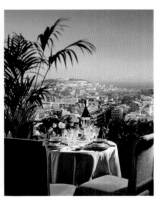

旅館陽臺上的午茶

喬賽．薩拉馬戈
（Jose Saramago）
1922～2010
葡萄牙作家
1998年獲諾貝爾文學獎

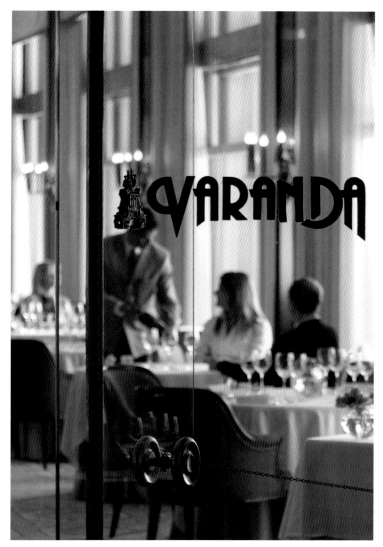

早膳最好趁早

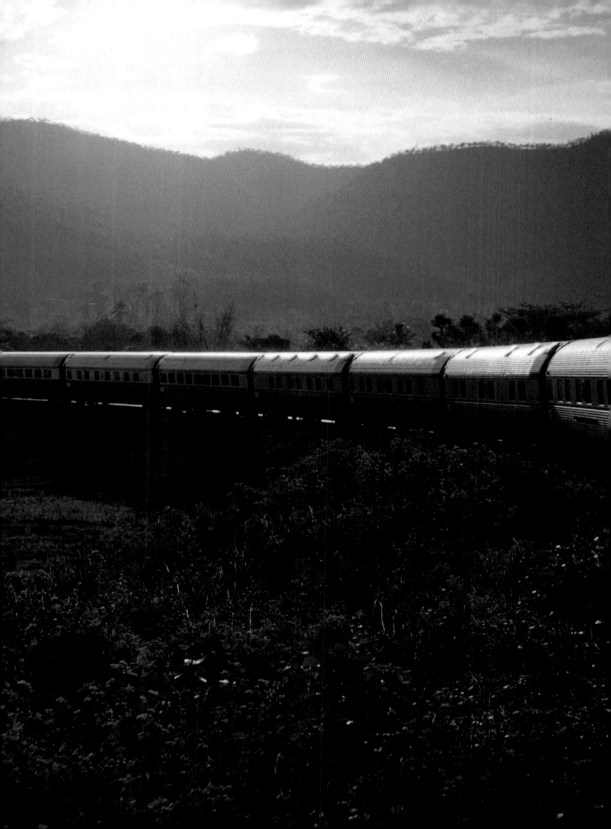

CHECK IN **7**

火車客房
TOURIST TRAINS

亞洲東方快車 | 泰國－馬來西亞－新加坡
Eastern & Oriental Express, South East Asia

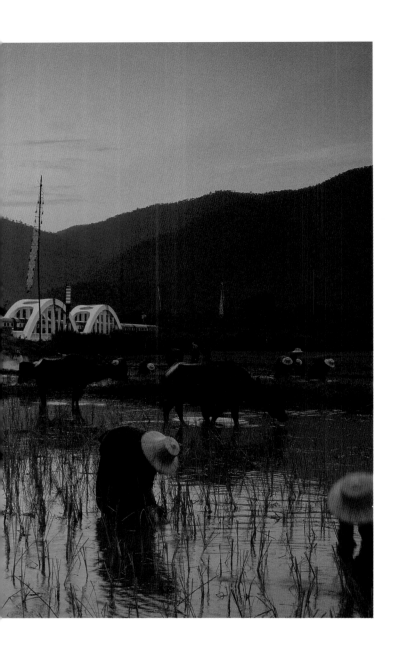

21

亞洲東方快車

泰國・馬來西亞・新加坡
Eastern & Oriental Express, South East Asia

一場最奢華的
流動饗宴

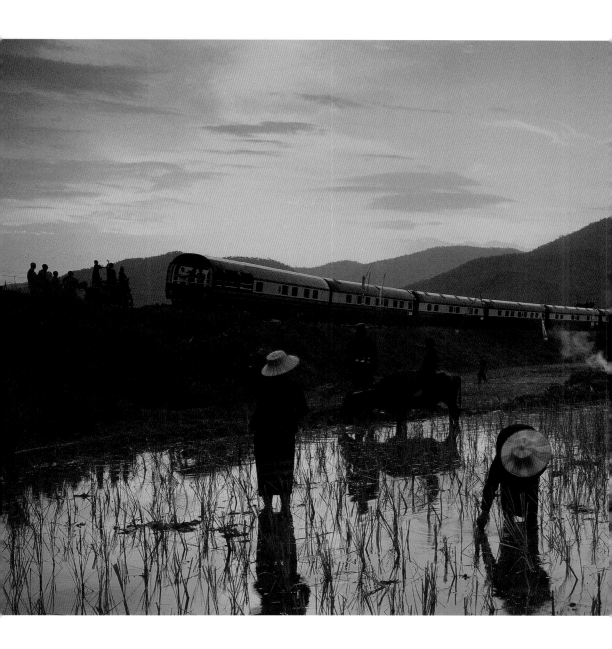

亞洲東方快車 Eastern & Oriental Express

地　　址｜E&O Service (Thailand) Co, Ltd, 37th Floor, Gems Tower Building, 1249 Charoen Krung Road, Bangkok 10500, THAILAND

電　　話｜+65-63950678

電郵信箱｜jenny.wong@orient-express.com

網　　址｜http://www.orient-express.com/web/eoe/eastern_and_oriental_express.jsp

造訪時間｜2010年5月

房　　號｜Room 6 J

火車駛出建於一九一二年的曼谷華隆蓬車站時，已是午後五點五十分。落日的餘輝穿過玻璃拱門，流瀉一地，映射在泰皇拉瑪五世朱拉隆功（Chulalongkorn）的油畫肖像上的是光和影的因緣結合。

齒頰間殘留著的淡淡茶香，來自於文華東方飯店Authors' Lounge的法國Mariage Freres綠茶。這棟在二十世紀初文人雲集的沙龍茶坊，積澱著墨水味及書頁味混雜的感性，是緬懷海外作家的理想出發地。

一九二〇年旅居巴黎的諾貝爾文學獎得主海明威，寫過一段話：「如果你有幸在年輕時待過巴黎，那麼以後不管你到何處，它都會跟著你一生一世，因為巴黎就是一場流動的饗宴。」

用他這段話來描述亞洲東方快車跨越新、馬、泰三地的旅程，把巴黎換成東方快車，非但不言過其實，反而是相得益彰。

欣賞者同時也是被欣賞者

以殖民風格揉合高品味的設計，由二十四節車廂銜接而成的亞洲東方快車，四面牆壁上都鑲嵌著珍貴的胡桃木。暗綠的絲絨椅、淺綠的花邊窗簾、瑰麗圖案的地毯，加上處處可見的典雅木雕與奢華擺設，無一不精心營造出榮貴尊爵的氣派氛圍。

從車廂內的觀景窗徐徐凝望，窗外的景色像一幅一直變化的彩畫。上一秒鐘是印象派，下一秒鐘則成了立體派，和車廂內強烈的古典主義裝潢成對比，窗外有畫，窗內也有畫，車廂內的欣賞者同時也成了被欣賞者。

美國寫實派畫家愛德華‧霍普（Edward Hopper）在一九二五至一九六五年之間畫了

曼谷文華東方飯店的Authors' Lounge

目光遊走在書本和窗景之間，思緒時斷時續，浮上心頭的俗念一晃又無跡可尋。火車外隆隆聲響，火車內卻彌漫著離奇的靜謐；不是鴉雀無聲的那種靜，而是旅人徹底放下一切後從心底湧現的寂寥。

餐廳及酒吧車廂內的黑色立式鋼琴在金黃光線的投射下，炫動出高貴的輪廓。侍者溫文爾雅地在餐桌上擺放嬌豔的蘭花，交錯的水晶高腳杯正等待著入夜後的盛宴，以高貴迷人的風采迎接來自不同國家的賓客。

海明威的心靈筵席

早前收到的電郵通知，快車上的晚餐是一天當中頗受眾人期待的時刻，賓客務必盛裝以赴。

我想起海明威年輕時在巴黎度過的那段歲月，時常都是三餐不飽，饑腸轆轆。沒錢吃飯時，他都刻意挑那些沿途沒有餐館或咖啡廳的街道來走。我的處境顯然好過海明威。

一路上的湖光山色和風土人情深具異國情調，而晨午晚三餐的精選佳餚，皆由首席法籍名廚雅尼斯（Yannis Martineau）一手調配：尤其是那道Tom Yam Cappucino，連不喝咖啡的我也躍躍欲試：濃郁的咖啡混合酸辣湯的材料，對味蕾上的神經可是前所未有的挑戰。

海明威在其回憶錄中也強調，懷著饑餓感欣賞塞尚的油畫，線條及色彩格外分明鮮豔。若只為了填飽肚皮而活，生命或會變得如海明威所述般空洞無聊。但若能有智慧地

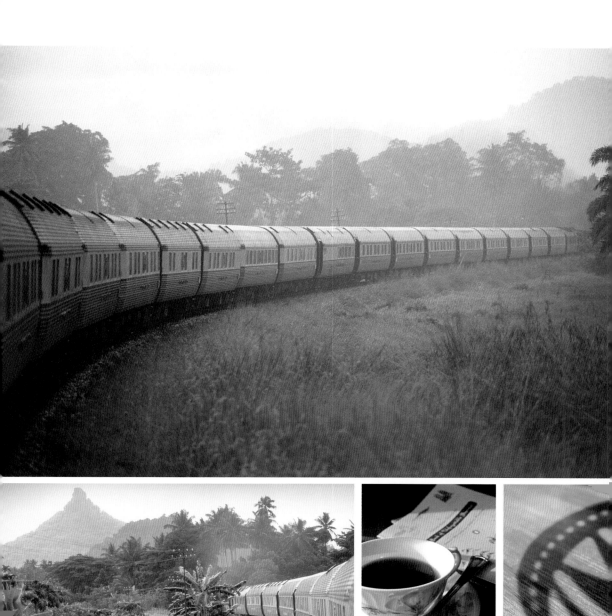

跨越新、馬、泰的東方旅程

妙用食物的氣味及味道，三餐的享用也會蛻變成一頓神聖的心靈筵席。溫飽後的世界將會是清新脫俗的。

雅尼斯深諳此理，遂而在食材與味道的配搭上更加匠心獨運。他在構思美食時，詭祕善變的味道也同時躍然於嘴上，足可見他對食物味道的熟稔。

盛宴後再到酒吧車廂點一杯香檳，讓鋼琴聲、老歌曲及車廂外呼嘯的季候風伴隨著漫長夜。

臉頰媽紅的賓客突顯的不是酒精刺激後的一種酣醉，而是心靈昇華與周遭典雅氛圍融合一起的醇醇沉醉。

巫山下的旅行藝術

最優美的音樂要由史坦威老鋼琴彈出來才有韻味；而最絢麗的桂河橋景觀，要乘坐亞洲東方快車在日出時欣賞才有震撼力。從車廂上憑窗遠眺下方浩淼的白水，幾葉竹筏漂流著，四周的蟬鳴鳥啾，層層疊疊的雲朵中滲透出來的金黃光環，像是剛從風景明信片裡潛逃出來似的。絕色之美恐怕連徠卡相機也複製不出一張同等色彩的相片。

千峰疊翠，萬水奔流，霧靄繚繞的幽谷密林中，遠觀山有色，近聽水有聲；遠景襯托近景，動景藏在靜景中，交錯映現，像一幅攤開來的幽美平和的畫卷，題上李白的「昨夜巫山下，猿聲夢裡長。桃花飛淥水，三月下瞿塘。」此情此景，百感交集，思緒萬千，也難怪英倫才子艾倫·狄波頓在《旅行的藝術》（The Art Of Travel）這本書中也承認，沒有任何交通工具比在行進中的火車上更輕易讓旅人陷入思潮中。

他在書裡特別提到：宏闊的思考常常需要有壯闊的景觀，而新的觀點往往也產生於陌

火車上的餐廳

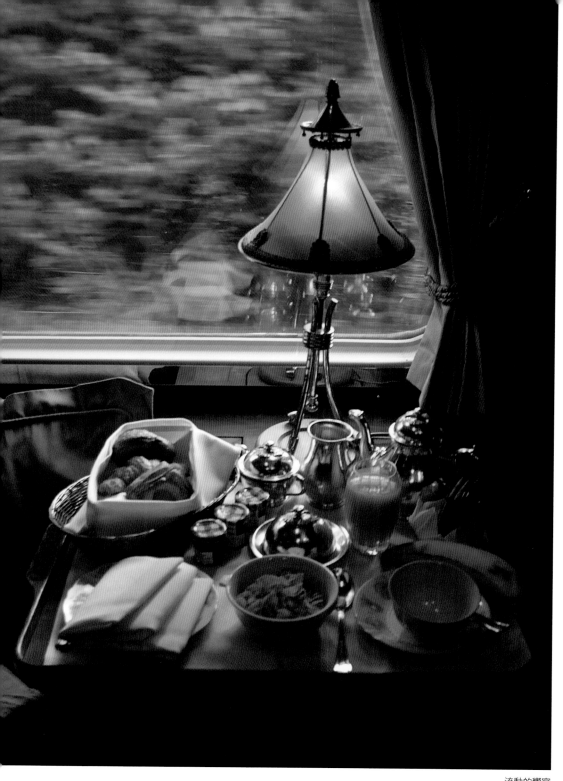

生的所在。在流動景觀的刺激下，那些原本容易停頓的內心求索可以不斷深進。

電影《愛在黎明破曉時》（Before Sunrise）的一對異國男女也是在火車上不期而遇，

並墜入愛河。沒想到這幕戲竟也活生生地在亞洲東方快車上搬演，還傳為一時佳話。當

駐車經理告訴我詳情時，電影中的情節不禁在我腦海中盤桓，也深深為這對火車男女的

大膽浪漫而感動，鐵道旅途上真的很容易催生無窮的念頭。

火車挨著峭壁走在木製高架橋上，上望北碧府（Kachanaburi）叢薈密菁的雄偉山巒，

下瞰錯綜天然的平疇沃野。桂河橋下依山傍水的民居老房，多以茅草遮苫，再輔以竹

籬、菜圃、藥圃，純樸恬淡的氛圍中，正可發思古之幽情，又能盡收悅目清心的景觀。

參觀了緬泰鐵路博物館，發現這條在二戰時代令人聞風喪膽的死亡鐵路僅僅三百公尺

長，卻是成千上萬條人命的喪生地。

傾聽老街口的脈搏聲

火車過了泰南邊境，正式進入馬來半島享有稻米之鄉的吉打州（Kedah），並停駐於

靠海的北海驛站（Butterworth）。乘坐渡輪越過海峽，悄然而達檳榔嶼（Penang Island）

上的喬治市（Georgetown）。

這座剛在二〇〇八年榮升為聯合國世界文化遺產的島城，狀似一頭露出水面上的海

龜，是見證英殖民風華歷史的最佳落腳地，芳草萋萋的老屋與老街並存的空間，塞滿了

可歌可泣的故事。

乘坐三輪車四處雲遊檳榔嶼的老街口，尋訪堆滿超過一世紀的華人奮鬥滄桑史，穿

過火車路、港仔口、吊橋頭、牛干冬、社尾、二奶巷、愛情巷，一路上盡顯三大種族風

上：桂河景致
中左：死亡鐵路
中右上：破曉時分
中右下：博物館旁的二戰墓園
下：桂河橋

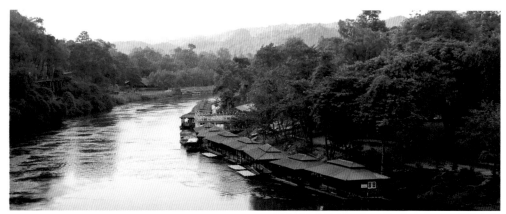

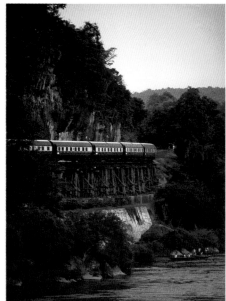

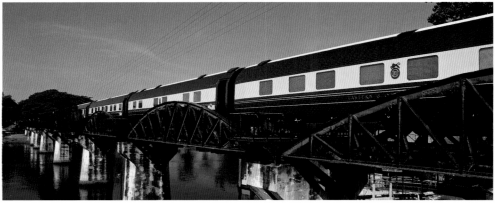

光；觀音古亭、馬來墓地、印度神廟，還有天主教堂、龍山堂丘祠、老騎樓、舊攤口、道地食肆、傳統工藝坊，可謂一應俱全。

這些老街道像一條條思路分明的電線圖，深深烙印在地面下，把手指按在路面上，似乎隱約能碰觸到歷史的脈搏聲。

臨別前，先到全亞洲歷史最悠久的英國殖民式老飯店喝杯午茶，建於一八八五年的東方大飯店繁華依舊，臨海而冠冕「東方之珠」的雅號，曾接待過無以計數的歐洲作家與世界各地的藝文人士。李安導演來檳榔嶼拍攝《色，戒》期間，就選擇住宿在東方大飯店。

來到吉隆坡的中央火車站時，已是深夜闌兮之刻，這棟由建築師哈勃克（A. B. Hubbock）所設計的白色摩爾式（Moorish）建築物，已歷經百年歲月的洗禮，融合了北印度的清真教八角圓頂及馬蹄式拱門。令我感動的是，身為英國人的哈勃克卻沒有肆無忌憚地把大英帝國主義的風格強行加在這棟建築裡，完全體現出他由衷尊重伊斯蘭教文化及蘇丹制度下的馬來半島。

在兩個國度裡享用同一份早餐

那四天三夜，從萬笑之都的曼谷、東方之珠的檳榔嶼，到花園城市的獅城，一路南下兩千公里的鐵路上，我像是活在電影小說中的男主角。好幾次在火車上與陌生旅客對飲時，都有想把心事說出來的衝動，這真的得怪罪於車上浪漫怡人的氣氛及近乎電影場面的經典布置。

在流動的套房內入眠，身心陷入空間與時間的賽跑中；而在兩個不同的國度裡享用同

檳榔嶼的文化遺產　　　　　島城老街口

左：沉睡中的雙峰塔
右：吉隆坡中央火車站

心的旅程沒有終點站

一份早餐，這種不受時空限制的享樂方式，正可征服旅客的偏執口味。日本服裝設計大師高田賢三與音樂劇天王安德魯·洛伊·韋伯（Andrew Lloyd Webber）獨對亞洲東方快車的飄逸氛圍癡戀不已。

火車上所發生的一切近似虛幻，也許是流動不停的背景使然，在一個不固定的地點，思維的著落點也變得模稜兩可，念頭和念頭之間互相碰撞的機會提高，創意的火花也較容易擦出。坐火車出遊成了創意工作者的最愛。

擅長撰寫偵探小說的英國女作家阿嘉莎·克莉絲蒂（Agatha Christie），在一九三一年乘搭前往東歐的東方快車時，也為其浪漫優雅的布置及脫離現實的氛圍所癡迷，並用它作為成名小說《東方快車謀殺案》（Murder on the Orient Express）的故事背景。

她曾公開聲言：「坐火車是接近大自然和目睹人世百態的最佳交通方式。」

南下途經麻六甲時，下了一場綿綿細雨，在車廂內臥聽火車所發出的轟隆聲，雖不是入寢前最動聽的催眠曲，卻最適合梳理旅途中所引發的澎湃思緒。

夜晚的倦意偷偷爬上床，與那一廂子的昏黃燈火及桃木色調的原木嵌畫串通好，設下讓旅人墜入夢鄉的陷阱，而床邊擱著的茉莉花環則成了唯一的目擊者。

睜開惺忪睡眼時，剛好八時一刻，滿窗的翠綠偷偷竄進房間來，我已安然現身獅城新加坡。

丹戎巴葛火車站是亞洲東方快車旅程的終點站，我的心不在這裡下車，而在美芝路旁的另一棟英殖民旅館萊佛士飯店（Raffles Hotel）停佇。在Long Bar點了一杯新加坡司

阿嘉莎·克莉絲蒂
(Agatha Christie)
1890～1976
英國偵探小說作家
人類史上著作最暢銷作家

上：行進中的火車容易令人陷入思緒
下：車艙臥房

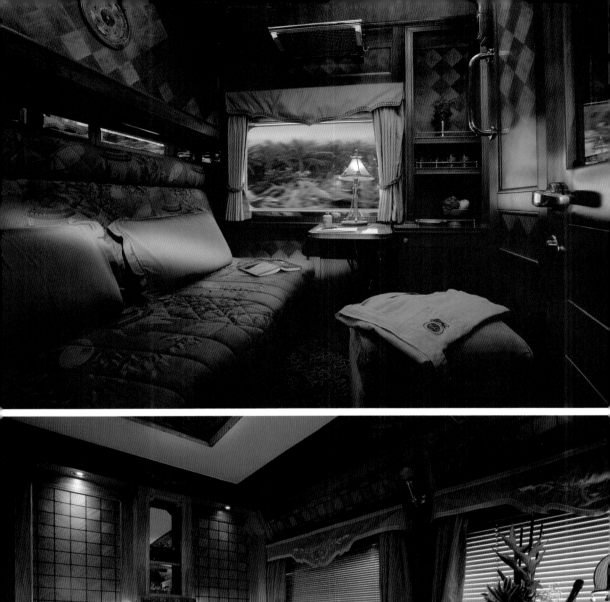
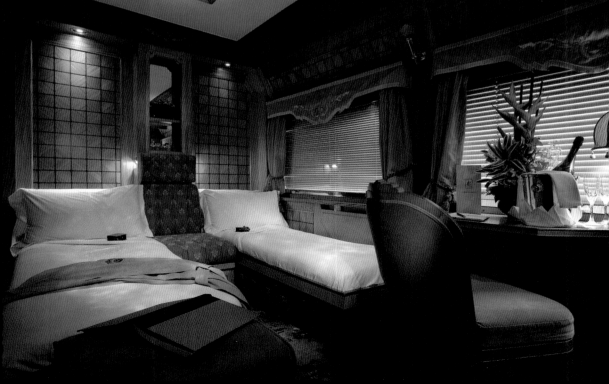

令，靜觀人來人往的吧檯。這個曾是文人墨士流連忘返之地，早已聞不到書卷味或紳士味，只遺留下滿室的喧囂和滿地的花生屑殼。

過往大英帝國的殖民版圖在這裡任由踐踏。

新加坡萊佛士飯店

DRINK GALLERY

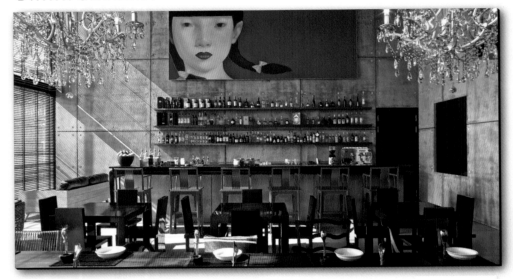

TITLE : Drink Gallery
ARTIST : The Library

An island tribe inspired by big cities,
art is the language, drinking, its soul.
Warm vibes and a play on contrasts,
straight lines, organic shapes.
A slogan called Design,
a new culture is born.

Drink Gallery opens daily from 11AM till 1AM. It shifts the function of the dining experience from its usual menu-centric
conventions into a theater play of sensory stimulation. Its approach on food is artistic simplicity with a homey feel, and
the drinks are tastefully layered, playful and form-breaking. Located along Chaweng Beach Road next to The Library.

drink gallery

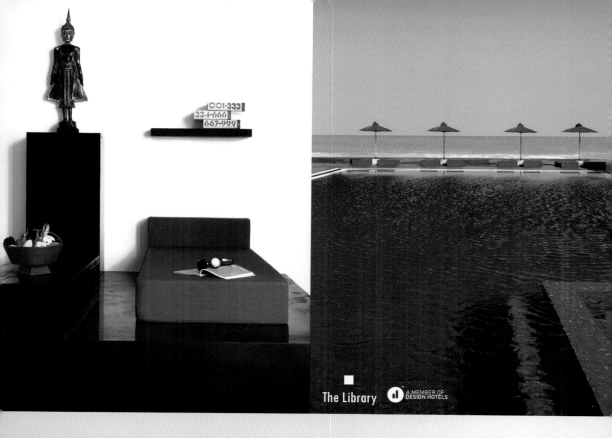

The Library A MEMBER OF DESIGN HOTELS

"zero attitude"

No one is in control of your happiness...
The question in life is not how much time we have, but what we can do with it.

This is your story, and it is beautiful...
So live and realize, upon reflection, that real happiness is not complicated at all.

Be inspired. **WWW.THELIBRARY.CO.TH**

Chaweng Beach, Koh Samui, Thailand | t: 66 (0) 7742 2767-8
e: rsvn@thelibrary.co.th | facebook.com/thelibrary.kohsamui

Smith
TOP TEN
TASTIEST HOTELS
2010-2011

TRAVELERS'
CHOICE
2012
NO.1 TRENDIEST HOTEL
IN THAILAND

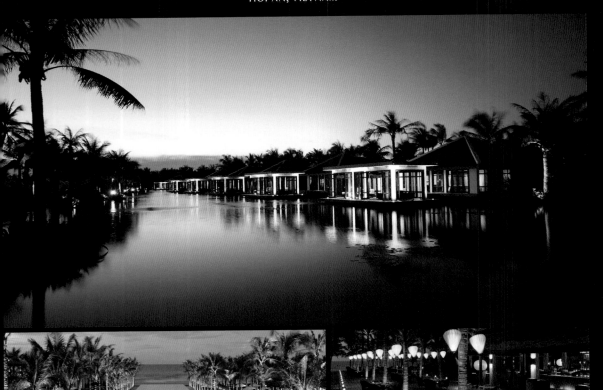

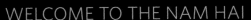

在旅館房間裡旅行

Journeys around my hotel rooms

ACROSS 007

作　者―丁一（Vancelee Teng）
攝　影―丁一・Rafael Vargas・Davide Lovatti
插　畫―瓦若泰（Varothai Hantapanavong）
主　編―顏少鵬
責任編輯―邱憶伶
責任企畫―張育瑄
視覺設計―楊啟巽工作室
發行人―孫思照
董事長―
總經理―莫昭平
第二編輯部
總編輯―李采洪
出版者―時報文化出版企業股份有限公司
一〇八〇三　臺北市和平西路三段二四〇號三樓
發行專線―（〇二）二三〇六―六八四二
讀者服務專線―（〇二）二三〇四―七一〇三
讀者服務傳真―（〇二）二三〇四―六八五八
郵撥―一九三四四七二四時報文化出版公司
信箱：臺北郵政七九～九九信箱
時報悅讀網―http://www.readingtimes.com.tw
電子郵件信箱―newstudy@readingtimes.com.tw
第二編輯部臉書 時報出之二―http://www.facebook.com/readingtimes.2
法律顧問―理律法律事務所陳長文律師、李念祖律師
印　刷―鴻嘉印刷有限公司
初版一刷―二〇一二年十月十九日
定　價―新臺幣三九九元

ISBN 978-957-13-5658-7
Printed in Taiwan

在旅館房間裡旅行 / 丁一作.
--初版.--臺北市：時報文化，2012.10
面；　公分.--(Across；7)
ISBN 978-957-13-5658-7(平裝)
1.旅館 2.遊記 3.亞洲 4.歐洲
992.613　　　　　　　　　101018496

Complimentary 3-Course Dinner For Two Persons At The Page Restaurant With Seaview
免費雙人海景晚餐，Page餐館

Mandarin Oriental Dhara Dhevi, Chiangmai | 文華東方旅館 | 泰國清邁

FREE 2 BOXES OF MACAROON COOKIES (6 PCS PACK)
免費兩罐蛋白杏仁餅乾（六塊裝）

Valid from 15 Nov 2012 till 31 Dec 2013.
優惠期限：2012年11月15日至2013年12月31日
Only for first 50 guests who book their rooms online. Please present original offer voucher from the book. No offer is given without original voucher.
只限前五十位上網訂房的客人。請出示本書之優惠券，無優惠券者恕不優待。旅館保留解釋優惠內容之權利。

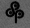

1,000 BAHT OFF PUBLISHED ROOM RATES
一千泰銖房價折扣

Valid from 15 Nov 2012 till 31 Dec 2013.
優惠期限：2012年11月15日至2013年12月31日
Only for guests who book their rooms online. Please present original offer voucher from the book. No offer is given without original voucher. For room rate reductions only. Not to be used at the restaurant or spa or hotel boutique shop.
只限直接上網訂房的客人。請出示本書之優惠券，無優惠券者恕不優待。僅作房價折扣，不可用在餐廳、Spa或旅館boutique 商店。旅館保留解釋優惠內容之權利。

The Chedi, Chiangmai | 揭諦旅館 | 泰國

FREE 30-MIN FOOT/SHOULDER MASSAGE FOR TWO AT THE SPA, CHEDI
免費雙人30分鐘足底或頸椎按摩，Chedi Spa館

Valid from 15 Nov 2012 till 31 Dec 2013.
優惠期限：2012年11月15日至2013年12月31日
Only for guests who stay at the Chedi. Please present original offer voucher from the book. No offer is given without original voucher.
只限入住揭諦的房客。請出示本書之優惠券，無優惠券者恕不優待。旅館保留解釋優惠內容之權利。

Journeys
around my
hotel
rooms

Journeys
around my
hotel
rooms

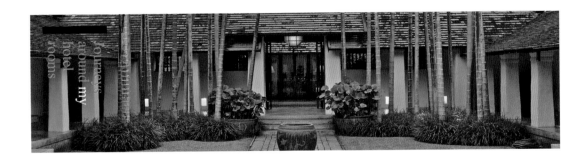

Journeys
around my
hotel
rooms

Journeys
around
hotel
rooms

The world is like a hotel, we happen to be just temporary travellers.

- Tibetan saying -

世界猶如一座偌大的旅館，我們只是恰好路經而過的旅人。

－西藏名言－

Journeys
around my
hotel
rooms